西方早期中国艺术史
研　究　译　丛

丛书主编　李淞　彭锋

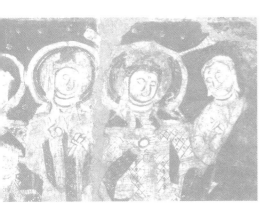

艺术中的
东方与西方
EAST-WEST IN ART

[美] 西奥多·鲍维 （Theodore Bowie）/ 主编

曲康维 / 译

上海书画出版社

序

李　凇

　　1889 年 1 月,24 岁的法国青年沙畹(Emmanuel-édouard Chavannes,1865—1918)被法国外交部派驻北京,没想到从此迷上了中国文化艺术,除了翻译《史记》外,更多的精力花在各地考察,有山东、陕西、山西、辽宁、河南等地。后编写《华北考古记》(*Mission Archeologique dans la Chine Septentrionale*)一书。1909年,他先将经过选择的照片刊布为《图版卷》(*Planches*)两册,云冈石窟是其中重要的内容。巨大的雕刻所蕴含的东方力量与审美观,给一个年轻的读者留下了终生难忘的记忆,他就是后来成为法国总统的蓬皮杜(Georges Pompidou,1911—1974)。1973 年 9 月 15 日,身患绝症的总统蓬皮杜为了了结年轻时的这个东方梦,在周恩来总理的陪同下,终于来到了云冈石窟,成为中华人民共和国成立之后西欧国家第一位来访的在任国家元首。

　　晚清至 20 世纪 30 年代,西方以及日本的学者、考古学家、探险者陆续来到中国。他们或踏入荒漠查勘寻宝,或深入乡间僻壤拜访石窟寺院,或流转于古董市场,或与中国学者交流切磋。他们将所见所得用不同文字介绍给世界各国读者,或以各种手法得到中国文物艺术品并移至海外,陈列于博物馆。西方与中国的观众,都读到和看到了一个全新的"艺术"。甚至有些没有来到中国的著名学者,也在此基础上参与了写作和讨论。这些著述,就是现代学科意义上的中国美术史著作。其学术价值,我想至少可以概括为四点:

其一是将传统的中国书画史研究带入到一个现代的美术史学科体系,在书画之外看到了更多的"艺术"——雕塑、壁画、石窟与寺观建筑,这些原本不入传统文人"法眼"的东西,从此有了与卷轴画相等的地位。如"传神"这样评画的概念,不仅可以解读顾恺之,还可以与石窟造像相联系。

其二,与西方的中国艺术品收藏活动相伴生,既适应了国外公私收藏的应急之需,又兴起和推动了史上最大的中国艺术品收藏(流失)浪潮。美、欧、日各大型博物馆的中国藏品,其主要入藏就在此时。

其三,西方各博物馆相继开始了中国艺术展品的专项陈列,同时也伴随着当代艺术的展览。艺术品作为文化交流的使者,扩大了中国文化的影响力,西方观众看到了与自己不同的另外的文化传统和审美价值观。

其四,这批早期的中国美术史(及考古)著述,在西方成为开创性的经典,使得艺术史学科中有了中国的一席之地,成为中国艺术史学人的必读书,由此培养了一代又一代西方的中国美术史的学者,也包括中国的美术史学者,影响了中国学者的观察眼光,对中国本土的美术史学科留下了深深的痕迹。

然而,当今中国学界对这些早期著述似乎并不十分了解。20 世纪 80 年代以来,西方学者新的著述更受到中国学界的关注,常常在原作出版不久就有中文版面世,如高居翰、雷德侯、罗森、巫鸿等人,然而对于他们老师辈的著述不太关注,这样就不太容易建立起学术的脉络与方法论的传统。我想其中的原因:首先是这批早期著述出版时正值中国社会动荡,建立新型的美术史学科未逢其时,而后的中国学术环境整体上疏离西方,而到了 20 世纪 80 年代的改革开放时期,又忙于追新和"接轨",加上这些早期著述印数不多,只能在少量大型图书馆库房查到,与一般读者难以有缘。

彭锋和我在前年就考虑到,应该解脱这个学术困点。我们商定,梳理一批 20 世纪早期的西方关于中国美术史(以及艺术理论)的著述。激活它们,可以扩展当代学术视野,可以更好地检视西方学人的传承和中国艺术传入西方的路径,检视中国艺术观念在西方被解读、误读、接受、改装的过程,以便更好建立中国美术史学与艺术理论,使之具有更开阔的胸襟、更友善的接纳性、更明确的文

化自信。在搜寻书目的过程中，得到了美国密西根大学包华石教授、德国海德堡大学雷德侯教授的支持与指点。上海书画出版社具有文化责任感和历史眼光，本丛书立项后被列入"十三五"出版规划项目。我想它的出版，受惠的不仅是现在的读者，还有日后的许多读者。

<div align="right">2021年10月19日匆匆敲打于未名湖畔</div>

目 录

前　言[1]

西奥多·鲍维

　　数百年前，"东方"（East）与"西方"（West），"东洋"（Orient）与"西洋"（Occident）这两组名词便用以指代从堪察加半岛[2]至赫拉克勒斯之门[3]之间这片广袤而又充满多样性的地域。它们所指代的地理范围曾有所变化，但从未有一条永恒不变的疆界将某种理论上的"东方"与一个想象构建起来的"西方"区隔开来。这一地域内的一切事物彼此间联系密切，因而在标定时间和空间界限时我们必须审慎小心。本书所论之"东方"，主要指乌拉尔山脉以东的区域，也就是我们通常说的"亚洲"（Aisa）；"西方"则指欧洲及其文明在美洲的延伸部分，非洲和南太平洋地区暂不讨论。时代上则以公元前1000年的青铜时代为始，直至当下我们所处的时代。

　　在过去的三千年里，这片大陆上东西方的交流从未停止。既有从大陆的一极传播至另一极者，亦有从两极发源传播至中心地带者，滥觞于中心地区而播迁至东西两极的情况也并不罕见。在此煌煌盛世之初，地势屏障是唯一能够阻挡彼此交流的藩篱，不久政治与宗教意义上的分界线也随之而生。形形色色的族群逡巡于欧亚大陆之上，有时是逐水草而居的游牧部落，有时是贩运奇货的商

[1]　原书中未附任何注释，此译本中的所有注释均为译者所加，下文不再注明。
[2]　位于俄罗斯东北部边境地区，西滨鄂霍茨克海，东临白令海及北太平洋，是俄罗斯最大的半岛。
[3]　赫拉克勒斯之门（Gates of Hercules），即"海格力斯之柱"，指直布罗陀海峡两岸对峙的峭壁。传说两座山原为一体，赫拉克勒斯在完成十二功业之一时将之一分为二。

旅,传教士和朝圣者更是其中的常客。志在开疆拓土的征服者或探险家们则周期性地驰骋于这片大陆上。他们在安营扎寨处所发现的、旅途中随身携带的,以及如能幸归故里并携之回乡的那些物品,并不是什么抽象的概念,而是可实实在在供后人收藏、研究和展示的艺术品。它们可能是盔甲、服饰、金银钱币、图像或符号,基本上一切具有体重和色彩的事物均可纳入其中。这批艺术品的存在构成了某种大规模艺术交流的基础,东方与西方在艺术形式上的相互影响正借此方得以实现。通过研究艺术品中的影响与反影响、文化观念的挪用与融合的各类案例,各文明之间的共时性、类同性、偶然性、个体性、对比性、差异性得以显现。在此基础上,通过探索艺术品制作的动机和分析其使用语境,我们或许能对各文明的诸种特性作出阐释。

要讨论这一范围宏阔而又相当复杂的主题,只能通过对相对易于着手研究的时期进行较为宏观的考察而得以实现。本研究的创新之处在于结合了以下两种研究方式:一、基于历史发展脉络对艺术品进行的客观描述;二、从美学意义上对艺术品进行对比。这一论文集的灵感源自 1966 年夏天印第安纳大学为四年一届的第四届"东西方文化与文本关系会议"(the Fourth Quadrennial Conference on East–West Cultural and Literary Relationships)所筹备的展览。会议的最终成果即是这一附有三百余张图版的论文集。论文集中收录的研究超出了最初展览所涉及的范围,它实际上已经成为一场陈设于字里行间的"永久展览"。

东西方艺术的关系问题始终是学界关注的重点所在,而普通民众却只能在仅有的几次大型展览中短暂地一窥其玄妙。1957 年格蕾丝·麦凯恩·莫利博士(Dr. Grace McCann Morley)在旧金山艺术博物馆(San Francisco Museum of Art)[1]策划的"亚洲与西方的艺术"(Art in Asia and the West)堪称最为著名的一次大展(当然并非仅有一次)。此外还有稍早举办的两场展览,即 1952 年至 1953 年多伦多皇家安大略博物馆(Royal Ontario Museum of Toronto)举办的"东方—西方"(East–West)和"西方—东方"(West–East)。另有 1958 年至 1959 年

[1]　即旧金山现代艺术博物馆(San Francisco Museum of Modern Art)之前身。

联合国教科文组织牵头在巴黎塞努奇博物馆（Musée Cernuschi）举办的大型展览"东洋—西洋"（Orient-Occident）和 1957 年普林斯顿大学筹划的回顾性展览"东方和西方"（East & West）。我们的工作颇得益于以上这些精彩绝伦的展览。其余规模稍小和针对性更强的专题展览，以及涉及本论文集主题讨论范围内的诸多学术著作将在文中一并注明。

本书是各相关领域专家通力协作的结果：尽管艺术史家的观点可能占据了较大比重，历史学者、博物馆专家、目录学家以及重视科学分析的考古学家也贡献了诸多宝贵意见。我们可能还需要在这一名单里中加入神话学家、民俗学家、人类学家以及研究伊斯兰、泛斯拉夫运动这类跨疆域问题的学者。这本文集并无意对这一复杂的主题进行盖棺定论，我们企盼其他学者能够继续和完善我们已经获得的成果。作为编者，我首先需要感谢各章的作者，他们不仅撰写了相关章节，还在选取插图、获取图片版权乃至不时借取展品方面都付出了相当的努力。（由于本书付梓时戴维森教授和马勒教授不在国内，因此两位没能对他们所负责的章节进行终版校对。）

我尚需感谢来自全国各地的诸多专家在提供意见、建议，出借展品以及其他各方面给予的帮助。按各位所在的地区向他们致谢似乎较为合适：华盛顿特区，国会图书馆印刷与图片部的艾伦·费恩（Alan Fern）先生，弗利尔美术馆的高居翰先生（James Cahill，现已于加州大学伯克利分校任职）；普林斯顿大学，艺术与考古系的方闻（Wen Fong）教授以及韦陀（Roderick Whitfield）先生；哥伦比亚大学，鲁道夫·威克特尔（Rudolf Wittkower）教授提出了富有价值的建议，并同意为本书撰写导论，以及迈耶·夏皮罗（Meyer Schapiro）教授和塞缪尔·艾伦伯格（Samuel Eilenberg）教授；大都会艺术博物馆的阿施温·利皮（Aschwin Lippe）和阿尔弗斯·海耶特·梅耶（A. Hyatt Mayor）先生、恩斯特·格鲁比（Ernst Grube）博士、简·施密特（Jean Schmitt）女士，以及所有策展工作人员；库珀联合装饰艺术博物馆的爱德华·卡勒普（Edward Kallop）先生以及爱丽丝·比尔（Alice B. Beer）女士；布鲁克林博物馆（Brooklyn Museum）的凡·博特默（B. von Bothmer）博士；纽约公共图书馆的卡尔·卡普（Karl Kup）

博士；皮尔庞特·摩根图书馆的弗雷德里克·亚当父子（Frederick B. Adam, Jr.）以及约翰·普卢默（John M. Plummer）博士；亚洲艺术中心主管戈登·沃什本（Gordon Washburn）先生；纽约的收藏家，顾洛阜父子（John M. Crawford, Jr.）、诺伯特·席梅尔（Norbert Schimmel）先生、亚瑟·赛克勒（Arthur Sackler）博士、乌尔夫特·威尔克（Ulfert Wilke）教授；纽约专营东方艺术的艺术品商人，拉尔夫·查蒂（Ralph M. Chait）先生、弗兰克·卡罗（Frank Caro）先生、纳思礼·赫拉曼内克（Nasli Heeramaneck）先生、马布比画廊（Mahboubian Gallery）、玛丽安·魏拉德（Marian Willard）；纽黑文，耶鲁大学美术馆乔治·李（George J. Lee）先生；波士顿，已故的罗伯特·潘恩（Robert Paine）先生，直至其英年早逝前都是波士顿美术馆亚洲艺术部主任；剑桥，本杰明·罗兰（Benjamin Rowland）教授、阿什·柯立芝（Usher Coolidge）教授以及福格美术馆的凯礼·韦尔奇（Carey Welch）先生，霍顿图书馆的菲利普·霍弗（Philip Hofer）先生；多伦多皇家安大略美术馆东方艺术部主管亨利·特鲁纳（Henry Trubner）；克利夫兰艺术博物馆馆长李雪曼（Sherman E. Lee）先生；芝加哥艺术学院的玛格丽特·温特斯（Margaret Gentles）女士、杰克·塞维尔（Jack Sewell）先生、哈罗德·约阿西姆（Harold Joachim）先生以及所有策展人员；密苏里州堪萨斯城纳尔逊美术馆馆长史克门（Laurence Sickman）先生；西雅图的西雅图艺术博物馆馆长理查德·福勒（Richard Fuller）先生；以及安娜堡市密歇根大学的查尔斯·索耶（Charles Sawyer）教授和奥利格·格雷巴（Oleg Grabar）教授。

在我印第安纳大学的同事中，我必须提及亨利·霍普（Henry Hope）、亨利·史密斯（Henry Smith）、阿尔伯特·埃尔森（Albert Elsen）三位教授，以及佩吉·吉尔福（Peggy Gilfoy）夫人；莉莉珍本图书馆馆员大卫·兰德尔（David Randall）先生，他是我们这一项目的直接参与者；霍斯特·弗伦茨（Horst Frenz）教授，四年一届的东西方会议永久主席；印第安纳大学出版社中，伊迪斯·格林伯格（Edith R. Greenburg）女士以及卢·安·布鲁尔（Lou Ann Brower）夫人以很高的效率在准备和校对复杂的文稿中承担了长期繁重的工作。我的同事乔治·萨德克（George Sadek）为本书设计了精美的装帧。在前主任约

翰·阿什顿（John W. Ashton）领导下的研究生院科研委员会以及鲁伯特·贝恩斯（Robert Byrnes）教授负责的国际研究委员会为本项目提供了慷慨的资金援助，我们在此亦深表感谢。出版社的卡洛·佩登（Carol Peden）女士也为我们提供了帮助。

此外，向慷慨允许我们在书中使用其馆藏品图片的多家博物馆致以同样真诚的谢意：位于华盛顿特区的国家美术馆、织物博物馆、国会图书馆；位于巴尔的摩的沃特美术馆；位于纽约的大都会艺术博物馆、现代艺术博物馆以及布鲁克林博物馆；克利夫兰艺术博物馆；底特律美术馆；印第安纳波利斯的约翰·赫伦美术馆；芝加哥艺术学院；明尼阿波利斯艺术学院；堪萨斯州密苏里市的纳尔逊美术馆；西雅图艺术博物馆；辛辛那提艺术博物馆；康尼狄格州哈特福德市沃兹华斯美术馆。

导　论

鲁道夫·威特科尔[1]

　　近两三代学者中,以欧洲文明与非欧洲文明艺术之间联系为研究方向的学者数量出现了前所未有的增长,然而这一涉猎宏阔的论题尚未出现综合性的研究成果。本书也无意做此尝试。但在研究方法、观点、历史视角等方面,本书中发表的成果却比之前讨论东西方关系的研究更具雄心、更加多元,视野也更为广博。在导论中,我希望能提炼出关于本书研究核心的几点认识,或有助于读者认识这一最新研究成果的特点和复杂之处。我们所关注的是一个幅员极为辽阔的地域内呈现出的文化与艺术交流问题,(所涉及的地域)超过 6000 英里(约 9600 千米)甚至 7000 英里(约11000 千米)。在喷气推进的时代,这点距离算不得遥远。但是,在交通方式尚属原始的久远往昔,需要跨越多远的空间距离是必须注意,而且应当反复讨论的问题。

　　近百年来,人类学家提出了两种互相矛盾的理论,即技术、观点、概念和艺术形式的播迁论,与世界各地古文明独立发展并自生自灭论。19 世纪下半叶,阿道夫·巴斯蒂安(A. Bastian)[2]在其关于进化论的文章中提出,不同的社会形态

[1]　鲁道夫·威特科尔(Rudolf Wittkower,1901—1971),英国艺术史家,主要研究意大利文艺复兴和巴洛克时期的艺术与建筑。1934 年起任教于伦敦大学瓦尔堡研究院,移居美国后任教于哥伦比亚大学艺术史与考古系。

[2]　阿道夫·巴斯蒂安(Adolf Bastian,1826—1905),19 世纪德国著名博学家,在民族学、人类学、心理学、神话学方面多有建树。他曾用八年时间环游世界,搜集了大量人类学和民族学的资料,1886 年任柏林民族学博物馆馆长。代表作有《历史上的人》。

在发展中的平行阶段会呈现出相似的文化特点。其后,这两种互斥的理论便成为学界讨论的热点。播迁论与独立—交汇论的支持者彼此针锋相对,他们的争论点主要集中于史前时期。具有文字传统的先进文明(high civilization)播迁论逐渐成为学界普遍接受的观点。在艺术史领域的论争中,播迁论的有效程度与特点尚有待讨论,但其本身的合理性是毋庸置疑的。

在本书绝大部分章节中,都是以播迁论的成立为前提进行讨论。文化史学者或艺术史家通过先进文明的研究,已经熟悉了播迁论者主张的"文明交互"论。他们远比研究无文字传统的,即所谓"原始文明"(primitive cultures)的人类学家有经验。没有人会质疑萨摩林教授在其大作中提出的北方游牧民族的工艺品曾在一定区域内风行一时的这一论点,尽管传播的具体路线可能已经永远消失在了历史长河中。

然而,接受播迁论与承认文化现象中的"交汇"(convergence)与"并行"(parallelism)并不抵牾。本书第一章便尝试分析东西方对某种盛行文化特点的反应与创新,以解释东西方艺术风格中相似的发展状况。虽然这一研究只是惊鸿一瞥般揭示了某种潜藏于东西方文化和艺术深处的类比性,我们却必须承认所谓的古风、古典、巴洛克等特定的艺术形式,的确在不同时期且相隔较远的不同文明中不断重复出现。这一现象可能意味着生活在这个世界上的人类相对而言缺乏一种本质性的艺术表现方式。

当然,播迁论得以成立的铁证在于标定明确的迁移路线。例如,在史前时期,横跨广袤无垠的亚洲大陆以联通中国和欧洲的商路业已存在,还有行经里海和黑海的北方路线和穿越伊朗高原和叙利亚地区的南方路线。进入信史时代,掌控南方商路长达数百年的罗马,从中国进口了大量极受欢迎的丝绸。虽然阿拉伯人崛起后这一商路几近中断,只在 13 世纪中期"蒙古统治下的和平时期"(Pax Mongolica)[1]使亚洲绝大部分地区重归稳定之后才得以重新开放,但这一商

[1] Pax Mogolica 是"蒙古统治下的和平"的拉丁文译法,系编年史学的术语。指 13 世纪至 14 世纪时蒙古帝国为了保障商旅的安全,着重打击商路上尤其是丝绸之路上的各类犯罪活动,为东西方的贸易往来营造了相当安全的环境。即使在大蒙古国分裂为四大汗国之后,这一点也没有改变,一直持续到14 世纪诸汗国的衰亡和黑死病的出现。

路的沿线地区一直是文化和艺术观念的大熔炉。马勒教授的文章概述了丝绸之路东段在近千年的时光中所历经的重要历史事件。谢伯特女士探讨了长久以来伊朗在变迁无常的东西方贸易中所扮演的缓冲、桥梁和中心作用。但是,这些与播迁之路相关的材料愈是充分,我们愈应当保持审慎的判断力,以免陷入那些貌似相同的陷阱之中,甚至它们可能已将我们引入歧途。

　　一个很著名的案例可以佐证保持谨慎的必要性。在蒙古人统治亚洲的百年间,东西方的来往前所未有地密切。1245 年,教皇英诺森四世派遣方济各会修士柏朗嘉宾(John of Plano di Carpini)[1]出使谒见大汗。1253 年,鲁不鲁乞(William of Rubruck)[2]紧随其后,作为法王路易九世的使节出使。尼哥洛和马菲奥·波罗(Nicolo and Maffeo Polo)[3]两兄弟于 1255 年离开威尼斯,历时十四年穿越了亚洲。当他们于 1271 年再次启程时,马菲奥的侄子,即尼哥洛的儿子马可·波罗(Marco Polo)随他们一起出行,后者直至 1295 年才离开东亚。马可·波罗的行记堪称空前绝后,但彼时尚有诸多旅行家留下了关于自身探险的精彩记录。比如中国第一座天主教堂的创立者孟高维诺(John of Monte Corvino)[4],从 1293 年起便到中国,直至 1328 年逝世。安德鲁·佩鲁贾(Andrew of Perugia)[5],于 1308 年至 1318 年间在北京从事传教活动;鄂多立克(Friar Odoric)[6]于 1322 年至 1328 年间在中国北方度过了六年时间;马黎诺里(John

[1] 柏朗嘉宾(John of Plano di Carpini, 1182—1252),生于意大利翁布里亚,方济各会修士。他是欧洲最早前往蒙古大汗宫廷的传教士之一。回国后将自己的见闻著成《蒙古史》(Ystoria Mongalorum)。

[2] 鲁不鲁乞(William of Rubruck, 约 1215—1270),生于佛兰德斯,方济各会修士。曾谒见拔都与蒙哥汗,回国后将自己的行记《东行记》寄呈路易九世复命。

[3] 尼哥洛·波罗(Nicolo Polo, 约 1230—1294)与马菲奥·波罗(Maffeo Polo, 约 1230—1309),二人为威尼斯旅行商人,能说蒙古语,曾谒见忽必烈汗。二人返回欧洲后向罗马教廷传达了忽必烈的口信。著名的旅行家马可·波罗即为尼哥洛之子。

[4] 孟高维诺(John of Monte Corvino, 1247—1328),生于意大利之哈利,方济各会修士。1289 年受教皇尼古拉四世委托出使中国,谒见元世祖忽必烈。取海路通过印度抵达元大都,中国开始与罗马教廷取得联系。1299 年,孟高维诺在元大都建造了第一座天主教堂,成为汗八里总主教区的第一任主教。

[5] 安德鲁·佩鲁贾(Andrew of Perugia,? —1332),生于意大利佩鲁贾,方济各会修士。1307 年,受教皇克莱门特四世委托前往中国传教,任泉州地区主教。

[6] 鄂多立克(Friar Odoric, 1265—1331),生于意大利波德纳,方济各会修士,约在 1325 年抵达元大都,协助孟高维诺传教,其回国后口述自身的经历,由海立·格拉兹整理成《鄂多立克东游录》。与马可·波罗、伊本·白图泰和尼哥罗·康梯并称为中世纪四大旅行家。

of Marignolli）[1]作为教皇使团的首领于 1342 年抵达北京；裴哥罗梯（Francesco Balducci Pegolotti）[2]作为佛罗伦萨巴蒂家族的代理商，于 1340 年撰写了一部在东方经商的通商指南。本书第六、七章将对以上部分人物有所论述。

据裴哥罗梯所言，昔日和平之时，商路畅通无阻，方济各会修士在中国建设女隐修院，热那亚的商人已经在广东以北的刺桐港[3]设有一个定居点，然而长久的和平最终于 1368 年结束。是年，一场起义颠覆了元王朝，汉人建立的明王朝取而代之。自此，闭关锁国政策使得中国在近两百年的时间里将欧洲拒之门外。

13 世纪中期至 14 世纪中期，中国与欧洲之间的密切交流激发了部分学者的想象力。正如第六章中所讨论的，他们认识到中国元素对于 14 世纪锡耶纳画派中山水背景的影响，并且指出了中国风格在 15 世纪及之后的欧洲绘画各方面发展中的作用。这些观点并没有可靠的论据支持，尤其从时序上来看这些假定的影响都是在与中国的联系被切断之后才显现而出的。读者可以在第四章的第一部分和第六章中找到对于中国与欧洲关系清晰简明的论述，这两篇文章都强调了一个特别的事实，即众所周知，直到 19 世纪之前没有中国的绘画传入西方。东方与西方的绘画中所表现出的相似性是文化交融的结果，而非西方单方面吸收来自中国的影响。

在这一例子的警示下，"传播"（diffusion）这一复杂的问题尚需更深层次的思考。"传播"这一术语已经开始特指文化产品（cultural products）从一种文明扩散至另一种文明。当然，文化产品自身并不会移动。族群在四处迁徙时可能随身携带着工艺品，途经更为广阔的地域。这种类型的传播可能会通过多种方式得以实现：譬如整个族群的迁移、战乱与兼并，以及流浪的手工艺人、商旅使团、

[1]　马黎诺里（John of Marignolli, 1290—1357），意大利佛罗伦萨人，方济各会修士。1338 年奉罗马教皇之命出使元朝，1342 年抵达上都，觐见元顺帝，并献上骏马一匹。1346 年启程归国，1353 年抵达法国阿维尼翁，1354 年至 1355 年，任德皇查理四世的牧师，奉命修订波西米亚编年史，将出使元朝的见闻纳入书中。
[2]　裴哥罗梯（Francesco Balducci Pegolotti, 生卒年不明），意大利商人，1335 年至 1343 年间编著《各国商业志》，后改名为《通商指南》，所涉及的地域东至中国，西至英国。
[3]　即今日之福建泉州。

朝圣者和传教士等等。

　　欧洲和亚洲的诸多先进文明被恰当地定义为拥有自身独特文化特色的实体。但事实却是远征的军队和人口的迅速变化总是会引起这些地区历史的剧变，导致思想、技术和艺术方面的交流，进而趋于推动文化的交融。居鲁士大帝（公元前559—前530）的阿契美尼德王朝，疆域横跨印度至埃及间的大片土地。两百年后，西方开始崛起，亚历山大大帝（公元前356—前323）建立了东至印度，西至希腊的殖民地。在公元前3世纪中叶，这一进程发生了反转：中亚族群中的帕提亚人，统治伊朗五百年，但在与强大的罗马帝国兵锋相向时仍需谨慎思量自身的实力。罗马文化传播至阿富汗和印度河流域（见第四、五章）。帕提亚人的继承者萨珊人（224—651）击溃了罗马军团，迫使西方人撤退至小亚细亚、叙利亚和埃及地区。萨珊王朝时期，罗马帝国在东方的渗透之下门户大开。8世纪时，近东的势力版图已变得面目全非。先知穆罕默德于632年去世后，阿拉伯游牧部落凭借其无可匹敌的武力冲出了半岛腹地，在一百年的时间内不仅征服了从波斯、印度到埃及的辽阔地域，甚至扩张至北非和西班牙地区，此区域内的大部分领土都归于阿拉伯人统治之下。伊斯兰世界很快吸收了波斯文化，波斯的工匠奉命为盘踞在从撒马尔罕至直布陀罗地区的伊斯兰征服者效力。随着兼容并包的蒙古征服者的到来，亚洲的格局再次改变。蒙古人的后裔，莫卧儿帝国的皇帝们于16世纪早期建立起了横跨印度至中亚的帝国，统治这片次大陆地区三百余年。与此同时，突厥部落继承了近东、北非，甚至大部分巴尔干地区的领土。毫无疑问，东西方之间的文化交流与渗透从未停止。治科技史、文学史和比较语言学的历史学家对于揭示这种双向影响做出了相当的贡献。钻研数学和医学的印度教信徒远行至信奉伊斯兰教的科尔多瓦（Cordova）[1]和信仰基督教的欧洲。已在罗马帝国和希腊化世界大行其道的巴比伦占星术，较早地传播至印度、中国和日本。占星术在波斯则为阿拉伯学者所用，经阿拉伯人的传播在西班牙译为希伯来文，进而从希伯来

[1]　科尔多瓦是位于西班牙南部的一座城市，今日科尔多瓦省首府。位于莫雷纳山麓，瓜达尔基维尔河畔。此地原为腓尼基人和迦太基人古城，公元前2世纪成为罗马人殖民地，6世纪西哥特人侵入，破坏严重。8世纪至11世纪曾为科尔多瓦哈里发的都城，繁盛一时。

文转译为拉丁文,最终传入了文艺复兴时期的意大利。

除了我之前所提及的鞑靼人统治时期的例子之外,古人在关于商业活动、探险以及行记方面的知识远比我们所想象的丰富。希罗多德和克泰西阿斯(Ktesias)[1]甚至早在亚历山大东征之前就已经描述了印度,尽管其中羼入了颇多想象的成分。其后,公元1世纪时,经红海和阿拉伯海抵达印度的海上路线已经开通。虽然只有阿拉伯人才能掌控运载的商品,但这一路线已成为联通东西的重要纽带,地中海则仍是使人们融合为一而非分离两地的内陆航道。在这一时代的早期,马赛(Marseilles)、阿玛尔菲(Amalfi)、萨勒诺(Salerno)、那不勒斯(Naples)这些古老的港口热衷于与东方的商贸往来。10世纪时威尼斯在东方贸易中占据了主导地位,热那亚商人则于11世纪取而代之。相比团结起来抗击异教徒,这些巨型航海城邦更乐于将武力用于那些与自己争夺东方市场的竞争对手。13世纪时,威尼斯人的商业利益遍及异国他乡,他们的足迹远至黑海沿岸、亚美尼亚乃至更远的地区。如果忽略了途经俄罗斯的商路,中世纪时期的商业版图将是不完整的,正是这一路线将斯堪的纳维亚地区、波罗的海和君士坦丁堡、巴格达这类对印度和中国贸易中的商贸重镇连接在一起。在瑞典发现的成千上万的来自撒马尔罕和巴格达的阿拉伯钱币,以及波罗的海沿岸数以千万计的类似遗存,更加印证了这一商路的重要性。

1497年,达·伽马(Vasco da Gama)开辟了经由好望角至印度的商路,十七年后,葡萄牙人抵达中国。欧洲的大航海时代使得欧洲人在四百年间建立了世界性的霸权。同世界各个地区的直接联系已经建立,从而为大量游记的撰写提供了条件(见第七章)。游记如同一个蕴藏无穷信息的宝库,一种激励世人进一步探索的动力,也是一种传播观念的新方式。文化的传播开始进入一个全新的层面。当欧洲人看似善意,实际上别有用心地输出技术方面的成果时,他们通常能够获得成倍的回报,尤其是获得来自世界各地的艺术品。这一批艺术品很快便在欧洲人的收藏中积累起来,之后转到了美国人手中。包括土耳其风、中国

[1]　克泰西阿斯(Ktesias,约公元前5世纪),希腊医师、历史学家。他于希波之战中被俘,后来成为波斯国王阿尔塔薛西斯二世的御医,著有《波斯志》(Persica)二十三卷。

风、日本风在内的东方风格俘获了欧洲人的想象力，第六章专论这一风格传播过程中所产生的诸多变迁。

标定具体播迁的路线是讨论传播问题的前提条件。就形式、设计、风格的移植问题而言，我们面临着三重挑战。从讨论艺术品的交易和工匠的迁移这一最初级的层次，到对进口材料的接受和改进，直至艺术品形式的彻底变形问题。在陶瓷、金属制品、织物这种工艺媒介层面的问题上，现代科技手段可以令人信服地解释这种舶来品是如何融入一种新的文化环境并发生转变的。第五章提供了相当丰富且精妙的例证。但在我们不得不讨论例如绘画和雕塑这一类"高雅艺术"（high art）时，同样的问题则变得更为棘手。因为高雅艺术的创作与哲学和宗教观念息息相关。即使某些风格样式或再现性图案的基本要素在跨文化的过程中得以保留，其内涵或许早已面目全非。这种转变确乎存在，例如古代近东文明的图示，在基督教化之后重新出现在罗马式艺术中；再如希腊罗马式的雕塑，经过犍陀罗佛教的中介，变形之后出现在印度甚至中国；此外还有近几个世纪以来风靡欧洲的东方主义和异域情调。

意欲完整地重现传播和变形背后的观念过程几乎是不可能的。在有翔实史料记载的支持下，18世纪席卷欧洲的"中国热"（Sinomania）使我们对这类问题的本质有了些许认识。启蒙运动的思想家们毫无保留地接受了孔子基于"礼"和"仁"的道德哲学。就构建和谐的社群生活而言，孔子的哲学看起来比那种狂热、故弄玄虚且党同伐异的天启宗教提供了更好的理论基础。有人认为对于中国艺术、建筑和自然的模仿是因为一部分人希望借此为中国式生活构建外在的环境。1724年，当马国贤（Matteo Ripa）神父[1]将在热河所见皇家园林的图像传至伦敦时，随之引发了英国风景园林运动（English Landscape Movement）[2]，因为

[1] 马国贤（Matteo Ripa，1682—1745），生于意大利萨勒诺，天主教布教会传教士。康熙五十年（1711）入京，担任宫廷画师，曾负责雕印《康熙皇舆全览图》。雍正元年（1723）返回意大利，于那不勒斯创办圣家书院，专收中国留学生以培养有志前往远东的传教士。

[2] 18世纪时在风景园林学派的推动下在英国发起的一场园林改革运动，打破了文艺复兴以来园林设计中的规则安排原则，重视曲线和不规则形状的使用，有意识地摹仿风景画。有学者认为这一运动的兴起与东西方交流带来的中式园林的影响有关。

这些图像真实再现了在英明神武、公允仁慈的君主统治之下，一个自由社会是如何以轻松随意的方式融入自然的。因此，正是这种误认为政治上的乌托邦已经在中国实现的幻想，才促进了艺术领域内的摹仿。毫无疑问，要全面地讨论欧洲对于中国艺术的迷恋，尚有诸多其他方面的因素需加以考量。

目前已发掘的一大批时代久远、地域分布广泛的文化遗存，以"象征"（symbol）和"原型意象"（archetypal image）这类宽泛的术语将之分类或许是最恰当的方式，它们的原始内涵早就在文明的曙光出现之前便已消逝无踪。希腊十字形（gammadion）或卍字形（swastika），带翼的球体（winged globe）、生命之树、鹰与蛇、原母神、驯兽的神秘英雄、龙、各类动物或怪兽的图腾，皆属此类。对于这一复杂的学术问题，学者大多各执一词，因为其类型和涵义的组合方式几乎无穷无尽。尽管如此，通过研究其源流与历史，执着审慎的学者们逐渐对这些图示具有一定的了解，并且常能给东西方交流的研究带来意料之外的启发。本书仅选择对其中两种象征符号进行分析（见第八、九章），但是这一筛选颇合情理。因为不论是"野蛮人"（barbarian），还是"普世英雄"（universal hero），都是来自先进文明的特定概念，而且它们能够体现一种东西方文化中的同质性，至少在某些方面的确如此。

讨论东方与西方之间的文化同质性可能听起来略显怪异，但暂且先让我们回顾一些显而易见的事实。雄伟的山系将亚洲大陆及其西部的半岛——欧洲——等而分之，形成了坐拥丰富地貌和周边环海的南半部，和位于太平洋至大西洋之间一望无垠的北部内陆平原。所有古老的先进文明，如中国、印度、波斯、巴比伦、埃及、希腊和罗马，都位于南部地区。简而言之，它们是有着相似社会结构的城邦文明（urban civilization）；它们都拥有发达的古典文学，信奉类似的道德训诫，拥有值得引以为豪的伟大的立法者与宗教始祖；它们都修建了纪念碑式的石质建筑、雕塑和绘画，以表现上帝、人类和野兽。尽管具有如此程度的同质性，但差异性才是这些文明的立足之本。每一个文明都具有其自身卓然不同的文化特征，并贯穿其历史发展之中。

与之相对，北部地区的大草原上则无一例外地出现了类似的游牧或半游牧

文明,与南方的城邦文明相比并无甚特别之处可言。因此,游牧文明的艺术可说是南方纪念碑性艺术的截然对立面:游牧民族的艺术品大多是便于携带的物体,如武器、日用品、私人饰品(见第三章);而且其艺术的本质倾向于抽象,尽管拥有敏锐的观察能力,却乐于使用动物纹或人形纹进行装饰。从中国的北方边境起,沿着亚洲山脉的自然屏障,直至多瑙河和欧洲腹地,半开化部落不时侵扰的压力对于先进文明产生了巨大影响。显然,游牧民族和先进文明在艺术上的相互渗透持续了两千余年而不断。但是"野蛮人"这一象征在游牧民族之中从未出现,也未被其吸收利用:对于所有的开化族民来说,他们(游牧民族)就是野蛮人。

正如本书第八章所论,陌生人、异国人、野蛮人以及异族人通常被表现成怪诞可怖的形象,但这些畸形的人物、动物、杂交物种以及幻想中的异形自始至终都属于人类认知和想象的一部分。对于鬼怪——如助己者与作恶者、神与鬼——坚信不疑,成为巫术概念和仪式之来源。"人类比照自己的野蛮与莽撞创造了魔鬼的形象。"[1](简·哈里森之语)希腊文明崛起的标志是奥林匹斯众神对冥府怪物的胜利。然与此同时,希腊人也创造了大量的魔怪。魔怪的原型源自东方,其产物又传回东方;数千年来这种认识成为欧洲人对于怪物观念的来源所在。因此,东方和西方应对的实际上是同一群怪物。

文化的同质性问题将欧洲与亚洲的先进文明联系在一起,其本身具有多个层面。对于用来教化民众、静心沉思、陶冶美感的艺术,表现人的形体与面容的艺术、具有叙事性主题的艺术、描绘自然和日常生活之中静物的艺术,以及彰显艺术家个人隐逸情怀和情感经验的艺术,西方、中国与日本对此表现出了同样的兴趣。第二章将讨论这些相似之处。与此同时,东方与西方对于相同主题的不同阐释,以及植根于不同传统的形式手法上的潜在相似性,亦将一一论及。

概览东方与西方在艺术上的交流,显然西方接受的部分要多于给予的部分。正如近代东方的西化一样,来自异域的艺术风潮并没有造成任何不幸的结果

[1]　原文为:"Man makes the demons in the image of his own savage and irrational passions."

（见第六章）。恰恰相反，这一前所未有的迅捷而短暂的欧洲浪潮对于近东国家和中国、埃及、日本与印度洋、非洲以及前哥伦布时期等各种文化的渗透，正是在西方艺术家以绝对自信的引领下得以实现的。毫无疑问，与非欧洲文明之间，尤其是与旧世界千丝万缕的联系，促进了我们自身艺术中无穷的多样性、生命力以及世界性。

第一章　风格——东方与西方

约瑟夫·戴维森[1]

我们中的大多数在欣赏一件艺术作品,譬如一幅绘画、一尊雕塑、一座建筑甚至是一件织物时,都曾有过这种出人意料而又时常令人困惑的体验:眼前的艺术作品立刻唤醒了我们对于古往今来世界各地人民所创作的相似艺术品的回忆。更奇怪的是,并没有多少研究去探寻不同文明艺术品中表现出来惊人的相似性,也无人关心这些艺术品之间真正的联系究竟在于何处。有时,这种相似性体现得过于显著,最终被证明不过是表面现象。与之相对,有时看起来风马牛不相及的研究对象,经过深入的研究,却能通过一种类比性或共时性的视角揭示出彼此之间的重要联系。

决定我们对于一件艺术品认知的视觉元素总体,即是"风格"(style)。为行文方便,我将使用这一术语最为宽泛的意指。风格,一般意义上指对一件艺术作品形式上的分析。但在本文的讨论中,出于论述明晰的需要,我所称的"风格"偶尔也会纳入对作品主题方面的讨论。尽管已有各种风格学的分类方式,但没有任何一种堪称完美。在下文中我将使用古风(archaic)、古典(classic)、样式主义(mannerist)和巴洛克(baroque)这一经典却并不完美的分类方式,但我绝无

[1]　约瑟夫·戴维森(Joseph Leroy Davidson, 1908—1980),1951年于耶鲁获得博士学位,后执教于佐治亚大学,1961年执教于UCLA,获得终身教职。其前期研究兴趣集中于中国艺术与考古,后转向印度美术。代表作有《中国艺术中的法华经》(*The Lotus Sutra in Chinese Art: A Study in Buddhist Art to the Year 1000*)。

意暗指其间存在着一种周期性的循环关系。

　　首先,让我们来看一下用"古风式"所形容的公元前6世纪至7世纪的希腊雕塑(图1)。古风式人物的特点在于僵硬的正面或侧面形象,其细节纤毫毕现,轮廓清晰简洁,衣褶的表现平淡无奇且呈现出形式化的重叠(图2)。回溯艺术的历史,我们会在前托勒密王朝时期埃及的绝大多数艺术作品(图3)、6世纪至13世纪的大多数欧洲艺术品、5世纪至6世纪的中国艺术品,非洲绝大多数的黑人艺术品以及印度的一部分早期艺术品(图4)中发现同样的形式特征。

　　这些艺术品中呈现出相似的特点并非机缘巧合。每个例子中的艺术品均来自某种具有虔诚宗教信仰的文明。战争和贸易之类枯燥乏味的世俗活动周而复始,但是每种文明整体上始终怀有一种宗教信仰。只有在表现所要塑造的神或人的根本特征时,其形象才有必要是写实的。一个生活在6世纪的中国佛教徒在欣赏古风式的希腊雕塑或罗马式门楣时或许不以为怪,却可能在观看13世纪的中国人所创作的一件宋代山水画时困惑不已。

　　古典时期的形式更加写实,流畅自如的线条取代了僵硬稚拙的表现手法;四分之三侧面与不对称的构图代替了正面律和对称中心线;背景性的元素开始出现。在公元前5世纪的希腊艺术中这些特征占据了主流(图5),5世纪的印度艺术(图6)、6世纪末的中国艺术(图7)和15世纪的欧洲艺术(图8)亦是如此。宗教的比重在此时期逐渐减弱,哲学与信仰之间开始角力,探索客观世界兴趣的觉醒促进了科学观念的萌芽。人们更加关注现世的生活而非某种来世的存在。这并不是说人类已经放弃了自身的信仰,他只是不再完全屈膝于无所不在的神灵的统治之下。形式不是唯一发生转变的元素,主题的选择亦是如此。叙事性的因素开始融入宗教母题之中,三维的空间感逐渐出现。在中国,佛像也开始具有体重感。与之相似,15世纪的圣母也从金色的背景中解脱出来,进入到特定的布景之中。希腊和中国在古风时期所流行的衣褶样式转变为更加柔顺流畅的轻衣薄衫;在意大利,奇马布埃使用的样式化的衣褶先是为乔托所改良,进而在马萨乔的画中实现了彻底的变革。然而,出现于古典艺术中所谓的"自然主义"(naturalism)倾向是暧昧不清的。比如,古典时期的衣褶不会有戏剧性的

起伏以免破坏线条的完美,古典人物的外型特征也流于模式化而非彰显个性。

古典风格逐渐地以难以觉察的幅度转向所有术语中意指最为模糊的巴洛克风格,这一进程发生于 16 世纪至 17 世纪的欧洲。在人文主义者的引领下,滥觞于文艺复兴时期的思想解放运动大行其道,大众狂热地在学者身后亦步亦趋。凭借科学与哲学的指引,社会逐步走向世俗化,人文主义思想开始在经济、政治和地理等诸多领域的急剧扩张。正是人类日渐开阔的眼界厚植了巴洛克风格萌发的文化环境。

巴洛克风格最具代表性的特征是通过强烈的光影对比呈现一种富有活力的形式,其代表如鲁本斯、贝尼尼和卡拉瓦乔。但此时期仍有部分艺术家,如擅用质朴构图和细腻光线的维米尔,或基本沿用古典手法的普桑,他们作品中强烈的写实主义倾向以及殚精竭虑以模仿视觉真实的追求,使之跻身于鲁本斯和卡拉瓦乔之列。

环境也是影响艺术家主题选择“风格”的因素之一。风俗画、静物画、风景画等新画种的出现说明艺术家对于表现周边世界的兴趣日渐增长。汲汲于表现物象终极本质的追求在伦勃朗的艺术中达到了巅峰,他的肖像画超越了视觉认知的限制,直指模特的内心本真。这是现实主义(realism)的本质所在。我们在莎士比亚的戏剧作品中同样可以发现这一追求,与之相比,马洛[1]的作品中却缺乏这种精神,他的作品过度注重叙述故事情节,只能使自己创造的角色落入俗套。

放眼他处,古典晚期和罗马帝国时期的欧洲(图 9)、8 世纪的中国(图 10)以及 13 世纪的日本,均能发现巴洛克式艺术的蛛丝马迹。而在此之前,每个国家都经历了一段充满宗教论争与冲突、哲学与科学方面的反思以及商业上急速扩张的时期。纳尔逊美术馆(Nelson Gallery,现 Nelson–Atkins Museum of Art)藏有一件 8 世纪早期中国石祠,装饰繁复的立面充分说明巴洛克风格在中国的存在。

[1]　克里斯多夫·马洛(Christopher Marlowe,1564—1593),英国伊丽莎白时期的剧作家、诗人、翻译家,与莎士比亚生活在同一时期,且在当时更为知名。马洛在短暂的一生中撰写了大量戏剧作品,并有多本译著。马洛率先将无韵诗体运用于自己的戏剧中,这一诗体之后为莎士比亚发扬光大。

巴洛克风格并不仅仅满足于模式化的肖像；无论对象是一位罗马的元老还是一名 13 世纪的日本僧人，即使是一个微不足道的痣也必须被精确表现出来（因此，中国龙门石窟寺雕塑中的一尊僧人像被戏称为吉姆·法利也不足为奇了）。描绘精细的衣褶细节也受到同样的重视。通过增添额外的细节，古典传统中原本摹仿现实的衣褶逐渐走向样式化（图 12）。对于材质的研究更是入木三分，丝绸与羊毛、金属与木头等不同质感的表现都有明确的区分方式。正如贝尼尼竭力让大理石呈现出路易十四假发的逼真感一样（图 11），日本的工匠也为木制雕像镶嵌了玻璃眼睛，中国的石雕匠人则着力刻画天王的筋肉和肌腱。一尊 6 世纪的天王像，形简而神足，为其神力所保护。而 7 至 8 世纪之后，同样题材的天王像却是一副狰狞可怖的面容，凭借蛮力而非神力镇压恶鬼。

　　一般认为欧洲的样式主义时期是 1520 年至 1560 年。其代表性的意大利艺术家如布隆奇诺[1]、蓬托尔莫[2]、帕尔米贾尼诺[3]、朱利奥·罗马诺[4]、乔瓦尼·达·博洛尼亚[5]，有时还包括米开朗琪罗。这一风格的特征是体态优雅而修长的人物，其姿态扭曲夸张，凝固于瞬间动态之中（图 13）。突兀而具有强烈纵深感的透视技法和一系列冲突的平面扭曲了空间。这些手法是对文艺复兴早期古典阶段所确立的经典标准的反抗。巴洛克时期的艺术家选择继承并进一步发展了古典样式，与之相比，样式主义者则弃先辈遗留的传统如敝屣。

　　建筑设计的发展方向与此相类。米开朗琪罗在劳伦森图书馆（Laurentian

[1]　阿尼奥洛·布隆奇诺（Agnolo Bronzino, 1503—1572），1503 年出生于意大利佛罗伦萨，师从样式主义画家蓬托尔莫，笔法精致，格调高雅，技巧与蓬托尔莫极为相似，以至于二者的作品经常难以区分开来。1539 年，布隆奇诺成为美第奇家族的首席画家。1563 年参与创立佛罗伦萨学院。

[2]　雅各布·蓬托尔莫（Jacopo Portormo, 1494—1557），第一代样式主义画家，人物色彩明丽，形体夸张扭曲，对弟子布隆奇诺产生了重要影响。美第奇家族是蓬托尔莫重要的赞助人。其代表作有《老科西莫肖像画》《丽达与天鹅》等。

[3]　帕尔米贾尼诺（Parmigianino, 1503—1540），原名弗朗西斯科·马卓洛（Girolamo Francesco Maria Mazzola），出身艺术之家，师从意大利画家柯勒乔，深受拉斐尔影响。经常在画作中将人物的形体拉长，显得纤细而不合比例，却富有精致优雅之感，被视为样式主义的代表人物。代表作有《长颈圣母》。

[4]　朱利奥·罗马诺（Giulio Romano, 1499—1546），原名朱利奥·佩皮（Giulio Pippi）。意大利画家、建筑师，师从拉斐尔，曾为其做过助手。代表作有德泰宫壁画《泰坦诸神的失败》。

[5]　乔瓦尼·达·博洛尼亚（Giovanni da Bologna, 1524—1608），文艺复兴晚期的雕塑家、建筑师，深受米开朗琪罗影响，较少强调情感，更多重视优雅的外观。美地奇家族御用雕塑家，其代表作有《萨宾妇女的劫夺》。

Library）入口处的设计中嵌套了立柱和螺旋支柱作为装饰而非承重部件。这种矫饰之举必将使前代的艺术家瞠目结舌。（入口处的）一组三级阶梯设计将使到访此处的不速之客困惑不已，被迫在中间如同瀑布般倾泻而下的弧形步踏和两边造型古怪的阶梯中做出选择。朱里诺·罗马诺在曼图亚设计的德泰宫（Palazzo del Te）则通过在柱顶楣构（entablature）[1]上放置了三件一组的三陇板（triglyph）打破了楣构的直线分布，从而营造一种不稳定的视觉效果。

样式主义者带来的变革并不局限于艺术形式上，艺术创作的主题和内容方面亦有涉及。他们画笔下的女性看起来冷漠无情，男性则带有阴柔之感。"莎乐美和施洗约翰的首级""朱迪斯与赫罗弗尼斯的首级""卢克蕾西娅的自杀"之类与死亡相关的可怖主题风靡一时，带有色情描绘的作品也为社会公众接受。朱里诺·罗马诺因描绘色情作品被迫离开罗马；更重要的是，他很快被允许重归罗马。克拉纳赫（Cranach）在德国绘制的裸体维纳斯（图 16），在画上帽子之后看起来甚至比单纯的裸体画更为赤裸。枫丹白露画派描绘的那些四肢修长，胸脯小巧的美人画更是明目张胆的色情作品。

这种艺术形式的源流实在难以追寻。彼时的欧洲正处于战火蹂躏之下。1527 年，罗马这一圣城本身遭到洗劫。[2]十年之后，马丁·路德以一己之力粉碎了普世教会的向心力。哲学思考与科学探索更多是在创造问题而非去解决它们。哥伦布使世人重新认识"世界"这一概念。艺术家和精英阶层不再沉迷于往昔。样式主义是一种极端且神经质的艺术。作为一种艺术风格，样式主义直到 1920 年左右才受到重视，这并不奇怪。因为正在此时，人们发现自己生活的社会笼罩在世界大战的阴影之下，与此同时还面临着共产主义和弗洛伊德所带来的翻天覆地的影响。

正如其他的艺术风格一样，样式主义在表现的同时也塑造了培植出它的文

[1]　柱顶楣构指古典建筑中由柱支撑的水平部分，包括挑檐、雕带和过梁三部分。
[2]　1527 年 5 月 6 日，由于神圣罗马帝国的皇帝卡尔五世无钱发放军饷，德国和西班牙雇佣军在击败法国军队之后，发生哗变，洗劫了罗马城。大批珍宝被抢劫一空，教皇克莱门特七世本人也成为俘虏。这场洗劫之后，罗马教廷元气大伤，再也无力大规模赞助艺术创作，因此这一事件也被视为文艺复兴结束的标志。

化。马丁·路德、哥伦布、哥白尼等人协力厚植了样式主义生存的土壤，但是他们的行为只有在特定的历史时段与社会环境中方才行得通。各种观念的迸发营造出一种忧虑意识，直到下一代人适应了自己先辈所发现的新世界，这种焦虑感才会消逝。20世纪也经历了同样的剧变，那些逐渐发展至巅峰的新风格可能就是我们这个时代样式主义的标志。

样式主义同样出现在世界各文明发生重大转折的历史时期。如在埃及，埃赫那顿建立起来的新宗教体制中断了历史上延续时间最长的古风传统。随着宗教信仰的变革，埃及艺术中的样式主义很快出现。当传统宗教卷土重来之时，艺术便重归古风样式。在埃及接触到古典世界的思想，并逐渐削弱其传统信仰之前，古风样式都牢牢占据着主流地位。

10世纪至11世纪是印度的样式主义时期，某些地区（如卡久拉霍[1]）的艺术家或工匠早已与古老的传统分道扬镳。他们通过拉伸、扭曲、交缠形体的手法创造了无与伦比的人体形象（图14），与五百年后他们的欧洲同道颇为相似。这种经过拉长和刻意造型的人体常蕴含着一种非凡的优雅，但印度艺术传统中存活了长达三千余年的生命力、鲜活的肌体感以及无与伦比的能量感却随之消失。丰乳纤腰、肥臀硕腿的女性神祇变成了姿态华美、四肢纤细、有着完美半球形乳房的冰冷人像。如果说克拉纳赫将维纳斯画成了一个高级妓女，印度的雕塑家则将远古母神的后裔表现成邦主王公后宫中的一名艳妃。

与时代稍晚的欧洲样式主义时期如出一辙，色情随之出现在印度艺术风格的变化中。神庙墙壁上的醒目之处雕刻着极其复杂且近乎偏执地交叠在一起的人像。这一装饰手法与印度中古时期流行的怛特罗信仰（Tantric cults）[2]息息相关。这些宗教信仰的仪式包括纵饮烈酒、食用鱼和肉，有时还包括施行性行为。

[1]　卡久拉霍（Khajuraho）是位于印度新德里东南方的一座小镇，原为昌德拉王朝（930—1050）的都城所在。镇中有二十余座印度教和耆那教寺庙。受昌德拉王朝流行的性力派理论的影响，神庙中包含了大量性爱雕刻。14世纪信奉伊斯兰教的莫卧儿王朝兴起之后，这座古城即遭摧毁，直到19世纪英国东印度公司的一名军官在打猎时重新发现了这座古城。

[2]　怛特罗信仰是指7世纪左右在印度兴起的一种印度教、佛教、耆那教共有的独特宗教实践方式，其信仰方式激进而危险，包括了一些主流社会所禁止的行为，比如特殊的身体训练方式，与低种姓的人发生性行为，对于烈酒和肉食的消费等等。

这些仪式对于彼时印度教徒的震撼必与其今日对诸多印度教徒的冲击感不相上下。恒特罗信仰和其过激之举与印度信仰之间的关系，恰如其 11 世纪创作的雕塑与印度早期艺术之间的关系一般。色情元素的直接来源是恒特罗，但是恒特罗本身可能就是宗教中的一种矫饰倾向（manneristic）。

中国样式主义独一无二的表现手法相对来说更不易为学界所注意。中国的样式主义出现于 16 世纪，源自一批文人画家的革新之举。画家徐渭和身兼批评家与画家双重身份的董其昌均属引领者之一。徐渭与其看似随意的"泼墨"（ink-flinging）技法自成一家。佯奉古典传统为正朔的董其昌，则通过扭曲形式和空间关系另辟蹊径。在合二家之法的基础上，其他画家使用视觉效果强烈的笔触打破山水空间的构建（图 17）。不为人知的是，基于同样的缘由，这一批艺术家与自身所处环境之间的关系和前一代欧洲样式主义者与社会环境的关系如出一辙。

16 世纪的中国经历着明王朝腐败无能的统治，在宦官干政的影响下朝纲不振。诸多士大夫代表拒绝履行自己在中国传统中扮演的角色，隐居不仕。将董其昌、徐渭以及理论家莫是龙聚集在一起的非正式集会场合，实际上是脱离中国主流社会生活的一种内生性的、带有自我欣赏特色的小团体。诸多奇论源出其中，他们视艺术为一种表现方式。如同欧洲的样式主义者一般，中国的文人处理艺术的方式是智识性（intellectual）与分析式（analytical）的。他们视艺术为抒发自身灵感的根本途径。至关重要的一点是，中国的董其昌和意大利的瓦萨里之所以能够名留青史，都是因他们的美学观念而非其画技。

我之所以如此强调样式主义，是因为样式主义的表现方式较古风、古典或者巴洛克风格而言更为复杂多变。由于样式主义本质上是对于古典传统的一种神经质般的反抗，每件样式主义的作品只有在其自身历史序列的框架之下才能够得以识别和解读。样式主义在解构埃及的古风风格、欧洲的古典风格以及中国的巴洛克风格时，会以不同的表现形式呈现而出。在我们这一时代，由贾斯珀·琼斯（Jasper Jones）创作的一幅"旗帜"（flag）画作，与罗伯特·劳申伯格（Robert Rauschenberg）怪异地表现一张床的"画作"一样，都可能被视为样式主

义作品。因为它代表了对于一切主流当代艺术形式的彻底拒绝。

如果承认在神经性的焦虑和样式主义之间存在着联系，那我们将不得不承认孕育了样式主义的文化环境本质上也属于神经质（neurotic）的。但是，样式主义的艺术家却不必定是神经质的。他所创造的形式和选择的主题，无可避免地源自艺术家在自身敏锐感知力的驱使下表现自身所处时代的要求。

要彻底弄清楚任何一种风格的决定因素是一项颇为艰巨的任务。我们至少可以搜罗现存的所有关于某种文化的历史材料，但在探寻碎片式信息的联系以求其因果的过程中，陷阱无处不在。就文化元素的关联问题而言，有一个有趣甚至有些令人忍俊不禁的例子。这一案例来自 7 世纪中国，武则天篡夺了皇位，在她的授意下，一部伪经应运而生（译者案：即《大云经疏》）。在这部伪造的经典中，未来佛弥勒注定要以女身统治中国。[1]有时这位唐代的女皇打扮成弥勒的模样，与国内样貌俊朗的和尚行苟且之事。如果这一史实不能说明这种宗教观念与彼时巴洛克风格之间的关系，至少也能使我们略微认识到其如何在佛教艺术的创作中大行其道（图 15）。事实上，它是佛教在世俗环境中发展时出现的一种问题表象，就其本质而言当属文化综合症（cultural syndrome）的一部分。

这些实例证明了我们对于风格和时代之间关系的论述，纵使这一观点无法完全揭示塑造一种文化心理架构的潜在因素。当然，区区一件奇闻逸事是不足为据的。幸运的是，关于这一问题，唐代中国留下了翔实的史料记载，支撑了我们对于这一奇闻所蕴含的内在信息的解读。但是，并非任何问题都能在史书中找到相关记载。即使有相关史料保存至今，其中可能包含了对事实有意或无意的曲解。只有艺术品才是其自身所处时代最为直观明确的见证者。

对于风格的比较研究具有相当的意义，或许在我们这个渐趋融合的世界中是必不可缺的；通过归纳推理的方式，（我们的认识）达到了一种尚未为人知的层次。当然，图像学分析不可或缺，但除此之外，尤其是在当下，风格的比较研究急需一种精炼的分析手段。在此方法论工具的协助下，文学史家、音乐史家和艺

[1]　目前已有学者指出武则天认为自己的身份是转轮圣王，而非弥勒。

术史学者才能像帕诺夫斯基教授用图像学对丢勒进行的精彩研究那样,展示一位伟大艺术家的思想与才智。目前我们尚无法实现这一宏愿,但我们至少可以纵观古往今来的不同地区,尝试去理解艺术中蕴含的普世价值。我们应当认识到,欧洲与亚洲之间的区别只是风格手法上的差别,诸多古代的亚洲艺术形式对于现代亚洲人来说则古奥晦涩,但对于我们的欧洲先祖来说却一目了然;我们中的大多数成员在董其昌或布隆奇诺的时代会感到如鱼得水;而创造云冈石窟寺的中国雕塑匠人,与创造了希腊古风时期雕塑"库罗斯"(Kouros)[1]或是制作了维兹莱(Vezelay)教堂门楣的欧洲同行们,在艺术追求上也不会有太多隔膜。

延伸阅读

J. L. Davison,"Mannerism and Neurosis in the Erotic Art of India,"(《印度色情艺术中的样式主义和神经质》) *Oriental Art*, n. s. 6, n. 3, pp. 82–90(Autumn, 1960).

M. Schapiro, "Style,"(《风格》)in *Anthropology Today, an Encyclopedic Inventory*, 1953, pp. 287–312.

[1] 库罗斯意为"小伙子",指古希腊古风时期(公元前7—前5世纪)流行的一种青年男子的正面裸体塑像。人物姿态呈正面式,胳膊紧贴身体,左脚向前,人物姿态相对刻板,面部通常表现为一种类型化的笑容,具有代表神、或者献给神的礼物以及纪念某位男子等多种功能。

第二章　东西方艺术的对比与远东的
先见之明

西奥多·鲍维[1]

一、对　比

艺术表现模式上的"差异"（differences）与"相似"（parallels）或"联系"（affinities），本质上属于形而上学层次的讨论。这种比较可以推及其他影响风格的因素上，如主题、题材、技巧和诸多创作过程中的考虑。艺术家本人的视野、转译现实的方式和表达自身观念的手法，同样也需要在风格的比较中加以考量。

罗兰（Benjamin Rowland）的《东西方的艺术》（*Art in East and West*）一书中使用了一种新的分析方式。他讨论了一系列如男人体、女人体、神像之类的母题，对比了东方和西方对这些母题的艺术化处理方式，从而得出诸多出人意料而又颇富启发性的推论。本章第一部分所用的分析方式灵感即来源于此，使用的

[1]　西奥多·鲍维（Theodore Bowie，1905—1995），美国著名亚洲艺术史家、策展人。1905年出生于日本长崎，母亲为俄罗斯人，父亲为美国人。1927年于加州大学伯克利分校获得学士学位，1935年获得关于法国文学的博士学位，1950年入职印第安纳大学艺术史系，研究方向转向亚洲艺术，1960年获得终身教职，1975年于印第安纳大学荣誉退休。他所策划的展览"泰国艺术"（The Arts of Thailand）是西方世界首次关于泰国艺术的专门展览，为推动西方世界对于亚洲艺术的认识做出了重要贡献。

部分分类标准和插图也与罗兰之著作相同；在某些部分罗兰的原文可能被缩减，或是用更直白的语言进行阐释，但这绝不意味着他需要为本文所提出的言论负责。读者若对相关论点有兴趣可自行翻阅罗兰的大作。

神秘的完美

意大利画家保罗·韦内齐亚诺[1]所绘制的木板油画与日本藤原时代[2]的佚名画家所作的绢本佛画，跨越了西方与东方艺术在技巧、风格和具体主题方面的鸿沟，展现出二者在艺术追求上的相似性。

这幅佛画（图18）的创作灵感源自大乘佛教。大乘佛教一般认为菩萨是一尊"半神"（quasi-divine），本身没有任何肉体凡胎的世俗体验，距离成佛仅一步之遥。因此，艺术家尝试赋予菩萨像一种超凡绝俗的美。另一方面，（韦内齐亚诺所画的）圣乌苏拉（图19）[3]必然也是超越世俗的存在。画家强调她与生俱来的美，她也正因此为人所知。贴上了金箔的背景，象征着无限光明的空间，与菩萨飘然而立的天界类似。日本的菩萨像更接近于一种"偶像"（icon），即图像本身具有一种魔力和神性，但是圣乌苏拉的图像则属于一种"暗示"（reminders），因为圣乌苏拉本身有"基督的新娘"这一地位。就风格而言，相较西方再现性的、颇具厚重感的丰碑式人物形象，东方的人体则尽显流畅的线条语言。除了圣像和风格上的差异，两幅图像都蕴含了一种神圣的优雅和难言的美丽。两件作品都确立、抑或遵循着由源生文化所孕育出一种贵族式的完美再现标准。

[1] 保罗·韦内齐亚诺（Paolo Veneziano, 1333—1358），威尼斯画家，自幼成长于艺术世家，受拜占庭艺术和哥特艺术的影响，被认为是14世纪最为重要的威尼斯画家之一。
[2] 藤原时代（Fujiwara period），约为900年至1200年的日本。898年醍醐天皇即位之后，藤原氏开始掌权。日本文化在这一时期逐渐脱离中国和印度文化的影响，走上了发展本民族文化的路线，"日本大和民族"这一观念逐渐形成。
[3] 圣乌苏拉（St. Ursula, ？—383），其传奇般的人生源于中世纪时期的传说。据说其父为都摩尼亚国王，在父亲的要求下，她在11000名伴娘的陪伴下嫁给异教徒阿尔摩利卡总督柯南·梅里亚达克。她的船队在高卢港口遭受暴风雨袭击之后，乌苏拉决意在欧洲大陆上进行朝圣之旅。在抵达科隆之后，为匈人所杀。然而在中世纪的圣徒传中无法找到关于乌苏拉的记载，其传说或成型于15世纪之后。

标 准 像

西方肖像艺术的发展程度要高于东方,部分原因在于西方传统中对于个体重要性的强调。肖像,尤其是帝王像,在中国并不罕见。但中国的帝王像倾向于表现君主理想化形象,其肖像特征与前代或之后的帝王像并没有非常明显的差别。图 21 中是窝阔台(Ogotai)颇具个人特征的肖像,某种程度上可以说是中国艺术中的一个例外。只有为纪念禅宗高僧所绘制的肖像中,中国画家才会使用这种可能被视为对自己描绘的模特进行精神阐释的方式(译者案:即写真像,亦名顶相)。尽管并非惟妙惟肖或令人耳目一新,《窝阔台像》仍属宋画重形似影响下的产物。

无论是窝阔台还是这位荷兰绅士(图 20),我们都对其所知甚少。作为成吉思汗(Genghiz Khan)的第三个儿子和帝国的继承者,窝阔台统治的时间是 1229 年至 1241 年。他巩固了父汗打下的江山,其位最终传至侄子忽必烈(Kublai)手中。史载,窝阔台足智多谋,有"宽宏之量,忠恕之心",但嗜酒如命。因此,对于窝阔台的个性特征,我们知道的或许不比在窝阔台去世后五百年才创作了这幅肖像的画家更多。尽管如此,我们依然认为这幅画作捕捉到了对象的神韵。肖像所描绘的特征与我们所知的这位蒙古大汗全然相符,在这一点上,我们须赞扬那位绘制了这件作品的乾隆时期的画家。

曾为托马斯·德·凯泽[1]作模特的那位 17 世纪的欧洲绅士则更加神秘。他是一名荷兰市民,还是一位以投机取巧而发家的英国绅士,抑或是一名微服出访的德国大公? 不论他身份为何,如窝阔台一样,他以自身权力和阶级为傲,且惯于以发号施令的帝王形象出现。

两位人物的表情中都带有一丝洞悉世事的失望神情,身居高位者在为画家作模特时偶尔会流露出这一神情。然而,由于我们对荷兰和中国的两位画家所知甚少,在此也不必基于所谓"一幅肖像更能够诠释画家而非模特"之流的理论

[1] 托马斯·德·凯泽(Thomas de Keyser, 1596—1667),活跃于 17 世纪的荷兰画家、建筑师。尤其擅长肖像画,在伦勃朗出现之前,他是尼德兰地区最受欢迎的订件肖像画家。伦勃朗的画法很大程度上受到了他的影响,他的诸多画作被误认为伦勃朗的作品。

去做一些无关主旨的推测和颇具争议的解读。

母 与 子

西方艺术家创造了无数的图示以表现圣母怀抱圣子这一主题，着重强调母爱、圣迹、无限的柔情以及其他类似情感，并使用了诸多不同的构图。这位法国雕塑家成功地将圣母面容中需要体现出的童贞般的圣洁感与倾斜左臀以抱稳沉重圣子的坚毅感结合在一起（图23）。衣物褶饰的表现方式相当有效地掩饰了任何材质上的粗糙感和人工痕迹，朴素庄重之感也在必要的范围内体现出来。

另一件印度雕塑展现了一位母亲几乎是以同样的姿势怀抱婴儿（图22）。但是，即使其来自一座寺庙的立面浮雕，这一图示却没有丝毫的神圣意味。这片土地上的人民视生殖力如宗教信仰一般，二者都是艺术创作的主要动力，母性在此地则绝不会获得如此褒扬。虽然佛诞图像某种程度上与基督教传统有相似之处，却很少有表现佛母怀抱佛陀的圣像。当然，这件雕塑并非一件佛教造像，而是耆那教（Jain）的作品。耆那教教义颇为深奥，他们并不使用图像，至少没有表现生命繁衍一类的图像。这件作品为何会出现至今仍是一个谜，或可以用历史上婆罗门教对于耆那教的影响来解释这一点。卡久拉霍的耆那教神庙上雕刻的人物与婆罗门教寺庙的人物都体现出一种类似肉欲特征。这种与耆那教必需的苦修生活明显冲突的表现方式，只能解释为受邻近地区婆罗门教供养方式的影响。

男 人 体

俱毗罗（Kubera）在印度神话中是众夜叉之王和男性生殖之神，同时也是财富之神与北方的守护神（图24）。虽然发福在印度通常与阶层和权力相关，但低级神祇大腹便便的特征更有可能是因为他体内充满修行瑜伽之气，抑或称之为"生命之气"（Prana）。身体和精神上的富足感通过暗示肉体的丰腴和肌肉的紧绷这一典型手法传达而出。艺术家并无意通过掩饰石材的质感以呈现一种幻觉

的真实。这件希腊罗马时期某个更为年轻的男人体很可能是表现的是赫尔墨斯抑或赫拉克勒斯,而非古希腊某个刚刚成年的男性公民(图25)。二者在形式上的相似性非常有趣,但是不同之处更为重要。(希腊男青年使用的)抛光的大理石显然意图摹仿肌肤的细腻,肌体表现出很明显的解剖学特征。与印度的雕塑不同,古典式的人体并不具有任何象征性。

地　　狱

　　两位地狱的统治者之间展现出了惊人的相似性,两位神祇者掌握着惩罚作恶者的权力,两件作品都表现了罪大恶极者被吞噬的场景(图27、图28)。这一现象或是说明佛教影响了基督教艺术家的创作,这几乎不可能;或说明二者均受到了另外一个传统,即伊斯兰教的影响。在天平的另一端——天堂——也存在这种极为相似的状况:锡耶纳地区的一件"圣座图"(Maestà),描绘了基督头戴王冠,身边环绕着圣徒和天使。阿旃陀石窟的一铺壁画则描绘了佛陀宝相庄严,身边随侍有菩萨、罗汉和天王。而穆罕默德的天堂,安拉则是一团火焰,侍从以轻纱覆面,图示之间呈现出惊人的相似性(图26)。以下两篇文章对于这一问题有所讨论:桑德兰(H. Sunderland)的《伊斯兰教与神曲》(*Islam and the Divine Comedy*, 1926)与戴闻达(J. J. L. Duyvendak)的文章《中国神曲》(*A Chinese Divina Commedia*, T'oung Pao XLI 1952, pp. 255–316)。

印象式的风景

　　早在1830年时,圣伯夫[1]这位浪漫主义运动的支持者已经开始大力鼓吹风景画是"灵魂的再现"。艺术家必须竭力传达出一种其质美不可言、其意充满诗情的神韵。这种神韵栖于人迹罕至的一方天地之中,等待着艺术家的发现。实际上,中国的道教画家长久以来一直在使用此种或是非常接近于此的表现方式。

[1]　圣伯夫(Charles-Augustin Sainte-Beuve, 1840—1896),19世纪法国文艺批评家。在他之前,法国还没有职业文艺批评家。圣伯夫一生写出了大量关于古典文学和当代文学的批评论著,使文艺评论成为一个专门的学术领域。

在营造出特定意境之后,画作应当能够激发某种哲学上的深思。对于中国画家来说,这意味着花费不定的时间于自然之中冥思,之后在自己的家中完成创作。这种萃取经验的方式与华兹华斯作诗的秘诀颇为相合——"静以忆情"[1]。

从另一方面讲,柯罗（Jean-Baptiste-Camille Corot）是最早采用外光派画法的画家之一,他描绘的是瞬时性与自发性的体验;与中国画相比,他的画作是如此直接纯粹,没有太多形而上学的思考（图30）。

需要注意的是,此时的中国山水画（图29）中已经吸收了禅宗中关于孺子和水牛这一佛教意象的隐喻。

表现式的风景

人们总是乐于将马林[2]那无序而颇具活力的笔触,与中国大师开创的、后被日本狩野派画家奉为圭臬的破墨风格进行比较。狩野常信[3]所作的小幅山水,完美诠释了东方风格（图31）:他用有限的笔墨表现出风景的基本元素,使其彼此之间互相呼应。画面的每一部分都清晰明了,毫无含混之处。反观马林,除了他最杰出的画作外,其余的作品如果不能说是彻头彻尾的暧昧不清,至少也有些令人不知所云。他通过一系列的泼墨（splash）和切痕状的留白创作了这幅作品（图32）,局部偶尔也能收获意想不到的效果。毫无疑问他对大海具有强烈的感情,但是这一小幅的水彩画说明他尚未能完全掌握表现自我情感的技巧。笔触毫无个人面目,画面前部和左侧的几何形状所蕴含的意味亦是含糊不清的。

闪现的一瞬

虽然分处亚欧大陆的两端,彼此不通音信,日本和法国的艺术家追寻着同一

[1] 原文为:"emotion recollected in tranquility."
[2] 马林（John Marin, 1870—1953）,美国现代主义艺术的先驱之一,以抽象画法绘制的山水画和水彩画知名。
[3] 狩野常信（Kano Tsunenobu, 1636—1713）,日本江户时期狩野派画家,师从父亲狩野尚信。其父去世后,跟随叔父狩野探幽学习,1674年成为狩野派的领袖,代表作有《常信缩图》《三十六歌仙图画帖》等。

个目标——捕捉那一瞬间的本质、那一特定空间的气氛、那永远不会以完全同样方式再次呈现的元素。日本人以一个颇有诗意的术语来称呼这种瞬时印象——"浮世绘",即"转瞬即逝的世界"(the Fleeting World)。但这一概念并不为西方所知。特尼尔斯[1]之流的风俗画家有时也意图捕捉一瞬间的气氛,尽管他们有讽刺之类的其他目的,但与日本人的创作手法相比并没有很明显的区别。

德布库尔[2]表现了一个时尚的世界,描绘巴黎"半个世界"(demi-monde[3])的上流小姐们在皇家花园板栗树下交际的场景(图 34)。那是 1792 年,彼时尚可以一种不羁的态度游戏人生,这一氛围不久之后便被大恐慌(the Terror)[4]粗暴打断。因此,这一杰作不仅是独一无二的历史记录,同样也是一份社评。皇家花园依旧存在,只是已成孤魂野鬼的栖息之地。

奥村政信(Okumura Masanobu)惟妙惟肖地为我们再现了 1730 年江户时代的平民模样,与另一幅版画中的法国人相同,江户时代的平民也是瞬间湮灭在岁月长河之中(图 33)。此外,政信在熙熙攘攘的人潮中捕捉到了一种今朝有酒今朝醉的欢愉感,正是这种感觉使得观光客在游览诸如东京浅草区之类的现代娱乐区时总是流连忘返。

鸟

乍看之下,奥杜邦[5]的作品充满了科学的精确性(图 35),而中国画家则富有诗意的真实(图 36)。但这是一种错误的二分法,因为科学的精准与诗意的真实二者本身可以在一件艺术作品中和谐共存。

[1] 大卫·特尼尔斯二世,(David Teniers II, 1610—1690),佛兰德斯巴洛克时期画家。以反映农民生活的风俗画而著名,曾参与创办了安特卫普学院。
[2] 德布库尔(Philibert-Louis Debucourt, 1755—1832),法国画家、版画家。师从法国画家维恩,欧洲使用多色套版技术的先驱之一。
[3] Demi-monde,法语原意为"半个世界",指的是一群追求享乐的人,他们通常以奢华且引人注目的方式生活。该术语在19世纪末至20世纪初在欧洲很常用,其追求享乐的内涵通常与财富和统治阶级的行为相关。
[4] 指1792年普奥联军以拯救法王路易十六为名入侵法国,引起了巴黎市民暴动。以罗伯斯庇尔为首的雅各宾派在监禁王室、推翻君主专制之后,开始实行专制统治,整个巴黎陷入了恐慌之中。
[5] 约翰·詹姆斯·奥杜邦(John James Audubon, 1785—1851),美国画家、博物学家,法裔美国人,他绘制的鸟类图鉴《美洲鸟类》被称作"美国国宝"。

中国画家所绘制的鹡鸰,在观察其形体、翎毛以及与所处的周边环境方面均细致入微。但是与其他所有堪称杰作的中国画一样,无论画家宣称的主题为何,其画作中都蕴含一种生命力。一言以蔽之,韵律十足的生命力以高度装饰化的手法表现而出。

奥杜邦的金冠鹡鸰中是否缺失了这种生命力?非也。奥杜邦捕捉物象的方式与中国的画家并无二致:他视自己为物象的一部分。尽管来自另外一种完全不同的传统,奥杜邦真正追寻的是物象的内涵本质、生机与表现力,因此他与中国画家虽殊途而同归。

静　　物

自塞尚(Cézanne)之后,静物便成了探索形式、色彩、质感、空间关系、内外张力以及其他矫饰问题的方式。艺术家处理物象在社会语境中的、哲学层面的、观者不易理解的或是生理机能方面的问题时,采用的方式更接近于科学家而非诗人。就"白上之白"(white on white)的手法来说,贝利[1]将鸡蛋放置于皱褶的桌布之上,以暗示而非真的表现出桌子的存在(图38)。他的构图隐喻着一种永恒式的景观,虽然物象本身脆弱不堪,却被赋予了一种"纪念碑性"。寥寥数笔,便勾画出几何式的清晰线条。但我们并没有脱离本质的范围——"欧几里得独览真纯之美"[2]。在这一点上中国与西方的艺术家英雄所见略同。东方人无法理解"静物"抑或"死亡的自然"[3],因为生命永不停止,自然也永不消亡。他将对虾、贝壳和卷曲的叶子描绘成经历着一种恒定过程的鲜活实体(图37)。他的画作是对自然事物的精神隐喻。画家没有用抽象的手法去表现自我,但是我们可以看到他不得不使用同样的图示去解决西方画家所面临着的同一类型的矫饰问题。从中国美学理论来看,宋代绘画的终极内涵是象征性和形

[1] 威廉·贝利(William Bailey, 1930—2020),美国画家,1959年毕业于堪萨斯大学艺术学院,1969年任教于耶鲁大学艺术系,作为当代写实画家而闻名。
[2] 原文为:"Euclid alone has looked on Beauty bare." 此句摘自艾德娜·莫蕾(Edna St. Vincent Millay)的诗《欧几里得独览真纯之美》。
[3] 原文为法语:"nature morte."

而上学的。贝利的素描同样也适用于这一标准,说明了其绘画中同样充满了"韵律般的生命力"(rhythmic vitality)。而中国的绘画视这种生命力为艺术之始,亦是艺术之终。

二、远东的先见之明

以下高居翰书中关于中国绘画的论述与本文第二部分中将使用的方法论密切相关:

> 绘画本身的品质反映出艺术家的个人品性;画作的表现形式源于艺术家的头脑。艺术家或是观者如何评价或认识画中描绘的物象,与画作本身并没有必然的因果关系。图像的价值并不在于其多大程度上真实地再现了自然事物。自然事物本身只是一种注定被提炼成艺术作品的原材料,进而转化为一种艺术化的风格。提炼自然物象的手法、笔触塑造的线条和形体,揭示了某些关于画家本人的信息,以及他在创作这幅作品时的心境。苏东坡曾说"论画以形似,见与儿童邻"。东方艺术理论中这些弥足珍贵的艺术观念,直到19世纪才出现在西方艺术中。[1]

中西方的艺术家发展出同样理论的时间不仅相隔了大约八百年,所谓东方艺术家影响了西方更是无稽之谈。仅仅强调中国人在某些问题上的早熟对今日西方艺术家的创作产生了深远影响是远不足以支撑这一"预见"(anticipation)的。另外还有一个至关重要的因素。艺术批评家赫伯特·里德爵士(Sir Herbert Read)[2]及许多其他评论家都认为西方艺术家已经达到了绘画的极限,因此他们

[1] 引自高居翰(James Cahill),《中国绘画》(*Chinese Painting*), 1960, pp. 89–91。

[2] 赫伯特·里德(Sir Herbert Read, 1893—1968),英国艺术史家、诗人、艺术批评家、教育家。在文艺评论方面,他以弗洛伊德的精神分析学为基础,强调艺术家本身无意识心理的艺术表现形式。同时他也是现代艺术的捍卫者,曾担任英国知名艺术评论杂志《伯灵顿杂志》的编辑,与克莱夫·贝尔、罗杰·弗莱同属著名学术团体20世纪的"布鲁姆斯伯里学会"成员。

有充分的理由去观察他们的东方同行,东方画家视技巧与观念同样重要的观点,在西方画家看来可能不再是一种荒诞不经与无法理解的言论。因此古代东方艺术家或许指明了西方绘画的重生之路,甚至可能演化出一种东西方共有的美学语言。

下文中所使用的标题和案例来自曾佑和[1]所著的《中国画选新语》(*Some Contemporary Elements in Classical Chinese Art*)。

形式抽象

这幅作品(图 39)所宣称的主题是鱼儿在两石之间自由自在地游动,看上去鱼儿仿佛定身于半空之中。从更为玄奥的层次上讲,这幅画体现了这位画家兼诗人如何用自身观鱼之乐,去理解并表现鱼之乐。水、土、光以及表象的写实,一切都是抽象的。只有必需的形式元素与动态得以保留,然而画面却如大道至简一般,无所不包。这是在某种情绪或是观念主导下的抽象手法。

线性抽象

表现性牺牲了现实中的细节以强调所观察到的一株处于生命中某个特定时期的植物的主要视觉本质(图 41)。即便是一位植物学家,也会赞同那富有韵律感的屈折线条更能向观者展现水仙如何与其周边的环境呼应成景,道学家也能直接将画题与人性联系起来加以考量。其构图之和谐实令我辈大饱眼福。此作并非附庸风雅的俗物,而是一次体悟自然的结果。不知克利[2]和哈同[3]是否会赞同此说。

[1] 曾佑和(Tseng Yu-ho, 1924—2017),1924 年生于北京,幼年师从启功学习绘画,1942 年毕业于辅仁大学美术系,后与德国艺术史家古斯塔夫·艾克结婚。1973 年获得纽约大学博士学位,之后于夏威夷大学教授中国艺术史。

[2] 保罗·克利(Paul Klee, 1879—1940),瑞士裔德国画家,德国表现主义团体"青骑士"协会成员,与表现主义、立体主义、未来主义、超现实主义等多个画派都有联系。

[3] 汉斯·哈同(Hans Hartung, 1904—1989),德国画家,欧洲抽象表现主义的先驱之一。他曾与康定斯基相知并受其影响。哈同的作品善于表达敏感和脆弱的线条结构,以及这些结构衬托出来的对鲜明色彩的渲染。他的作品中具有一种东方绘画的精神,与中国书法的形式和线条有异曲同工之妙。

视觉参与

中国传统的山水画，尤其是尺幅较大的立轴，观者应当深入画卷，成为画中行旅山间的小团队中的一员。在沿着精心铺陈的路线进行"卧游"的过程中，画中的各种元素将逐渐显现于观者面前。在这幅明代画家创作的手卷（图40）中，游览的场所有所变化。画家使用了更接近人类的视点，说明他并无意强调人类的渺小以凸显自然之浩瀚。观者被引入水平的画卷之中。稍行数步即可立于河边的岩石之上，或者偶遇一丛绿竹。画面空间上缘与下缘的消失，从视觉效果上使得中景与观者更为接近，整个背景则几乎被压缩殆尽。这一极简的构图带来了另外一种有趣的视觉效果，即强烈的水波粼粼之感。

行动绘画

行动绘画的定义之一是使用非传统的创作方式，即不受束缚的和明显无意识地使用材料，如在帆布或纸上挥洒颜料。作品因而获得了偶然性和自发性的效果。许多著名的中国"怪"画家在此方面可能是马修[1]或者波洛克[2]的先驱。

另一种方式则更为理性化，也更能够保证作品预期呈现的效果，虽然这一方式也明显有别于传统的创作技法。苦修画技的禅宗画家便能有效地控制自己的笔墨，赋予作品一种力量感。他表现的是真理现身的瞬间、直觉的闪现，其效果无异于神启。日本人将之称为"彻悟"（satori）。这绝非偶然之得；从某种意义上讲，画家必须终其一生为真理的闪电击中他的一瞬间做好准备。画作便是回忆那种透彻心扉的欢欣的结果。

禅宗艺术家并非只有剑走偏锋一种选择，他们也可以通过另外一种方法达到其目标——书法。在一幅典型的禅画中，图像（image）与书法符号（ideogram）之间并无严格的界限（图42）。笔触彼此交相辉映，形成具有连续性

[1] 乔治·马修（George Mathieu，1921—2012），法国抽象主义画家、艺术理论家，欧洲抒情抽象主义的代表人物。

[2] 杰克逊·波洛克（Jackson Pollock，1912—1956），美国抽象表现主义的代表，滴溅画法的创始人。他创作时将一块巨大的画布铺在地板上，将颜料从容器中抛、滴、溅到画布上，与超现实主义的自动理论如出一辙，抒发艺术家无意识的情绪。

的构图,同样具有禅意。艺术家本人也身化笔触,融入画作之中。

点 彩 派

生活在 11 世纪下半叶的米芾首开使用小型的水平皴法或者平行的墨点皴之先河。这一技法不同于谢弗勒尔[1]提出、由修拉[2]和西涅克[3]等人应用于绘画中的"同时性对比"法则,这种法则要求艺术家小心翼翼地选择那些能够在观者视觉中彼此相融的色块,之后进行并置排布。[4]中国人经常在明亮的区域加上一些湿笔重墨,因此墨色会稍有晕开。外轮廓随之淡化,笔下的山水浸润于一种云山雾霭般的环境之中——所有技法的使用都服务于艺术家传情达意的意愿。

在王翚创作的这幅作品中,坚实的圆柱体构成了山峰的主体(图 43)。他使用了一种逆向抽象主义的技法:山峰所有的棱角轮廓都被模糊化处理,只有体量本身进行了着重表现。

斑 点 派[5]

"破墨"或冲破墨色这一技法的发明者被认为是中国 8 世纪的画家王维,这一技法的出现标志着中国绘画史上的一个重要转折。禅宗的画家尤好使用这种技法,因为这一技法下笔迅捷,但笔触、墨点以及泼墨都控制有度,收放自如,从而记录艺术家体悟终极视觉真理的瞬间灵感。这种体悟需要以一种最具有表现性的方式展现出来,形式上的细枝末节则弃之不取。细节、地点的

[1] 米歇尔·谢弗勒尔(Michel Eugène Chevreul, 1786—1889),法国化学家。他在担任哥白林挂毯作坊染色主任期间,根据自己的实际观察提出了色彩的"同时性对比"法则,这一理论成为印象派与新印象派创作手法的灵感来源。
[2] 乔治·修拉(Geroge Seurat, 1859—1891),法国新印象主义画派的创始人,在谢弗勒尔等人光学理论的引导下用紧密相连的色点来精确的摹仿光落在各种颜色上的反射效果。
[3] 保罗·西涅克(Paul Signac,1863—1935),法国新印象主义画家,与修拉一道创立了点彩画风格。
[4] 同时性对比法则(simultaneous contrast),指如果将两种颜色并置,人眼会将二者在色调和明暗关系上的差异最大化,从而使得浅色更浅,深色更深。
[5] 斑点派(Tachisme),亦称斑点主义或滴色主义,20世纪四五十年代在法国兴起并流行开来的艺术流派。此派名字来自法语的tache,意指"点"。斑点派著重点和色块,在感觉上认为颜色是色泽偶然着色到画布的。作品中多凸显随性使用的色彩,与书法的快笔较为相似。

明确性以及其他的信息均被是视为无关紧要之事。掌握这一技巧需要长期在自然中用心体悟、持续地尝试需要冲淡的水和墨的比例以及对于臂和手的随心指使。因此熟练的使用破墨法是长年累月训练的结果,其中并无太多神来之笔。如杰克逊·波洛克和塔皮耶[1]等西方的斑点派画家宣称他们不仅受行动绘画的启发,也颇得益于强调画家即时融入作品的破墨技法。问题在于,波洛克的构图多大程度上需要依靠非理性或偶然性的帮助。与之相比,中国的画家是高度理性且具有主观控制力的——他们绝不会在失去自身对笔墨控制力的同时,使自己的画作中出现模棱两可、令人困惑或是哪怕一丝装饰性元素(图44)。

超现实主义

超现实主义是一类可以有很多种定义的风格。利用观念的建构与解构、所谓质变或形变的文化元素杂糅以及收放自如的无穷想象力来进行艺术创作,早在文明的曙光出现之初便已为东方人所运用。东方对于现代心理学家孜孜探求的梦、幻觉等超现实领域的内容再熟悉不过。这幅作品(图45)的灵感来源于一首诗,画中物象的外形并未扭曲,自然万物运行的规律也并未被幻想式地重新组合。画中所有的元素都在自然中都可能出现,但是"超凡脱俗"(other-worldly)看起来是对此画唯一恰当的形容词。

天然艺术品[2]

现代主义者经常强调某些事物并非人力所能创造,这一论调与王尔德"自然模仿艺术"的主张颇有异曲同工之妙。这种观念很早之前便出现于中国,但是中国人能否像我们一样从美学层面上分析这种"意外之喜"尚未可知(图46)。

[1] 米歇尔·塔皮耶(Michel Tapié,1909—1987),法国艺术理论家、策展人、收藏家,他最早提出了"污渍主义抽象"这一术语。
[2] 原文为法文Objet Trouvé。

意 造

设计，这一宽泛的术语可以用来指延伸至形式表现领域内的一切艺术性活动，但是传统意义上仍归属于装饰的门类之下。就设计而言，西方从远东艺术中获益良多。东方在构图、透视、空间关系方面的认识以及历来重视材料和质地的理念，对西方设计的发展具有相当重要的意义。东方的艺术家认为，相比于美化，"传达"（communication）才是设计的不二法门。而通过简约性和直白性得以凸显的开门见山式的设计语言，已经成为西方设计师奉行的黄金法则。倘若需要传达一种观念，设计师与画家遵循的应当是同一准则，尽管有人会认为"纯"画家这种称谓有失公允。因此，愈是条理分明的设计，传达的信息也就愈明晰无误。

中国人和日本人都有诸多方式来实现这种一语道破天机的效果。齐白石的绘画便是揭示一种普通蔬菜所具有的感性内涵与隐喻的绝妙之作（图 47）。与此同时，书画相融更赋予了画作极强的装饰性。

延伸阅读

James Cahill, *Chinese Painting*（《中国绘画》），1960.

Chinese Calligraphy and Painting in the Collection of John M. Crawford, Jr.（《顾洛阜家族藏中国书法与绘画》），1962.

Sir Herbert Read, "The Limits of Painting,"（《绘画的局限》）*Studio International Art*，January, 1964）.

B. Rowland, *Art in the East and West*（《东西方的艺术》），1954, and 1964（paperback）.

M. Tapié and T. Haga, *Avant-Garde Art in Japan*（《日本的前卫艺术》），1962.

Tseng Yu-ho, *Some Contemporary Elements in Classical Chinese Art*（《中国画选新语》），1963.

Le Paysage en Orient et en Occident（《东洋与西洋的风景画》），catalogue of an exhibition held at the Louvre in 1960.

第三章　从安阳至多瑙河：欧亚大草原在文化传播中扮演的角色[1]

威廉·萨莫林[2]

　　大约四千年的时间里,欧亚草原在不同程度上联通了东方与西方。这一辽阔的地域大致位于北纬15度至45度之间,西起匈牙利,东至满洲(Manchuria)的边界。重重山脉将这一带状地区划分为诸多独立的势力,但彼此之间又没有无法逾越的天堑以阻碍军事上的入侵。山脉的存在确实限制了游牧民族的季节性移牧活动。

　　地势崎岖的大草原上常会出现长期的夏旱,这是大陆性气候的典型特点之一。由于缺乏温和的海洋性气候的影响,欧亚大草原上通常只有酷暑夏日和凛冽寒冬两种极端气候。只有生命力最为强悍的人类和动物才能够在这一环境中生存下来,他们也因之机变多谋且具备极强的适应能力。

　　"欧亚"(Eurasian)这一术语在美国并不常用,因其中蕴含着一种特殊的暗指,即欧洲不过是亚洲的延伸而已。传统上作为欧亚两州分界线的乌拉尔山脉,与美国东部的阿巴拉契亚山脉一样,本质上是一个受蚀严重的林地生态系统。只有靠近极北的地区,乌拉尔山脉的海拔才能达到5000英尺(约合1524

[1]　由于本篇作者并未在文章中结合具体作品进行描述,读者阅读时可配合图48至图90阅读。
[2]　威廉·萨莫林(William Samolin, 1911—1992),美国哥伦比亚大学艺术史与考古系教授,研究领域为亚洲考古,擅长通过技术分析对出土文物进行研究,并在这一领域发表多篇论文。

米,译者案)以上,山脉的南部则逐渐消失在大草原上,形成了平坦无垠的走廊地带。

　　大草原走廊的北部与东欧和西伯利亚的针叶林带接壤,这一环境特点对于草原居民的经济模式和种族构成影响甚巨。大草原南部边界起自黑海沿岸、经高加索山脉的山麓丘陵、里海沿岸、位于里海和死海之间的于斯蒂尔特沙漠(the desert of Ust Urt)[1]、死海北岸、死海的支流锡尔河(古称药杀水),最终至中亚群山为止。大草原在途经卡拉套(Qara Tau)山脉[2]这一天山山系的西北支脉时,被天山支脉分隔成了针叶林带和苔原带。其中一个分区由伊犁和巴尔喀什盆地组成,其余分区位于准噶尔—阿拉套地区(Djungarski-Ala Tau)和塔尔巴哈台(Tarbaghatai)[3]之外,形成准噶尔地区的西南部分。雄伟的古阿尔泰山系将准噶尔地区与蒙古分离开来,中国人又将阿尔泰山称为"金山"[4]。

　　蒙古地区三面环山,东北—西南走向的阿尔泰山脉为其西部边界所在。南部边界与黄河平原接壤。狭义上的蒙古包括北部和南部的草原地带,中部是戈壁地区。戈壁并非真正的沙漠,更像是北美洲西南部的那种尘土飞扬的灌木区,因此戈壁并非是绝对的不毛之地。然而,以"戈壁之民"闻名的游牧部落并不像其生活在大草原上的亲族一般过着优裕的生活。

　　欧亚大草原向东大致延伸至满洲的西部边界,即位于西部的大兴安岭和东部的小兴安岭之间的地区。这一界限形成了松辽分水岭,也就是狭义上的"满洲"。

　　位于天山北部、阿尔泰山和蒙古高原以西的准噶尔地区,与蒙古地区一样都属于特定的分区。准噶尔南部的额尔齐斯(Irtysh)地区是绝佳的放牧之地,常被视为一个重要的游牧族群联邦的核心活动区域。但是雄伟的山脉屏障阻挡了他们进一步征伐的脚步,且阻碍了政治上的统一。与之相类,蒙古大草原上的部族也无法越过山脉向东、西、北部进行扩张,而向南方的道路与北部中国平原接

[1] 位于今土库曼斯坦境内。
[2] 卡拉套山脉指哈萨克斯坦境内由天山的西北支脉、曼格什拉克半岛山脉以及南乌拉尔山脉西部支脉几条山脉构成的山系。
[3] 位于中国新疆和哈萨克斯坦的西北部。
[4] 阿尔泰山古时以富有金矿闻名。

壤,部族的扩张之路被庞大的中国农耕政权有效地拒之门外。在历史上的大多数时期,中国都在一个秩序谨严、军力强盛的大一统王朝的统治之下。

从欧亚大草原上占据主流的游牧式生活方式便可推测该地区出土的考古材料的性质。尽管在游牧兴起之后农业并未完全消失,但部落积累的绝大部分财富都为部落酋长所组成的军事统治阶层所有。花剌子模(Khorezm)地区情况则有所不同,灌溉农业自古以来便在此蓬勃发展。财富和地位通过私人佩饰、武器装备、马鞍等物品彰显而出,这些物品往往非常适合以动物纹样进行装饰。借此东风,动物纹样的表现方式也发展得栩栩如生且繁复多变。虽然欧亚草原上动物装饰风格的流行与斯基泰人势力的扩张密不可分,但这种风格的最初来源目前却仍不得而知,对于这一地区早期历史的讨论或许能够提供一些有用的线索。

二次世界大战之后,苏联拥有对这一地区的实际管辖权,苏联的考古调查人员偶然发现的考古材料彻底改变了我们对于古代欧亚草原文明演进的认识。在诸多发现中最为惊人的一点即是自青铜时代中期之后,该地区的工艺品在很长时间内风格基本保持一致。

用出土文物来重建欧亚草原的史前史与原史(proto-history)[1],与通过考古学追溯古代近东甚至中国的古史情况完全不同。此外,周边的先进文明对欧亚草原的相关文献记载不过只鳞片爪,追溯欧亚草原的古史因而更为困难。欧亚草原与古代近东等文明最为显著的(考古学)差异在于欧亚大草原并没一个可以作为"标尺"(rule)的地层学依据。也就是说,在如此广袤的地域之内,一个遗址内通常具有不止一个文化层,而一个区域内则同时包括多种不同的文化发展阶段。出现这一现象的原因在于欧亚大草原辽阔的疆域及草原民族游牧式的生活方式。因此,基于类型学建立一个相对的年代分期已是当下最好的选择。幸运的是,欧亚物质文化中的遗物与周边已有科学完整分期的先进文明出土物之间有着相当密切的联系,借此我们或许可以对欧亚草原的物质文化发展进行

[1]　原史,指已经拥有一定社会经济发展水平却尚未发明文字、主要依靠同时代其他文明记载而得以保存下来的文化群体的历史,从历史发展阶段上来看一般位于史前时代向信史时代的过渡时期。

相对更为准确的断代分期。

南西伯利亚的米努辛斯克地区（Minussinsk）即为其中之一。米努辛斯克边疆区位于叶尼塞河的上游，西萨彦岭的北部，此地区具有五个分期相当清晰的序列，年代上大约从公元前 3000 年后期的早期青铜时代，一直到现代初期。米努辛斯克地区的文化序列分期如下：阿凡纳谢沃文化（Afanasievo），公元前 3000年至前 2000 年初期；安德罗诺沃文化（Andronovo），公元前 1700 年至前 1200年；卡拉苏文化（Karasuk），公元前 1200 年至前 700 年；塔加尔文化（Tagar），公元前 700 年至前 1 世纪晚期；匈奴—萨尔玛提亚（Hunno-Sarmatian），公元前1 世纪晚期至现代早期。这一分期与基谢廖夫[1]的分期观点较为接近。在每个阶段其文化与其他文明之间具有重要的相似性，但彼此之间距离却相当遥远，这一点值得我们注意。

基谢廖夫认为，阿凡纳谢沃文化区位于叶尼塞河上游至额尔齐斯河上游之间。在这一地区内发现了诸多出土典型阿凡纳谢沃文化遗存的遗址。但是，遗址内一些特殊的文化元素与其他地区的同类元素之间具有密切的相似性。例如，阿凡纳谢沃文化中的陶器与欧陆俄罗斯（European Russia）[2]东南部的同类器具十分相似。西部地区的一些相似特点甚至可以追溯至前阿凡纳谢沃时期；阿尔泰山地区前阿凡纳谢沃时期的瓷器与花剌子模地区克尔捷米纳尔（Kelteminar）文化的同类瓷器相似。此外，不管是阿凡纳谢沃人还是前阿凡纳谢沃人，他们的头骨都没有体现出任何蒙古人种的特征，这一点或许值得注意。阿凡纳谢沃人混合式的生产方式在古代欧亚大草原颇为典型。他们畜养家畜，长角牛、羊、马均在其类。他们通过狩猎以及有限的农业丰富了自己的饮食结构。如果阿凡纳谢沃文化遗址中出土了公元前 3000 年早期的家马遗骨，那阿凡纳谢沃人一定比古代近东人要更早了解马这种动物。

[1] 基谢廖夫（Sergei Vladimirovich Kiselev, 1905—1962），苏联考古学家、历史学家，专长为青铜时代的考古学和古代及中世纪的南西伯利亚史。1926 年毕业于莫斯科大学，1939 年于莫斯科大学任教。自1927 年起，基谢廖夫便在阿尔泰山、中哈萨克斯坦、图瓦地区进行考古发掘。代表作有《南西伯利亚古代史》（*The Ancient History of Southern Siberia*, 1949）。
[2] 欧陆俄罗斯，简称欧俄，指俄罗斯位于欧洲的部分。

德贝茨（Debets）指出，西伯利亚的古欧罗巴人一定曾与叶尼塞河流域的古东亚蒙古人有过接触。阿凡纳谢沃文化的古欧罗巴人是南西伯利亚最早的放牧者。公元前 2000 年，他们开始畜养大群的羊，其影响力远及北部和东部地区，并在此地区与新石器时代的狩猎及捕鱼族群有所接触。阿凡纳谢沃文化体扩张至贝加尔湖地区时，与可能由通古斯族群建立的格拉茨科夫斯基（Glazkovskii）文化有所接触。这一接触一直持续到安德罗诺沃文化时期。南贝加尔湖地区出产的白玉为格拉茨科夫斯基部落的工具和装饰品提供了相当多的原材料，中国商代的白色软玉同样来源于此。

作为米努辛斯克地区青铜时代的第二个文化阶段，安德罗诺沃文化扩张至更为广阔的区域。典型的安德罗诺沃文化遗址位于米努辛斯克至西西伯利亚之间，还融入了俄罗斯东南部的司鲁比（Srubnie）文化和俄罗斯东北部的塞伊玛—图尔宾诺式文化（Seima–Turbino culture）。其与司鲁比文化的重叠地带向东起自乌拉河，直至死海沿岸，向南则越过了锡尔河（Syr Darya）和阿姆河流域（Amu Darya）的花剌子模。

安德罗诺沃文化是一种完整的青铜时代文化。羊毛和家畜毛皮的普遍使用说明一种扩大化的畜牧生产方式。安德罗诺沃人的身体特征说明他们与其直系先祖——阿凡纳谢沃文化的主人——并无二致。这一基本的人种结构一直延续到塔加尔文化时期。基谢廖夫更倾向于其内部存在一个接续传递的族群，而且这一族群不知为何与花剌子模的克尔捷米纳尔文化有亲缘关系。

虽然很多特点表明米努辛斯克青铜时代的下一个阶段——卡拉苏文化——与之前的安德罗诺沃文化间存在一种继承性，但是仍有部分迹象暗示了外族的入侵。在西部，并没有出现安德罗诺沃文化的继承者卡拉苏文化，而是逐渐衍生出了一种塔加尔文化。安德罗诺沃文化体的东北分支，与格拉茨科夫斯基文化的交界之地，则保留了相似的安德罗诺沃文化残余部分。因此，卡拉苏文化看起来更像是楔入安德罗诺沃文化体中的一个楔子。

卡拉苏文化一个基本的新特点是青铜武器和工具的大量出现，包括环首柄或动物首柄的新月形刀具、中空柄青铜剑的流行，而且体型上出现了一些与蒙古

人种通婚后形成的躯体变化。与以上特点同时出现的还有人口密度的激增、羊群数量的增加、相应的牛和马数量的减少以及狩猎动物的消失。卡拉苏人食用的肉似乎比他们的先祖要少得多,因此不太可能是猎手。蒙古人种的融入、商代样式的卡拉苏刀具、农民和牧民的出现,所有特征都指向了(卡拉苏文化)与中华文明体之间的密切联系,尤其是安阳附近的殷人。

基谢廖夫对卡拉苏文化中的中国来源已有精辟的结论:卡拉苏文化与绥远省[1]内的鄂尔多斯地区的文化之间具有密切联系,说明了一种卡拉苏类型的文化从东南方向向西北进行传播,并进入了米努辛斯克地区,其足迹远至哈萨克大草原的加拉干达(Karaganda)[2]。这一观点与高本汉[3]的说法相符。高本汉认为米努辛斯克地区卡拉苏文化时期所呈现的早期西伯利亚动物纹样,更像是来自殷商,而非早于殷商。高本汉对于卡拉苏文化的分期大体上来说与基谢廖夫是一致的。

米努辛斯克地区在卡拉苏文化之后出现的是一种被命名为"米努辛斯克库尔干文化"(Minussinsk Kurgan culture)的文明,命名者为最先将其区分出来的捷普劳霍夫[4]。基谢廖夫重新将其命名为塔加尔文化,这一命名现已为学界广泛接受。与安德罗诺沃文化相类,塔加尔文化(约公元前7—前3世纪)的分布地域亦极广。但是作为一种晚期文化,塔加尔文化的内部分支和地方变种情况更为复杂,各分支的文化偏好各异,彼此之间却又具有足够的统一性以共成一体。塔加尔文化有三个非常明显的发展时期,这一分期特征在其扩张过程中的绝大多数地域都非常鲜明。第一阶段,塔加尔 I 期文化,处于青铜文化中期,直接承袭自阿尔泰—叶尼塞(Altai-Yenisei)地区的卡拉苏文化以及其他地区的安德罗诺

[1] 绥远省,旧省名,辖区为今内蒙古自治区乌兰察布盟、伊克昭盟、巴彦淖尔盟东部以及呼和浩特市、包头市等地区,1954年撤销。
[2] 位于今哈萨克斯坦加拉干达地区。
[3] 高本汉(Klas Bernhard Karlgren,1889—1978),瑞典著名汉学家,考古学家、语言学家。师从法国汉学家沙畹,1939年至1959年间任瑞典远东古物馆馆长,主要研究领域为中国古代文学、语言学和青铜器。
[4] 谢尔盖·捷普劳霍夫(Sergei Teploukhov,1888—1934),苏联考古学家,对西伯利亚和中亚的诸多考古遗址都有研究,他是最先提出南西伯利亚考古文化分期的学者。1933年因涉嫌推行种族主义被捕,1934年死于狱中。

沃文化。塔加尔Ⅱ期文化,属于一种晚期青铜文化,与"早期斯基泰人"(译者案:约为公元前8世纪中期至前6世纪)有诸多相同之处。塔加尔Ⅲ期文化则属于铁器时代文化,带有诸多"晚期斯基泰人"特征(译者案:约为公元前2世纪至3世纪)。

最为完整的塔加尔文化序列出土于阿尔泰—叶尼塞地区,这一事实或许说明阿尔泰—叶尼塞地区或为塔加尔文化的发源地,但这并非定论,尚有待后世讨论。塔加尔文化的发展过程中出现了新的特征。虽然这些特征出现在同一个广泛的文化序列中,但即使考虑到地方变种文化的影响,这些特征的演化也并非沿着同一方向齐头并进。有些特征在东方出现得更早,有些则更早见于西方。这种潜在地从地区一端影响另一端的循环,说明东方与西方可能曾通过欧亚大草原进行过远比我们预想中更为密切的联络。

塔加尔文化中的类同性问题比较复杂,我们仅讨论其中几个最为重要的例子。阿尔泰—叶尼塞地区塔加尔文化Ⅰ期中出土的青铜戈,与大约处于公元前6世纪的伏尔加—卡马河(Volga–Kama)地域内安纳尼诺(Ananino burial)[1]最古老的墓葬中出土的明器十分相似,(这一现象)暗示了一种从东方向西方的传播过程。从另一方面来看,一些塔加尔出土的戈中具备铁质的锋刃,少数还有铁质的柄。这说明了塔加尔文化使用铁的时间要早于中国。(塔加尔文化中)许多复合武器都与洛里斯坦类型(Luristan)[2]和马赞德兰类型(Mazanderan)[3]有关联。塔加尔Ⅱ期文化中出土的青铜箭镞与公元前7至前5世纪斯基泰人墓葬中所出土的箭镞十分相似,再次暗示了从东方向西方的传播。斯基泰人抵达小亚细亚,以及塔加尔文化Ⅱ期中出现斯基泰元素的同时发生,很有可能并不是一个巧合。但是,塔加尔箭镞中的种类远比斯基泰人多。二者共有类型中最常见的就是三角形的三棱銎孔箭镞的变种。阿尔泰—叶尼塞河地区的塔加尔标准型与中国北

[1] 安纳尼诺文化位于今俄罗斯境内鞑靼共和国安纳尼诺村附近,其时代约为公元前8世纪至前3世纪,1858年首次发掘。
[2] 洛里斯坦类型是指铁器时代早期一种小型的饰有青铜雕塑的青铜器,这种类型的器物大量出土于伊朗西部的洛里斯坦省,遂以此命名。
[3] 位于伊朗德黑兰省的西部。

部和彼尔姆（安纳尼诺）地区的标准型十分相似。这些标准型同样曾为早于塔加尔样式的高加索样式和洛里斯坦样式所采用。

直身窄刃的塔加尔短剑形制源自卡拉苏墓葬中那些剑柄中空的短剑，只是出土数量更多，种类也更丰富。塔加尔短剑的某些类型与斯基泰和伊朗的"塞西亚双刃短剑"（akinakes）一定有所关联。塔加尔短剑的柄首有以下类型：常以浅浮雕塑成的"罗帖尔"（Rolltier）纽首、立兽首、与某些哈尔塔施特（Hallstatt）剑类似的有角动物首。斯基泰时期（内斯特洛夫斯基）北高加索人所使用的部分塞西亚双刃短剑类型的铁剑也有类似的有角动物柄首。使用尖头的金属柄战戈也很常见。这种金属戈首同样也出现在了商周时期的青铜戈上。戈作为一种从商代开始使用典型中国式的武器，是与塔加尔文化中的战戈或戟如出一辙的剑—斧复合式武器，但出现的时间却要早近五百年。

塔加尔类文化主人的族源看起来极为复杂。其工艺品器型的逐渐成熟在多个地域中都可得见，并没有一个明确的"源发地"（Urheimat）。某些器型最初成熟于东方并在此获得广泛应用，进而传播至西方，某些类型则相反。辛梅里亚人（Kimmerian）[1]的兴起与扩张，以及斯基泰人最终推翻其统治，这一过程不知为何与塔加尔文化的发展密切相关，但这一现象至少在许多地区确实如此。相关证据表明辛梅利亚人的抵抗力量尚如岛屿般林立（于斯基泰人的势力中），更改族名之后不久便重新崛起。这一时代随着异族移民的到来而宣告结束，其原因显然是马其顿人的军事征服。

苏联学者将后塔加尔时期称为匈奴—萨尔玛提亚（Hunno-Sarmatian）时期，并将阿尔泰山附近的巴泽雷克（Pazyryk）时期也纳入其中。最早的萨尔玛提亚遗存也不会早于 4 世纪末。我并无意冒犯罗斯托夫采夫[2]，但我无法认同对于古希腊罗马时期学者来说，所谓的"萨尔玛提亚人"（Sarmatians）就是早期爱奥尼亚地理学家所称的"萨若马泰人"（Sauromatai）。萨若马泰人和萨尔

[1] 辛梅里亚人，活动于公元前 1000 年前左右，是印度—欧洲游牧民族中的一支，亚述文献中记载了他们的存在。

[2] 米哈伊尔·罗斯托夫采夫（Mikhail Ivanovich Rostovtzev, 1870—1952），俄裔美籍历史学家，美国历史学会会长，俄罗斯科学院院士，以对古希腊和古罗马历史研究而知名。

玛提亚人不同的文化特征,可视为一定时间内互相影响形成的结果。此时的萨尔玛提亚族群包括生活于乌浒—药杀水(Oxus-Jaxartes)流域的马瑟革泰人(Massegetai)[1]。正是在此地,亚历山大大帝被迫打了一场漫长而艰难的战争。通过武力征服和利益妥协,亚历山大最终成功获得了诸多东伊朗贵族的支持,他们不久之后便承认亚历山大为阿契美尼德王朝的合法继承者。我们可从这一点追溯亚历山大的东方化过程。

显然,并不是所有来自古马瑟革泰文明的东伊朗领主都乐意屈服于马其顿人的统治。部分人向西迁徙,到达了南俄罗斯,推翻了业已衰落的斯基泰王国。部分则向东而行,越过了阿尔泰山和天山,抵达了中国西北部边境,统治了一个可能是伊赛顿裔(或为辛梅里亚裔?)的族群。对于萨尔玛提亚人迁徙与扩张路线的这一概述,与主持了马瑟革泰旧地考古发掘行动的托斯托夫[2]所提出的大部分论点相符。这一迁徙说解释了当时南俄罗斯地区、阿尔泰地区、甘肃至鄂尔多斯地区以及蒙古地区中萨尔玛提亚文化元素的出现。

尽管我个人认为西亚和爱琴海地区是这种动物纹样的最终来源,这种曾被称为斯基泰和晚期欧亚式的特殊动物纹样风格显然是通过斯基泰人带到了西方。在匈牙利地区尤其如此。哈尔塔施特(Hallstatt)[3]或者凯尔特(Celtic)文化中发现的动物纹样元素可能有其他来源,但是斯基泰文化的影响力不应忽视。欧洲哈尔塔施特文化(称之为"晚期瓮棺文化"更为恰当)中发现的动物纹样元素体现出巴尔干和内亚的双重影响。虽然这一元素已经呈现出高度的样式化与僵化特征,并且完全丢失了内亚风格中的那种一触即发的活力和激荡人心的动态。欧洲铁器时代的凯尔特文化元素一方面可追溯至斯基泰人,另一方面则来自爱琴海地区。凯尔特人可谓商业冒险家和战士,他们的权力来自占据着设置

[1]　马瑟革泰人,生活在古代伊朗东部地区的一个游牧部落联合体,主要活动于中亚大草原和里海的东北部,受斯基泰文化影响颇深,希罗多德的《历史》中记载了他们的存在。
[2]　谢尔盖·托斯托夫(Sergey Tolstov, 1907—1976),苏联考古学家,主持了对花剌子模遗址的发掘,代表作有《古代花剌子模》。
[3]　哈尔塔施特文化,最初发现于奥地利萨尔茨堡哈尔塔施特地区,以此命名。应当属于青铜时代晚期至铁器时代早期的文化,位于西欧和中欧地区,时代跨度从公元前12世纪至前8世纪,拥有相当高水平的金属工艺。

在各战略要地上的山地堡垒,进而垄断了武器生产和长途贸易。凯尔特人交游之广使得他们主动吸纳来自各族群文化的影响。

在民族大迁徙(Völkerwanderrung)[1],亦或称蛮族入侵(Ars Barbarica)之初,欧洲匈人(European Huns)的崛起极大地促进了西方动物纹样的发展,这一纹样与内亚风格有明显的类同性。但是,匈人本身却依旧如同鬼火一般神秘莫测。物质文化中的这些新元素毫无疑问可以追溯至或许发源于本都(Pontic)[2]的匈人,而且其传播者萨尔玛提亚人被罗马人称为"阿兰人"(Alani)。关于欧洲匈人的族源问题目前尚有待讨论。

延伸阅读

G. Borovka, *Scythian Art*(《斯基泰艺术》), 1928.

B. Karlgren, *Some Weapons and Tools of the Yin Dynasty*(《殷代的几件武器与工具》), *Bulletin of the Museum of Far Eastern Antiquities*, 17, 1945.

E. H. Minns, *Scythians and Greeks*(《斯基泰人与希腊人》), 1913.

T. T. Rice, *The Scythians*(《斯基泰人》), 1957.

M. I. Rostovtzeff, *Iranians and Greeks in South Russia*(《南俄地区的伊朗人与希腊人》), 1922.

M. I. Rostovtzeff, *The Animal Style in South Russia and China*(《南俄罗斯地区与中国的动物纹样》), 1929.

A. Salmony, *Sino-Siberian Art in the Collection of C. T. Loo*(《卢芹斋藏中国—西伯利亚艺术》), 1933.

Also numerous articles in French and English in the *Bulletin of the Museum of Far Eastern Antiquities*, Stockholm.(诸多法文与英文的研究成果见《远东古物馆

[1] 民族大迁徙指的是4世纪至7世纪之间在欧洲发生的一系列民族迁徙运动。古罗马人称之为"蛮族入侵",开始的标志是375年亚洲的匈人入侵欧洲,结束于568年伦巴第人彻底征服意大利。

[2] 本都王国指黑海东南岸的一个奴隶制国家,公元前4世纪末建国,公元前64年并入罗马帝国版图。

馆刊》，斯德哥尔摩）

　　绝大多数俄罗斯学者的研究成果尚未译为英文。相关研究成果可参阅 A. L. Mongait, *Archaeological Research in the U. S. S. R*（《苏联考古研究》），1961.

第四章　丝绸之路上的艺术

简·加斯顿·马勒[1]

在唐朝建立之前,西都长安作为连接印度、波斯以及地中海港口的两大主要商路的终点已至少有六个世纪之久了。这座城市曾是世界各地商旅的终点,他们的服饰如此多样。既有来自蒙古草原的身着皮制长袍,脚踏高靴的游牧族民,也有来自东南亚热带国家的披着彩色莎笼[2]的番国廷臣。

至公元 742 年时,长安城已经有 1,960,188 人口居住在长约 5 英里,宽约 6 英里(译者案:即长约 8 公里,宽约 9.6 公里)的矩形城市内。太阳落山之后城门便会关闭。黎明之后,随着宫廷内侍和贵族家仆准备骑马或步行外出至市场购买日用杂物,百工各业便重新开市迎客。

都城(地近今日的西安市)在城市的正中心设置了南北向的宽阔驰道,向北可直通面向南部的宫城。从这一点来看,天子和宫眷的确居于天下之首(都城的北部),其德行因而泽被天下子民。街道遵循古代传统设计为网格状,这一传统基于中国的礼制需要和风俗习惯。(这种城市布局也东传至日本,古代奈良城

[1]　简·加斯顿·马勒(Jane Gaston Mahler, 1906—2001),1906 年出生于美国德克萨斯州,先后于威斯康星大学、哥伦比亚大学获得学士和博士学位,主要研究领域为美术史和考古学。后任教于哥伦比亚大学巴纳德学院。代表作有《中国唐代雕塑艺术中的西方人》(*Westerners among the Figurines of T'ang Art China*, 1959)。
[2]　莎笼(Sarong),指一种由颜色鲜艳的长方形布条制成的服饰,通常系于腰间,男女均可穿,主要流行于印度尼西亚、马来西亚和太平洋岛屿以及东非地区。

的布局即仿照此法。公元 8 世纪修筑平安京,即今日的京都时也是如此。)

市场分布在朱雀大街的东西两侧,仿佛支撑着头部的肩膀。东和西、左与右,在宫廷礼制和文官武将的等级中具有特殊的重要意义。商人与平民居住在西城。成百上千的仓库坐落于大市之外。售卖同一类型货物的商铺、销售同一类型货物的商人或是从事同一行业的工匠,都与自己的同行居于一处。

异域之人与外来的货物在长安的生活中具有举足轻重的地位,但对中国人来说他们皆为"胡人",即野蛮人。他们带来的礼物被视为"贡品"(图 91、图 92),前来觐见的王子则被视为天子的封臣。国内士大夫的地位自然高于异域之人,一旦异域者接受了这种地位关系,他们在这一多样化的大都市便会受到欢迎。不论他们操何等陌生的语言,总有人能够为这些外国人作翻译。不论他们有什么奇怪的饮食习惯,总能在长安找到垂涎已久的美味佳肴。无论是渴求欣赏异域的音乐,还是要购置华美的服饰,所有人皆能得偿所愿。

公元 631 年(译者案:即唐太宗贞观五年),国子监中大约有三千两百六十名学生,大多是中国人。随着高丽、日本和中亚各国年轻学子的到来,其总数近八千人。[1]各宗派的僧人在佛寺之中合力翻译来自天竺、锡兰或中亚的大量经典。在高僧玄奘从中国启程前往天竺求法取经之前(628—645),已经有相当数量的佛教经典被译成了中文。琐罗亚斯德教、摩尼教、犹太教、景教以及印度教等其他宗教的圣典也各有信徒研习,各教信众可以在长安城内兴建本教的宗教场所。

早在唐代之前,北方的中国人对于异族人的存在便已习以为常。东周末年,中原之民便已与游牧民族有所往来;至汉代时,与罗马之间密切的商贸往来使中国人颇为熟稔通往异国的商路。进口到中国进行销售的货物包括砂金、宝石、石棉、龟壳、象牙(图 93)以及血统纯正的中亚宝马。商队西返时则带上动物皮毛、瓷器、漆器、丝绸(图 94)以及带钩、武器或铜镜之类的青铜器。

两汉时期,随着朝鲜和印度支那(Indo-China)的一部分被纳入汉帝国的版

[1]　原作者未标注自己的引用数据来源于何处。从数据来看,作者引用的贞观五年国子监的人数应当出
自《通典》;留学生的数量则引自《新唐书·选举志》,志中记载贞观时期国子监生加上高丽、百济、
新罗、高昌等国的留学生巅峰时期约有八千人。

图，中国的文化便播迁至这些边远之地，并在此生根发芽。中国的大都市吸引了浪迹天下的乐师、俳优、工匠以及专研天文学、医药和哲学之人。他们自缅甸或帝国南部的港口远道而来，或与自甘肃敦煌玉门关出发的商队结伴同行。

公元 4 世纪，随着中央政府的衰颓，中国北部的游牧民族跃跃欲试，逐步侵入中国腹地，最终在六朝时期建立起自身政权。隋代再次一统中国后，传统文化的声望并未因杂居的人口而衰落。古代文学、礼仪以及规制历经长久的分裂之后得以幸存。昔日的野蛮人随着世代交替成为具有文化修养的文明族群。

汉朝灭亡之后，佛教在中国逐渐站稳了脚跟。北魏统治者成为佛教艺术的慷慨赞助人，敦煌、云冈以及龙门等地的大型石窟正是因其赞助才得以开凿。尽管历经多个世纪的损毁、盗窃与粗糙的修复，这些石窟仍被视为中国目前所保留的最为珍贵的文物之一。

汉人与游牧民族的精神需求，均通过一种精致而又脱俗的艺术传达而出。这种特质孕育自一个动荡不安、令人失望、充满怨恨以及自大傲慢的时代，它显得是如此非同凡响。笨拙的学徒与本土的工匠因朝廷驱使而四处迁徙，通过他们创作的艺术品将想象中佛陀的种种相好传达而出。

虽然佛陀与胁侍的形象需要以印度的造像规则为依据，但是次要的人物、供养人以及背景的细节部分均由中国人自由发挥而成。四天王（Lokapala）[1]，或印度宇宙观中镇守四方的天神，与中国武将的形象十分相似（图 95）；外来神祇与本土仙人一同构成天地之间的仙灵；龙在释迦牟尼的故事中取代了眼镜蛇的地位；香炉由中国人熟悉的摹仿道教仙人所居神山的"博山炉"变形而来；僧人则以高鼻深目的异域人形象出现。艺术的风格恰如操各语言而杂居的人口一般混融而成。

长达数个世纪的中外交往之风，使得异域商品与外国之人风行于 8 世纪的长安。贵族仕女们使用进口自波斯的胭脂，她们跨坐于马上，像吐蕃人一样打马球。擅长胡旋舞的中亚舞者取代了那些姿态优雅、挥袖起舞以愉悦皇室的高贵侍女，进贡的宝马也被训练得可以随着音乐起舞。为骑兵训练的更为骏健的马匹，带着

[1]　梵语本义为"护世者"，印度教中守护世界之神，后被吸纳入佛教之中。

中国的军队穿越高山和荒漠,经常在非汉人将军的指挥下远驰西土作战。

衣冠风尚的变迁以及对异域胡人的司空见惯,在明器或随葬俑这一艺术中体现的淋漓尽致。随葬俑并非用于哀悼逝者的纪念之物,而是一些色彩明艳动人的微型陶塑(图100、图101)。其尺寸大可等身,小则只有几英寸,是否上釉则要视逝者的品级而定。墓俑环绕棺椁,放置于墓室的地板上。镇墓俑则立于门口,以威慑入侵者。接下来是骆驼、骏马和车舆,最后是侍从或俳优,从而使逝者的灵魂感到如归家中。

近年来出土了成千上万的明器。中国陶工所塑的西亚人俑中,我们可以识别出波斯人、亚美尼亚人(图105)、犹太人(图106)、花刺子模人(图107)、突厥人(图111)、于阗人以及其他绿洲城镇的居民(图108)。东南亚人俑中,有安南人或是周边热带国家的人,其所着的莎笼看起来与中国北方的生活格格不入。每个人俑在设计中都具有他或她自身的特色服饰,大多数情况下我们可以判断出人俑的职业。其中有商贩、长途跋涉的货商、马夫、士兵(图109、图110)、驯鹰者、酒贩、舞者(图113)、乐师(图114)、书吏、朝官以及内侍。亲属与仆从、狗与其他宠物,以及微型的器皿家什,也是墓葬所用陪葬器中的一部分。

就其自身而言,墓俑追求形象逼真的意图是受西方影响的产物。汉代与汉之前的中国艺术重在求"神",追求一种内在的生命力而非外在的形式。华而不实的细节均弃之不用,每一根纤细入微而又略有差别的线条挑战着观者的想象力。无言等同于有声,"空"(vacuum)成为吸引想象力的涡旋之所在。

纵观世界,讲求实际的罗马人更喜欢肖像和表现性的艺术,生活在地中海周边的族民也大多曾属于罗马帝国的一部分。这一追求真实的浪潮播迁至东方。控制伊朗的帕提亚人,东边的贵霜人以及处于贵霜王朝统治下的部分印度地区,开始创作栩栩如生的自画像。在塔克西拉(Taxila)[1]和哈达(Hadda)[2]等古犍陀

[1] 塔克西拉,位于今日巴基斯坦的旁遮普省,曾为犍陀罗王国的都城所在。公元60年贵霜王朝统治这一地区,塔克西拉古城再度复兴,成为古代中亚佛教重镇之一。5世纪法显访问此地时佛教尚极为兴盛,7世纪玄奘抵达此地时大多数佛寺已经成为废墟。

[2] 哈达,指今阿富汗楠格哈尔省贾拉拉巴德南部约10公里的一处考古遗址。玄奘在《大唐西域记》称其为"醯罗城"。

罗地区制作的灰泥和赤陶塑像中（图103、图104、图117），清晰地反映了昔日曾同在此市经商、比邻而居并一同祈祷的民族的性格特点。每尊塑像都表现出了对象的特点、年龄与心境。这一追求真实的大潮在六朝时期传入中国，声势日益增强，在唐代时达到巅峰。

　　佛教圣像图示尚在形成时期时，希腊罗马世界的神话已经传到了犍陀罗和恒河河谷（图96）。特里同、大力士赫拉克勒斯、小天使在代表胜利的月桂花冠间起舞（图112），天使，纵酒的狂欢者、城市的守护神祇、奥林匹斯和巴勒贝克（Baalbek）[1]众神等被吸纳到了佛教及世俗艺术之中（图97—图99）。

　　随着佛教的传播，新皈依佛教地区的艺术，尤其是位于南部商路沿线的城镇，更是受到了地中海新艺术形式的影响。在莎车（Yarkand）、于阗（Khotan）、丹丹乌里克（Dandanuiliq）、尼雅（Niya）以及米兰（Miran）遗址出现的一些建筑残件、合范、版、龛像以及壁画都清楚地反映出来自西方和印度母题的传播（图115、图116）。公元3世纪蒂陀（Tita/Titus）绘制的著名的米兰天使壁画，其传神的大眼睛和带有羽毛的翅膀说明其可能是一面源自罗马的壁画。带着斯基泰—弗里吉亚（Scythian-Phrygian）式帽子[2]的人可能自安纳托利亚（Anatolia）远道而来，向佛陀致敬。形似科普特（coptic）[3]美人的女性看起来像是毫不掩饰地惊恐地注视着佛陀弟子剃发后的头部。

　　在阿富汗，大多数行商都会在边境关卡停留，比如迦毕试（Kapisca，今贝格拉姆）。许多跨洲交易的货物在灾难降临这座城市之后便长埋于此，得以保存至今，20世纪时为考古学家所发现。发掘者在此发现了中国的漆器、叙利亚的玻璃器以及太过纤弱而无法在其热带母国印度保存下来的象牙雕和骨雕。保存于阿富汗境内的2、3世纪梳、盒、饰板以及装饰性的浮雕带，如桑奇大塔上纪念性的雕塑一般，保留了北印度设计考究且取悦感官的艺术风格。印度的牙雕工艺

[1]　巴勒贝克，位于今黎巴嫩贝鲁特东北部，意为太阳城。公元前64年，罗马帝国征服此地并在此修建了大量的宗教建筑群，其中有主神朱庇特神殿、酒神巴克斯神殿等。
[2]　指一种帽尖向前垂下的尖顶帽，古希腊人认为这种帽子为弗里吉亚人的特殊服制，斯基泰人所带的防风尖顶帽形制与此相类。
[3]　科普特人，古埃及人的后裔，今一般指埃及境内崇信基督教的信徒。

品中有一件女人像出土于意大利的庞贝遗址,与此同时其他牙雕作品则成为中国摹仿者的灵感之源。

这些便携的艺术品,小巧玲珑且经久耐用,是艺术母题从一个地区传播至其他地区的有力物证。但是,某类流行图示的草稿或者原型很少能够保持其原始的风格,牙雕、织物、小型金属工艺品、写本、瓷器等一旦抵达其目的地,将由当地工匠进行设计。不像庄重严肃的宗教圣像,它们可能被陈设于商铺或家中,并在接下来的几个世纪内发挥着直接的影响。

随着长期引领亚洲文化与观念发展的印度和伊朗的逐渐衰落,权力的中心在唐代时转移至中国。在中东文化的滋养之下,中国的艺术与思想达到了世人尽知的巅峰。公元 6 世纪至 8 世纪时,在宗教文学与艺术影响方面,印度独领风骚,而在时尚、织物样式、金属工艺、陶器等世俗领域,萨珊波斯在推动中国样式和工艺的变革上居功至伟。比如,在一块表现萨珊王加冕仪式的石质浮雕中,众王之王、光之神阿胡拉马兹达(Ahuramazda)赐下饰有飘带的珍珠环冠,以作为这一庄严仪式中专用的皇家宝器的一部分。当在织物、皇宫中的灰泥雕塑或是银盘、壶罐中表现这一题材时,环冠中则通常会表现出鹰鸟(Si-murg,一种想象中的奇特生物,半鸟半兽)、雄鸡,或是野猪的头(新年庆典上献给国王的礼物),亦或是生命之树、叶状纹饰。所有的象征物都代表着生命的复苏或是皇家的威权。从丝绸之路北部沿线以及敦煌附近千佛洞藏经室发现的萨珊织物残片中,也可以看到中国人对于这些样式的改进。日本作为欧亚大陆上极东之地的一个藏宝室,8 世纪中期正仓院的藏品中便保存有萨珊风格的织物,其他寺庙也收藏来自异域的织物。

珍珠环冠也出现在北路沿线的湿壁画以及漆器盖之类的小件工艺品上。七颗珍珠环绕在中心珍珠周边,也是一种源自萨珊的母题。它作为一种美的标志出现在某些追求时尚的女性的面部,瓷器的花纹中也有此例。珍珠璎珞则早在北齐时期便成为中国雕塑的元素之一。

对于异域母题、造型和色彩的接受促进了中国美学一个微妙的转向。传统主题的变化,如从道教阴、阳两种交替能量理论中演化出来的云龙图,最佳的表现方式是游走于实虚之间的不平衡构图。波斯货物大量进口的同时引入了一种

新的对称或是安排理念,各种元素或是按照理性设计进行排布,或是在中轴线两边等量分布。

中国青铜镜的传统寓意和图示也受到了源自伊朗的新风尚的影响。晚周与汉代时期,青铜镜本用于道教仪式之中,具有法天象地之意。其设计于尺寸之间再现天象、磁场的流转、风云之变幻以及四季之交替。青铜镜的设计既法度谨严,同时又灵活变通、叙事清晰且颇具想象力。然而,伊朗的叶形与团形样式开始取代四神、统治西方的西王母和统治东方的东王公。葡萄与狮子,均为起源于西亚的异域题材,在唐代大为流行。直至公元845年禁绝外来宗教(譬如佛教)并打击异域教徒,之后此类铜镜便不再制作。

唐代初期,对于世俗美人的关注要多于九天上的神灵。蝴蝶、时令花卉、对鸟、对兽,作为婚姻的象征出现于新娘陪嫁的镜子中,用于大喜之日新娘乘轿前往夫家的仪式上。另有一批金属工艺品也反映了这种形式和风格上的变化。凸棱碗、高足杯、长颈罐、具有规则和放射状纹路装饰的盘子等,显然受到了伊朗样式的启发。这一趋势同样出现在陶器的造型与设计。

印度和波斯在壁画创作上的一个基本分歧在中亚实现了调和。自史前时期始,印度艺术家关注的核心在于对意识、情感和生命力的表现上,印度艺术也因此充满活力。论及于雕塑中彰显内在生命力,大概无有能出印度雕塑其右者。印度人对于塑造体量和表现三维坚实体态的狂热也因而找到了一个恰到好处的宣泄之地。对于印度艺术家来说,他的雕塑与光的瞬变密切相关。无论是流云蔽日的户外,还是香烛摇曳、人影倏现倏灭的神庙之内,不过是他日常生活体验的一部分。印度艺术家怀着对体量和空间深度的热忱,投身绘画的创作之中。阿旃陀石窟寺中的佛教湿壁画,渲染出高光与渐变的色调,而不是一个单一光源投射而成的图像。人类应该安居于生养他的自然环境中,因此人与环境是不可分割的。二者各包含宇宙能量(Universal energy)的一部分。

在波斯,重点在于强调装饰性而非表现终极真理。艺术家尝试剔除外在形式的影响,风格化动物的肌肉和形体,在彩釉砖的表面绘制色块清晰的团案以使之趋于平面化。

当波斯在政治与文化上尚属强盛之时,古巴克特里亚(Bactria)、拔汗那(Ferghana)、粟特(Sogdiana),尤其是在片治肯特(Pyanjikent)[1]古城发现的壁画,以及塔里木河流域的城市中,萨珊人的美学观念随处可见。风格化的图案替代对体量的表现:一个圆圈即可代表髌骨,通过交叠的平面来暗示空间的渐退,平面的色块取代了渐变的色调,青金石蓝、土褐以及绿色的随意使用。艺术史家以"青绿时代"(Blue-Green period)来命名中亚第二个主流艺术时期,将之与丝绸之路南线上以罗马—地中海艺术为特点的第一时期区分开来。然而,这两个时期艺术的创作主题本质上仍是印度式的,神像的传统也来自印度,有证据表明这种印度式风格延续了数百年之久。通过简要地梳理丝绸之路上重要的中心城市,或许能够更清晰地展现出艺术中的交流与变形过程。

公元 6 世纪的撒马尔罕居住着嚈哒人(Hephthalites)[2]、突厥人(Turks)和伊朗人(Iranians)。佛教与密特拉教[3](Mithraism)皆有各自的信徒。那里的人民喜好饮酒、舞蹈与经商。7 世纪时,拔汗那与粟特都与中国有密切的外交往来:他们的统治者需要唐朝皇帝的正式册封,贡品中包括地毯、舞女以及被称为"天马"的纯种拔汗那骏马。744 年,这一邦交关系在唐室公主远嫁汗王之后变得更为紧密。[4]

至公元 8 世纪中期,伊斯兰人已经越过了伊朗的东部边境。751 年,一支中国的远征军遇到了阿拉伯人,并败于阿拉伯人及其驻扎于怛罗斯(Talas,译者案:即今哈萨克斯坦江布尔城)的盟友之手。[5]穆斯林俘获的俘虏中有中原的

[1] 片治肯特(Pyanjikent),位于今日塔吉克斯坦片治肯特镇南部郊区,1947年开始发掘,发现了大量粟特壁画遗迹,壁画的时代大约处于公元5世纪末至6世纪初。
[2] 嚈哒人,古代中亚游牧部落,公元4世纪晚期开始越过阿尔泰山西迁,公元6世纪左右逐渐消亡。其族民信奉祆教、景教、婆罗门等多种宗教,西方史学家称之为"白匈奴"。
[3] 密特拉教发源于波斯,主要崇奉密特拉神。这一信仰源自上古时期印度—伊朗雅利安人所信奉的光神之一梅赫尔神。其梵语转写为Mithra,即"密特拉"。波斯人将这一信仰发扬光大,形成了密特拉教。公元2世纪,随着罗马的东征,这一宗教开始流行于士兵之中,后来成为罗马的主要祭礼之一,对于早期基督教礼仪也有一定影响。
[4] 指唐玄宗天宝三载(744)改拔汗那国名为"宁远",封宗室女为和义公主,远嫁其国王阿悉烂达干。
[5] 指唐玄宗天宝十年(751)安西四镇节度使高仙芝率领三万军队迎击阿拉伯军队。高仙芝于怛罗斯城与阿拉伯军队相持时,部下葛逻禄军队叛变,导致高仙芝大败,数万唐军被俘,丢失了唐朝在中亚的大片领土。

工匠,其中一部分工匠留在了撒马尔罕并教给当地人造纸。至 10 世纪末,纸在所有伊斯兰国家境内已经取代了莎草纸和羊皮纸,并且继续西传,成为近东与西方从中国引进的最有价值的工艺之一。

正如巴托尔德(W. Barthold)所说,流通在集市上的商品有"锦绸、铜灯、纸张、动物油脂、羊皮、头部受膏用的油……紫貂、白鼬,以及草原狐、貂、河狸等的皮毛……蜡、箭、桦树皮、高毛帽、鱼胶、琥珀、蜂蜜、榛子、猎鹰、宝剑、斯拉夫奴隶……葡萄、葡萄干、杏仁酥、芝麻、撒马尔罕的货物、银色布、大型铜器、高脚酒杯、帐篷、马镫、马笼头、出口给突厥人的缎子、丝绸衣物、马和骡子"。市场上商人的族源和外貌正如其所携来交易的货物一样多元化。

商队东行之时,最受欢迎的休息点便是龟兹(Kutcha)。天赐此地上等的水源和肥沃的土壤,能产出谷粟、小麦、水稻,有种梨、李子、桃、杏的果园,还有石榴树以及大量产出成串葡萄的葡萄树。此地还富有金、铜、铁、铅和锌矿。

汉地僧人玄奘 7 世纪抵达此地时,他述及了此地温和的气候与真诚待人的居民。他们擅长管、弦乐器,可以仅凭记忆演奏且能即兴创作,但也发展出了标记音调的符号。他们喜欢跳舞,喜好狂欢作乐。当地有一种习俗,用一块木头使新生儿的头变得平坦。除了国王(图 121)之外,所有男性均为短发(这一点与突厥不同,突厥人大多黑发,并留发蓄辫)。在壁画中,龟兹人大多是红发或波浪般的棕发,皮肤白皙,蓝眼纤唇,鼻子小巧。在诸多体貌特征上与凯尔特裔的欧洲人相似。

龟兹与汉地在政治上的交往源远流长,从 383 年开始,直至整个唐代。据 4 世纪的记载,中国的史官形容龟兹王宫如同天宫一般富丽堂皇,对龟兹女性的美貌与风姿大加赞赏。龟兹女性使用从伊朗进口的胭脂,身着紧身窄袖的服饰,肘部位置通常有一块丝制的补丁。她们带着面纱保护自己白皙的皮肤。(当然这种风俗早在伊斯兰教传入中亚之前便已流行,与穆斯林要求女性遮盖面部的教义毫无关系。)与汉代中国的风尚一样,祖胸露颈的长裙不会完全覆盖身体,印度女性服饰中轻柔的围巾与繁饰的珠宝也同样如此。当龟兹风尚于 6 世纪传入中国时,立刻引起了时尚领域的变革。

581年，在一场天子举办的宴会上，来自天竺、安国（Bokhara）[1]、撒马尔罕、疏勒（Kashgar）、突厥国、龟兹、真腊（Cambodia）和日本的乐师纷纷前来献艺。龟兹表演的舞蹈中有一种"五狮舞"，是后来引入中国、朝鲜和日本的几种蒙面舞之一。今日美国一些城市的华人，仍会在新年之际表演"舞龙"，这一舞蹈即源自龟兹的舞狮。

大多数龟兹人以及龟兹的王族都是小乘佛教的信徒。旅行者曾描述过他们的寺庙、穹顶以及色彩斑斓的壁画。留存至今的壁画向我们展现了昔日龟兹人的形象以及他们的图绘艺术。绘画始于4世纪，历经数个阶段——最初是印度—伊朗风格时期，之后是6世纪明显的伊朗风格，7世纪至8世纪时则在库木吐喇石窟的两个洞窟中逐渐出现了汉地风格。壁画表现的是一个进入封建时期的社会，不同等级通过不同的发式、随身携带的武器或者衣物的颜色来进行区分。使用上等丝绸量身定做的短袍体现出波斯风格，柔软的尖头靴则明显源自萨珊传统。

在古老而漫长的丝路上，龟兹曾是最富有吸引力的城市之一。向北越过生活在准噶尔里亚游牧部落的牧场便可抵达欧亚大草原上的城市，向南沿着于阗河的河床，穿过塔克拉玛干沙漠即可抵达于阗。这座城市具备成为贸易中心的一切优势——一座波斯文明、印度文明、游牧文明以及中国文明于此交汇混融的大都市。因龟兹人的背叛（以及拒绝上缴赋税），汉地的军队袭击了这座城市，因此龟兹在唐代时曾数次分崩离析。从服饰、礼仪以及对于吟游诗人的喜好上来看，龟兹人要领先于欧洲中世纪的领主与夫人们。

在继续前往中国的路上，商队接下来会抵达焉耆（Qarashahr），接着是吐鲁番地区最大的绿洲。这一地区最初居住着与龟兹人同种的居民，即操吐火罗语的白皮肤人种。之后游牧部落，尤其是东突厥人开始与之杂居，而中国人作为长官管理此地早在唐代之前的几百年便已经开始了。另有大量的城镇如木头沟（Murturq）、阿斯塔纳（Astana）、柏孜克里克（Bezeklik）、高昌（Khocho）等。8世纪时，柏孜克里克和高昌为回鹘突厥统治，其后裔至今仍是新疆地区人种中重要

[1] 安国，古国名，在今乌兹别克斯坦布哈拉州。明朝称之为蒲华、不花剌，清朝称之为卜花儿，今多译为布哈拉。

的组成部分。

许多突厥人都接受了佛教,但是他们的可汗仍信奉摩尼教,而且这一地区也有相当数量的景教信徒。从这三大群体的宗教遗址中发掘所得绘画残片,有写本上的细密画和壁画两种形式。这些残片极大促进了我们对于其种族以及艺术的认识。

回鹘写本中的少量摩尼教经典,具有精美绝伦的花边装饰或是描绘了祭坛前有白袍供养人的场景。这是研究摩尼本人和他的宗教以及艺术的仅存材料。作为一名宗教人物和著名画家,摩尼在波斯殉教大约三百年后,他的一名信徒在旅居长安时使得回鹘可汗皈依此教。可汗及其家族成为摩尼教在亚洲盛行的强力赞助群体。东突厥部落保留了这种混融东西的宗教理念并在吐鲁番地区奉持这一宗教。

在 9 世纪的壁画中,信仰摩尼教和佛教的突厥人外形特征为垂直的黑发、突出的鹰钩鼻、歪斜的黑色眼睛以及高贵庄重的举止。他们的城市哈喇和卓(Qarakhoja)是一座占地 256 英亩(译者案:约合 104 公顷)的方形城市,四边夯筑的土质城墙有的高达 22 码(译者案:约合 20 米)。当勒柯克抵达这些古老的堡垒时,尚有七十多座塔矗立在原地(图 118)。幸存下来的寺庙是那些伊朗式的圆顶庙宇,或是源自印度的窣堵坡。此地出土的佛教、景教、摩尼教、琐罗亚斯德教等经典写本,是回鹘统治者对各种宗教都保持宽容态度的最佳体现。

木头沟附近的柏孜克里克出土了一批壁画,时代上大多为 9 世纪至 10 世纪,尚处于回鹘统治时期(图 120)。它们构成了中亚绘画的第三个阶段。使用最多的五种颜料是红、青绿、黄、黑和白,与龟兹地区主要使用棕、青金石蓝、嫩绿色绘制的印度—伊朗式壁画不同。由于这一地区的绿洲城市地理上靠近中国,绘画的风格当然与西方有所不同,其线条富有充沛的活力。但是,这些作品仍反映出了突厥民族的风尚、体貌以及对于充满活力的简约样式的喜好。

奥斯曼帝国统治安纳托利亚之后,苏丹召集画家来装饰那些记载有自身民族历史、节日以及军事活动的写本,回鹘艺术的影响力在 16 世纪至 17 世纪脱颖而出。引人注意的是,东西方之间通过丝绸之路进行贸易所产生的文化影响,最

终在伊斯坦布尔臻至巅峰。随着16世纪至17世纪威尼斯和热那亚商人的到来，拜占庭的贵族审美标准与来自东方的色彩相融，东西方艺术交流中一个全新的阶段就此开启。

延伸阅读

W. Barthold, *Turkestan Down to the Mongol Invasion*（《蒙古入侵时期的突厥斯坦》），1928.

M. Broomhall, *Islam in China*（《伊斯兰教在中国》），1910.

M. Bussagli, *Painting ol Central Asia*（《中亚的绘画》），1963.

R. Grousset, *De la Grèce à la Chine*（《从希腊到中国》），1948.

S. Hedin, *The Silk Road*（《丝绸之路》），1938.

J. G. Mahler, *The Westerner Among the Figurines of the T'ang Dynasty of China*（《中国唐代雕塑艺术中的西方人》），1959.

E. Schafer, *The Golden Peaches of Samarcand*（《撒马尔罕的金桃》），1963.

M. A. Stein, *Serindia*（《西域考古图记》），1912.

第五章　屹立于东方与西方之间的伊朗

朵西·谢伯德[1]

伊朗在一个不断扩大的文化体中占据着独一无二的中心位置,使她注定成为东方与西方文化交流的中间人,直至进入现代之前均是如此。尽管地理意义上的中心不断变迁,伊朗仍旧巍然屹立于东方与西方交流主干路线上,直至16世纪环绕非洲的海上航路的出现,开启了远东与欧洲直接对话的时代。

史前时期,东方的边界尚未越过印度河流域和中国的外部行省,而西方实际上发祥于底格里斯河与幼发拉底河流域之间,伊朗则位于二者之间。至青铜时代,伊朗已经与东部地中海地区建立了稳定的联系,现有的证据也表明其间接接触的(范围)至少已经远至中国西北部的安阳。之后希腊和罗马日渐崛起于西方,与印度和中国也开始建立起直接的接触。最终,"西方"意味着欧洲,最终包括整个西半球。本章讨论的主要内容,是在东方与西方不断变化的边界下,伊朗在文化交流中所扮演的中间人角色。

即使只是极为粗略地回顾东方与西方之间的文化交流,也会注意到无论在物质上还是精神上,诸多出人意料的例证都说明了伊朗扮演了某种程度上的中

[1]　朵西·谢伯德(Dorothy G. Shepherd, 1916—1992),美国历史学家、策展人,主要研究中世纪织物以及古代近东、伊斯兰艺术。本科就读于密歇根大学的东方社会学专业,1939年获得学士学位,1940年获得硕士学位,1944年在纽约大学获得博士学位。二战期间服务于纪念碑、美术和档案馆计划(Monuments, Fine Arts, and Archives Program),1947年返回美国工作于克利夫兰艺术博物馆,1954年成为织物及近东艺术部主管,直至1981年退休。

介作用。这一角色极端复杂,经常难以观其全貌。影响和反影响交替进行,有时循环往复长达几个世纪之久。有时伊朗仅作为一个传播者,文化元素只是通过其境内从东方传播到西方,反之亦然。更为常见的情况是这些文化元素在伊朗沉淀下来,等待变形或是伊朗化,之后再播迁至东方或西方。伊朗是一个具备相当创造性的传播中心,同样的文化元素自伊朗起向东西两个方向传递。

大部分西方史学家惯于过度强调中国文化对西方的影响,因此忽视了东西文化交流的整体大局。尽管东方对西方确有影响,譬如丝绸和瓷器堪称精美绝伦。但西方对于东方的影响无疑更为深远,而且早在远古时期便已开始。总体而言,在物质或技术影响方面,西方的确自东方处受益良多,但是没有足够的证据表明在 17 世纪初东西方建立起直接联系之前曾经存在过一种随贸易而来的东方文化的影响。与之相比,承东西方贸易之东风,早在史前时期西方文化便已传播至远东了。

这一西方影响的重要性完全因为伊朗所扮演的中介作用。作为一个缓冲或是某种程度上的"过滤网",伊朗阻断了西方与东方的直接接触。与中国人交往并将已经吸收的西方文化元素传播至中国的,正是伊朗人或他们在中亚的伊朗裔邻邦。伊朗文化与西方文化更为接近,通过伊朗传播至中国的西方影响,较之东方传播至西方的文化影响要更为完整。伊朗引进了中国的技术和材料,过滤掉其中的中国文化元素,对其进行彻底改造,然后将这一新型的"伊朗式文化"传播至西方。只要伊朗还是东西方之间的文化中介,东方与西方之间的文化交流就不可能完全等同,大量的西方文化影响传播至东方,而东方文化的影响则止步于伊朗。

比如,没有证据表明中国宗教的影响渗透至西方,即使是佛教也未越过伊朗东部边境的阿姆河与药杀河河谷。另一方面,基督教中的聂斯托利教派(Nestorian)和摩尼教等西方的宗教影响遍及整个中亚和远东。佛教传播的主要方式为中亚地区的伊朗人;传播至犍陀罗的希腊—罗马文化也经过了高度的伊朗化。因此,当犍陀罗佛教传播至中国时,其中所蕴含了诸多伊朗和西方的文化元素。

就艺术方面而言，直至 17 世纪欧洲直接与中国接触之后，东方艺术对于西方的影响才堪与之前西方艺术对东方产生的影响等同。例如，尽管在罗马时期已有大量的中国丝绸进口至西方，而西方的织物，哪怕是最初的丝绸类织物，也没有表现出任何随之而来的对于中国技术、母题或是风格的吸收。但是，丝织业在西方建立起来并于萨珊帝国后期出口至中国之后，立即在中国的纺织技术以及织物图案方面引起了一场变革。正如我们所看到的，那些被中国纺织工视为范本的织物，正是来自于伊朗。

伊朗在东西方文化交流中所扮演角色实在太过多样，因而在此无法全部予以讨论。本书的其他章节会讨论一些特定的领域；有一部分在之前已经有所提及，但是仍有部分领域尚未获得足够的重视。我将在本文中选择一系列特定的案例，均系尚未讨论领域中的典型代表，主要集中于瓷器、金属和织物这三类最为重要的媒介，从而展现伊朗文化影响的广度与特点。

瓷　　器

新石器时代时期晚期和铜石并用时代（chalcolithic）的彩陶是伊朗作为东西方文化中介最早发挥作用的领域。那些孕育了伊朗彩陶文化的中心城市，从苏萨（Susa）[1] 起，到锡亚尔克（Sialk）[2]、喜萨（Hissar）[3] 和安诺（Anau）[4]，呈新月形分布（译者案：即起自伊朗西北部，至伊朗东北部与土库曼斯坦南部交界处的古代彩陶遗址带，图 122）。这一文化带成为了连接美索不达米亚的彩陶文化和中国边远甘肃地区彩陶文化的桥梁。自此以后，东西方在瓷器艺术领域开启了源远流长且颇具活力的交流。东西方在材料、技术和观念方面的交流大潮，途经

[1]　苏萨，古都城名，遗址位于今伊朗胡泽斯坦省。公元前3000年前起即为埃兰王国都城，公元前522年波斯帝王大流士一世于此建都，公元前330年为马其顿人破坏，古巴比伦王国《汉谟拉比法典》1901年出土于此地。
[2]　锡亚尔克，古遗址，位于伊朗中部的伊斯法罕省卡尚市附近。
[3]　喜萨，古遗址，位于伊朗东北部的塞姆南省达姆甘市附近。
[4]　安诺，古遗址，位于今土库曼斯坦首都阿什哈巴德东南约12公里处。

伊朗大地,循环往复,再未断绝。

显而易见,东周末期从埃及引入中国的玻璃和费昂斯(faïence)[1]等媒介使中国人开始使用釉料。一系列完全相同的小型埃及蓝色玻璃珠(模制成一只狮子的形状),似乎随机地沿着商贸之路出土于埃及、伊朗、中国河南等地,说明这些物品可能是通过伊朗抵达中国的。

瓷器领域中西方对东方的第一波直接影响是绿铅釉的引进。绿铅釉滥觞于希腊化初期的地中海东部,盛行于罗马时期。彼时伊朗显然尚未引进这项技术,这种技术是通过何种路径传入中国的也尚未可知。但是制作绿铅釉的技术在汉代初期便已经成熟,至北齐时仍有使用(图123)。一般认为绿铅釉是通过帕提亚时期的伊朗引入中国,但是这一说法无法为伊朗化的绿釉器所证实。尽管这些器皿可能是沿着商路抵达中国,帕提亚绿釉实际上使用的是另外一种技术。(帕提亚绿釉)使用的是碱性助溶剂而非希腊罗马釉所使用的铅性助溶剂。即使技术方面影响无法证实,但帕提亚艺术在样式风格上的确对汉代的瓷器有所影响。这一点可以从远东艺术中西方和伊朗母题的频繁出现得知。一种常见的母题就是骑着飞马的骑手作出反身射箭式的"安息射法"(Parthian shot)。飞马母题明显源自地中海的东部,首见于迈锡尼艺术之中,后来成为帕提亚艺术家极为喜好的一种母题。可能会有人注意到,这种马即是费尔干纳地区出产的汗血宝马,汉武帝曾为获得这种马发动了公元前115年那场著名的远征浩罕(Kokand)的军事行动。[2]

从唐代开始,中国的陶工在尝试新技术上表现出极强的主动性。他们对汉代传承下来的铅釉瓷器做了大量的改进,增加了数种新的釉色。而且开始在釉层下加入些许的其他颜料,当颜料融入其中且沁入釉色之后,便形成了著名的唐

[1]　费昂斯(faïence),原系法语词,指欧洲中世纪时期意大利费恩扎(Faenza)出产的一种蓝色釉陶。欧洲人在埃及发现了一种颜色相近的、制作于公元前3000年左右的釉质陶器后,便以此名称呼这种原始釉陶。

[2]　汉武帝两次命贰师将军李广利远征大宛的行动分别发生于太初元年(前104)与太初三年(前102),最终于太初三年攻下大宛都城贵山城(即浩罕),获得大宛良马数十匹。原文称公元前115年未知出于何处。

代多色瓷,即所谓的"唐三彩"(图 124)。而且更重要的是,唐代的工匠开始尝试使用中国出产的陶土和石材等本土材料,并成功创造了一种完全不同的陶瓷、炻器以及瓷器,正因此中国的工匠得以名留青史。

在近东地区,粗糙的帕提亚绿釉在整个萨珊时期[1]以及伊斯兰时代初期[2]都被作为一种标准的陶器类型。近东对于瓷器艺术的兴致缺乏或许是因为金属类矿藏的丰富与廉价。在金属资源并不如此丰富的中国需要使用瓷器之处,近东则可以使用金属器物代替,银的使用尤其如此。萨珊金属工艺对中国的影响留待下文详述,但是萨珊的银制器皿很有可能促进了中国唐代的陶工精进自身的技艺,以便与这些进口金银器以及国内银匠逐渐增加的产量相抗衡。陶工大量地模仿萨珊银器的造型即是有力的证据。

阿拔斯时代[3]之初,铅釉瓷器和白瓷等唐代瓷器出口至伊朗和美索不达米亚地区,彻底改变了近东的瓷器工业,继而极大地影响了中世纪和文艺复兴时期欧洲瓷器艺术的发展(图 125)。尽管这一时期瓷器领域的主要传播途径遵循"东方——西方"的模式,但西方对于东方仍有诸多重要的影响。不论哪种传播方式,伊朗总是位于这一过程中的中转核心。

在尝试仿造中国瓷器的过程中,近东的陶工放弃了他们传统的碱性釉,而是采用唐三彩瓷器所使用的铅性釉。有趣的是,铅性釉这一技术兜兜转转又重新归回其起源之地——美索不达米亚东部地区。以这一新技术作为转折点,伊斯兰陶工们迈入一个充满试验性和创造力的新纪元,各种新型工艺和瓷器样式层出不穷,这也正是中世纪伊斯兰陶工得以远近闻名的原因所在。

对于进口中国瓷器的依赖之处最明显地体现在近东制作的三色瓷器上。唐代的瓷器,尤其是乳白瓷,对于近东陶工的影响无与伦比。由于缺乏相关的技术知识以及自然资源制作如此精致的瓷器,近东陶工选择在铅釉中加入氧化锡,最终制作出一种黯淡的乳白釉,与唐代白瓷之间有霄壤之别(图 126)。然而,伊

[1] 萨珊时期,约指 224 年至 651 年。
[2] 伊斯兰时代初期,约指 641 年至 969 年。
[3] 阿拔斯时代,约指 750 年至 1258 年。

斯兰艺术家对于装饰具有强烈的兴趣,他们并不打算使釉面保持空白,而是用本地出产的钴蓝在釉面上绘画,或是在釉色中加入钴蓝与青金石的混合颜料(图127)。中国人很快便开始使用波斯的钴蓝,钴蓝在唐代的使用毫无疑问为后世著名的青花瓷之嚆矢(图128)。

追寻中世纪时期瓷器领域中东西方借道伊朗而互相交流过程中的多种影响是非常有趣的。意大利的马约利卡(maiolica)[1]看起来与唐代的早期白瓷相去甚远,但它们实际上是近东陶工试制中国的这批早期白瓷的直接产物。可能在 9 世纪时,巴格达的伊斯兰陶工学会了如何在浑浊的白锡釉上用其他金属氧化物装饰。这些精致光亮的虹彩瓷器(lustre wares),演化成了西班牙的伊斯兰虹彩瓷和瓦伦西亚的马约利卡,最终发展成16 至 17 世纪欧洲其他地方的多种锡釉瓷,在意大利称之为"马约利卡",法国则称之为"费昂斯",英格兰和低地国家则称之为"代尔夫特"(Delft)。这项技术后来甚至被西班牙的陶工于 17世纪时传播至新大陆,并在墨西哥的普埃布拉(Puebla)站稳脚跟,至今在此处仍有制作。

另一项对东方与西方均产生了重大影响的技术也是由伊朗陶工从他们粗糙的锡釉中发展而来。这是一种在釉上用彩色质料来绘画的技术,即所谓的"米纳伊"(minai)、或"珐琅",亦可称之为"塞尔柱瓷器",或蒙古时期精美的"拉其瓦特"(lajvardin)瓷器(图 129)。这一技术与中国传统单色釉瓷器彻底的分道扬镳,成为明清时期瓷器艺术中的主流(图 130)。清代的釉上彩技术,尤其是所谓的"硬彩"(famille verte)[2],对于 18 世纪欧洲的瓷器艺术具有深远的影响。

伊朗对于东西方的瓷器艺术最为重要的贡献或在于钴的使用。萨迈拉(Samarra)[3]早期使用钴蓝和白色,与元代景德镇制作的青花瓷之间的关系尚不

[1]　马约利卡(maiolica),指文艺复兴时期在意大利生产的一种表面装饰华美的锡釉瓷器。
[2]　19世纪西方学者对于"五彩"的称呼,又称"古彩",属于釉上彩类型。制作方式是在已经烧好的素色器皿上用多种颜料绘制,之后入窑经过770度至800度低温二次烧成。烧制成的瓷器有坚硬的质感,故称之为"硬彩"。与之相对,粉彩则称为"软彩"。
[3]　萨迈拉(Samarra)于公元836年至892年期间曾为阿拔斯王朝之古都,位于底格里斯河东岸,今伊拉克萨拉赫丁省。这里曾是世界贸易中心之一,富有钴矿,是宋代之后青花瓷进口青料"苏麻离青"的重要原产地。

明确。中国青花瓷中使用钴蓝在清晰的釉面下绘画很可能受到了 12 世纪晚期卡珊（Kashan）[1]和拉卡（Rakka）[2]蓝黑釉下彩的启发，更直接的来源可能是蒙古时期苏坦纳巴德（Sultanabad）[3]的仿制瓷器，这一技术的传递链具有相当的可能性。正如我们所见，中国人从唐代起便已经熟悉伊朗人对于钴料的使用。近年来对于中国青花瓷的分析，也证明了直到 15 世纪初中国境内首次发现钴矿之前，中国所使用的钴料都是从伊朗进口的。毫无疑问，伊朗就是这一技术的最终源头。

中国的青花瓷甫一出现便在近东大受欢迎，在 14 世纪末之前开始大量进口。显而易见，青花瓷在近东也出现了当地的仿制品。在整个 15 世纪和 16 世纪的大部分时期，青花瓷都牢牢占据着主流。我们知道青花瓷在伊朗极受欢迎，现保存在阿尔达比勒神庙（Ardabil）[4]中的大批珍贵瓷器——大部分来自 14 世纪——就是有力的证据。此外，中国的瓷器也成为帖木儿时期和萨菲时期[5]细密画中表现瓷器的主要对象。然而不幸的是，很少有明确的证据表明伊朗存在过制作青花瓷的作坊，尽管有间接证据表明大不里士（Tabriz）[6]曾经制作过相类器物。伊兹尼克（Iznik）[7]的作坊即被认为是由自大不里士来的工匠成立的（图 131）。

美地奇的作坊中出产的那些精美的青花软瓷（soft-paste）[8]，于 16 世纪末风行佛罗伦萨（图 132）。这批瓷器是中国瓷器影响的直接产物。但是，这批中国瓷器是通过出口到近东才在欧洲得以知名，之后通过威尼斯和热那亚人的贸易于 15 世纪和 16 世纪时抵达欧洲。

[1] 卡珊（Kashan）位于今伊朗伊斯法罕省东北部。
[2] 拉卡（Rakka）位于叙利亚中北部幼发拉底盆地的一座古城，始建于塞琉古一世时期（前301—前281），也有学者认为创建者为亚历山大大帝。后历经多次毁坏与重建，13 世纪蒙古西征时的屠城一度使这座古城处于废弃状态，直至 16 世纪奥斯曼帝国统治时期才逐渐振兴。
[3] 苏坦纳巴德（Sultanabad）即今伊朗中央省阿拉克市，此地曾发掘出大批 13 世纪的瓷器，体现出浓厚的中国因素的影响。
[4] 阿尔达比勒神庙（Ardabil）位于今伊朗阿尔达比勒省西北部的阿尔达比勒市。
[5] 萨菲（Safavid）时期，约指 1502 年至 1576 年的伊朗。
[6] 大不里士（Tabriz），古城名，位于今伊朗西北部的东阿塞拜疆省大不里士市。
[7] 伊兹尼克（Iznik），奥斯曼帝国和萨菲帝国时期重要的制瓷中心，位于今土耳其布尔萨省。
[8] 西方学界对于不含高岭土成分，结构比黏土陶器质密、洁白、胎体有一定透光度的瓷器的称呼。16 世纪时，美地奇家族赞助下的佛罗伦萨工匠在伊斯兰技术的基础上加入了胎土配料的可塑成分，并添加了红酒糟灰和盐作为助溶剂，首次烧制出欧洲本土的软瓷。

金　属

东西方之间在金属工艺品领域的交流看起来要远远少于其他领域。由于缺少记载,更重要的是缺少足够的物质遗存,使我们对大部分早期金属冶炼工艺所知甚少,因而难以对其来源提出一个确切的结论。青铜时代在近东达到鼎盛时期大约是在公元前 2500 年,而且在伊朗境内所有的重要遗址都出土了这一时期的青铜制品。

尽管近东的金属冶炼技术向西方传播并非全仰赖伊朗之力,但伊朗在这一联系中所发挥的作用无比重要,大量的实物能够直接追溯至来自伊朗的影响。古希腊和伊特鲁里亚的青铜器一定受到近东青铜器物的重大影响,这一过程可能通过乌拉尔图(Urartu)[1]地区的青铜器实现的。斯基泰人和萨尔玛提亚人,这些曾经雄踞伊朗一时的部族,极大地促进了金属冶炼和铸造工艺传播至黑海和多瑙河流域的哥特以及其他日耳曼部落的过程。通过这些部落,这一技术又传播到了欧洲、鄂尔多斯以及中国。

巴纳德(Barnard)在他最近关于中国青铜制品的研究中,彻底推翻了近东青铜器源于中国这一神话。但是,在青铜器铸造技术方面,究竟是独立发展,还是源自他处则不能简单定论,看起来中国的青铜器铸造要远远晚于近东。不论如何,除了部分特定的武器形制和青铜铠甲,尤其是在制品的尺寸比例和锁甲技术方面,中国的青铜器制造业看起来几乎没有受到西方的影响。在青铜上错金银的这一二次加工技术可能来自近东,这一技术早在青铜时代的初期就已经在近东出现了。从公元前 2500 年前的美索不达米亚和卡帕尔多西亚(Cappadocia)[2],到稍晚的叙利亚、埃及,一直到希腊化和罗马时期,都有一系列重要的遗存(来证明这一点,图 133)。尚未有明确的传播链能证明这一技术曾

[1]　乌拉尔图(Urartu),小亚细亚东部古国,于公元前 1000 年初在亚美尼亚山区凡湖建立,公元前 6 世纪灭亡。
[2]　卡帕尔多西亚(Cappadocia),古地名,指安纳托利亚中部地区,位于今土耳其境内。

通过伊朗传递至东周末期的中国（图134），但是这一技术之后在伊斯兰时代之初于伊朗复兴（图135），进而通过摩苏尔、大马士革、开罗直到威尼斯的作坊，并于16世纪时直接传入西方。摩苏尔地区的作坊位于今伊拉克库尔德地区的核心区域，由躲避成吉思汗入侵的伊朗逃亡工匠于13世纪早期建立。在许多威尼斯的错金银器上，包括图中的这一件，都有一位名为"穆罕穆德·阿尔·库多"（Mohammed al-Kurdo）工匠的落款，为威尼斯的作坊最终来源于伊朗的铁证（图136）。

与之相比，中国在金银器的制作上远不如近东那么有创造性和想象力，或许很大程度上要归咎于境内相对并不富足的矿藏。据史书记载，中国直到公元前1世纪才开始开采境内的金矿。在此之前，以及之后相当一段时间内，中国使用的所有黄金一定是从远方进口而来，可能来自印度、中亚，或许还包括伊朗，这也导致了早期中国很少使用黄金。这一技术发展的也极为缓慢，且毫无疑问是师承自近东的金匠和银匠。

埃及以其丰富的自然矿藏以及大量出土的实物证明，她才是率先发展出冶炼黄金技术的文明。伊朗很早便完全掌握了这一技艺，最近在哈桑卢（Hasanlu）[1]和马尔力克（Marlik）[2]的考古发现说明在公元前1000年至800年之间，所有的基本冶金技术都已经出现。用只鳞片爪的文献记载去推测中国曾在这一领域中向近东学习是完全不合理的。正如沃特森（Watson）敏锐地观察到的，大英博物馆藏的一件可能制作于东周末期的金匕首一定是用失蜡法铸造的。这种技术显然还不为当时中国的青铜工匠所知，（它的出现）说明这一技术与黄金一样，均来自近东。福格美术馆（Fogg Museum）的肯佩收藏品（Kempe Collection）中有几件同为东周时期制造的小型的银制礼器，以及其他的一些器物，都属于颇具特色的阿契美尼德时期的凸棱碗，大体上可以视为伊朗影响的证据。

[1] 哈桑卢，古遗址，位于伊朗西北部的马哈巴德市附近，其文化层从新石器时代一直延续至公元3世纪左右，1936年由斯坦因主持发掘，出土了大量珍贵文物。
[2] 马尔力克，古遗址，位于伊朗东北部的吉兰省鲁德巴尔市附近，出土有公元前12世纪至前11世纪的金属制品，器表通常有可连续展开的动物纹浮雕。

金属胎掐丝镶嵌技术（cloisonné），与嵌宝石技术或玻璃技术相结合，其历史可以追溯至公元前1800年的埃及，目前已知最早的实物为大都会艺术博物馆藏赛索斯特里二世[1]的一件胸饰（pectoral）[2]（图137）。在伊朗，这一技术则出现在哈桑卢最近出土的一件公元前9世纪的匕首柄上。这曾是阿契美尼德时期的一项重要技术，正如我们从大英博物馆乌浒河珍宝中的珠宝以及卢浮宫藏苏萨出土的器物那样。低温金属胎掐丝镶嵌技术在帕提亚时期的伊朗仍较为流行，汉代和唐代那些精美的掐丝镶嵌技艺可能正是来源于此（图138）。

从西方开始使用低温金属胎掐丝镶嵌技术，至景泰蓝出现于中国元代末期（图141），其间已有一千余年的时间跨度，这种时代上的差距很难解释。或许正如遗存所示，中国从伊朗或是伊朗的西部边境学到了这一技术。正如加纳（H. Garner）所说，属于哈桑凯伊夫的阿尔图格王子达乌德·伊本·苏克曼（Da'ud ibn Sukman，1114—1144）的著名珐琅瓷碗，体现了伊朗制品与西方珐琅彩之间的直接关联（图140）。显然，这一技术由公元前13世纪的迈锡尼金匠始创，早期希腊艺术家的作品中仍有使用，最终在拜占庭发扬光大，成为最为杰出的拜占庭艺术之一，并在中世纪时期广泛流行于整个欧洲（图139）。

萨珊银匠对于唐代中国的艺术产生了巨大的影响。目前已有诸多关于此问题的研究，最近俞博（B. Gyllensvärd）发表在《远东古物馆馆刊》（*Bulletin of the Museum of Far Eastern Antiquity*）上关于唐代银器文章中讨论得非常深入。[3]此文是剖析伊朗作为创新技术的中心，向东西两个方向发挥自己影响力的最为精彩的案例之一。

前文已述及萨珊银匠在促进中国工匠改进瓷器工艺，以便与金属胎掐丝镶嵌这一新技术竞争的过程中，可能发挥的影响，也已指出相关萨珊银制器型的案例。有趣的是，最令中国艺术家神魂颠倒的是器物的形制，而远非其技术或装饰。由于伊朗工匠在此方面具有无与伦比的创造力，伊朗器型对西方艺术的影

[1]　赛索斯特里二世（Sesostris II）是古埃及第十九王朝法老拉美西斯二世（Ramses II）的希腊名，拉美西斯二世活动于公元前14世纪至前13世纪。
[2]　此处指古埃及法老佩戴的一种宝石垂饰。
[3]　作者原注引处为*Bulletin of the Museum of Far Eastern Art*，据现刊名改。

响同样颇为显著。

来通（rhyton）或许是最能体现这一影响的例子。伊朗的工匠很早就开始将动物纹运用到他们的作品中。苏萨遗址最古老的的文化层中发现了雪花石制的小型动物纹容器。时代大约为公元前 2000 年的锡亚尔克第三文化层中，出土了其中一件最古老的类似来通的瓷器。从这一传统看，伊朗工匠有结合动物外形与古代饮水角杯的想法并不足为奇。最古老的角形来通为阿穆莱什（Amlash）[1]和卡拉尔达什（Kalardasht）[2]出土的公元前 1000 年至前 800 年螺尾形来通瓷器。来通杯大概在阿契美尼德时期的金属工艺中达到了巅峰（图 142），希腊艺术家也可能正是从阿契美尼德时期的伊朗学到了这种设计（图 143）。

只有在近期出土了大量代表萨珊艺术最高水平的银器之后，这一母题在萨珊时期的重要性才逐渐为学界所重视。其中不仅出土有类似器形的来通，在同一批出土物中还发现了一只器表装饰有来通图案的银碗（图 144、图 147）。阿富汗贝格拉姆（Begram）[3]出土的古物中有一件著名的青铜兽尾来通，显然源自玻璃器样式。同样在阿富汗，法国探险队最近在克那清真寺遗址（Tepe Khona Masjid）发掘了另一件有趣的来通，是以赤陶制成的。另外一件具有萨珊血统的中国式来通，以一种前所未见的形式出现于中国北部出土的精美的棺床浮雕上，时代大约为北齐（图 148）。这一棺床显然是为一位中国的粟特官员所制作，描绘了一群粟特人一系列宴饮、可能还包括礼拜的场景。在其中一扇围屏上，一名贵族正在用来通饮酒，其形制与前文所述的萨珊银器如出一辙。因此，唐代中国的工匠接受了这种样式并不令人意外（图 145）。

尽管可能样式上源自阿契美尼德时期的凸棱碗，多曲瓣凸棱碗显然是萨珊银匠发明的一种新样式，这一器型对中国的影响最为显著（图 146）。中国人用银、镀铜和瓷器等媒介摹制了这一器型。在之前提及的石棺床中也出现了这种多曲瓣凸棱碗，最近在撒马尔罕附近的片治肯特即古粟特国境内发现的绘画，也

[1] 　阿穆莱什，位于今伊朗吉兰省阿穆莱什市。
[2] 　卡拉尔达什，位于今伊朗马赞德兰省。
[3] 　贝格拉姆，古遗址，位于阿富汗喀布尔北部 20 公里处，曾为贵霜王朝都城，为丝绸之路上的要道。遗　　　址内出土了大量的来自印度的象牙雕刻、中国汉代的漆器以及罗马、中亚等地的器物。

说明了这些新样式抵达东方的另一种途径。

在中国十分流行的来通,在西方却遭受冷遇,目前只发现了寥寥数例。其中一件比较朴素的中世纪来通是用半宝石雕琢而成[1],外部贴金,藏于法国国家图书馆(Bibliothèque Nationale)。卢浮宫的阿波罗展厅(Galerie d'Apollon)陈列有诸多文艺复兴时期的半宝石制圣器,应当也受到了来通样式的影响,但是二者之间的直接联系很难解释。

东西方之间在文化方面的持续交流,其中一类令人意想不到的例子则是兽首壶。毫无疑问,兽首壶是早期伊朗陶工的杰作,目前最早的一件兽首壶出土于阿穆莱什,时代为公元前1000年左右(图149)。接着这一器型传播至地中海区域,塞浦路斯出土的一件公元前7世纪的兽首壶可以说明这一点(图150)。制作于萨珊时期的兽首壶遗存目前尚未发现,但是稍晚的伊斯兰时期的同类瓷器以及金属工艺品毫无疑问说明萨珊时期的确已经存在这一器型。对于艾尔米塔什博物馆藏萨珊银质兽首壶(图153)和唐代诸多同器型瓷器之一的比较,充分证明唐代这一器型是来源于此(图151)。比如,萨珊式的公鸡变成了中国式的凤凰,与"安息射手"一道组成许多唐代瓷制阔口壶两侧的装饰,显然是受到了伊朗样式的影响。

伊朗工匠的影响力也不局限于唐代时期。15至16世纪时,伊朗的金属工艺再一次影响了中国瓷器的器型。一系列青花瓷的器型被认为直接来自彼时近东的镶铜制品。受此影响,中国的许多传统器型都发生了显著的变化。

织　　物

东西方在织物领域贸易的巅峰时代始于公元前100年左右,彼时汉武帝开辟了著名的横跨中亚的丝绸之路(图154)。但是,学界一般认为东西方之间的织物贸易早在此之前便已开始。伊朗开始在织物贸易领域承担中介作用的时

[1]　国际上通用的宝石分类方式,将钻石、红宝石、蓝宝石等划分为贵重宝石,其余宝石则为半宝石(semi-precious stone)。

间，大概与其在瓷器以及金属工艺领域中担任中介同时。

南西伯利亚巴泽雷克（Pazyryk）遗址[1]发现了公元前 5 世纪至前 3 世纪的斯基泰人墓葬，其中同时出土了伊朗和中国的织物。纺织品既然能跋山涉水出现在万里之遥的西伯利亚，再坚称伊朗和中国这东西两大帝国的首都之间没有相关的织物贸易则无异于天方夜谭。公元前 128 年，张骞出使大宛，他报告自己看到了"来自四川的蜀布"，而当地居民告诉张骞他们是从天竺得到了这种纺织品。我们完全不了解这种所谓的"蜀布"究竟为何物，但是鉴于丝是中国唯一一种具有重要价值的纺织材料，我们或许可以推测这是某种丝绸制品。不论如何，这一记载证实了中国的织物在丝绸之路真正开通之前便已经抵达了伊朗的边境。

随着丝绸之路的开启，我们的讨论有了更为可靠的历史材料。除了大量与贸易相关的中西文献，诸多考古发掘成果为丝绸之路上最早进入贸易范围的中国丝绸提供了翔实的考古证据。

虽然许多西方文献中记载了丝绸在罗马晚期和拜占庭帝国早期的大量使用，我们清楚丝绸在 3 世纪之初时仍是一种稀少罕见且极为奢侈的商品。埃拉伽巴路斯（Elagabalus，218—222）据说是第一位全身穿着丝制品的罗马皇帝。帕提亚时期的伊朗作为跨越中亚的丝绸之路的终点，是丝绸进入其市场之后主要的消费群体。而且在很长一段时间内，这个国家有效地控制了进一步与西方的丝绸交易。在埃拉伽巴路斯穿着纯丝的祭服（holoserica）之前，罗马帝国时期所谓的"丝绸"其实只是一种与其他材料混织而成的纺织品。这种半丝绸制品显然是在近东——可能主要是伊朗——织成的，将当地的原料与更为珍贵的进口中国丝纱纺在了一起。这样就能解释在此时期中国影响力在西方的"缺席"。我们再一次见证了伊朗在中国文化西向过程中的过滤式作用。

不幸的是，近东这一丝绸纺织业的起源已经为人所遗忘，基于现有的信息

[1]　巴泽雷克，为今哈萨克斯坦丘雷什曼河与其支流巴什考什河之间的一块谷地，1927 年苏联考古学家鲁金科在此地发现了一片古代墓葬，于 1927 年、1947 年至 1949 年之间两次发掘，重点发掘了五座大墓，均为南西伯利亚早期铁器时代文化遗存。墓葬曾遭盗掘，仍出土了诸多丝织物、毛织物以及毛皮制品，其中也有中国的织锦。

判断伊朗在这一领域的优先地位无法实现。但是,鉴于伊朗在丝绸贸易中的中枢位置以及通过稍晚的历史境况来向前类推,我们或许可以确定伊朗在近东丝绸工业的早期发展和丝绸纺织艺术中扮演了关键角色。留存至今的年代最早的一批丝绸,其时代大约为 2 世纪至 3 世纪,出土于叙利亚北部的巴尔米拉(Palmyra)[1]和幼发拉底河附近的杜拉—欧罗普斯(Dura-Europus)[2]。两处发现的丝纱材料均源自中国,但是最终织品的工艺则确凿无疑地说明它们是在近东而非在中国完成的。它们可能是在本地制作的产品,但无论是巴尔米拉还是杜拉—欧罗普斯,二者都是商业城市而非工业中心。这些丝织品,与在巴尔米拉一同出土的中国丝绸一样更有可能是进口的产品。从这一点来看,这批织物可能来自伊朗。

除了巴尔米拉和杜拉出土的织物残片,目前所知最早的近东丝织品大约为 5 世纪至 6 世纪的产物。这批早期丝织品保存数量较大,其中大多数是欧洲教堂中用来包裹遗体所用的裹尸布,偶尔也有部分来自埃及的墓葬中。无论如何,这批丝织品完全没有任何关于时代或是产地的直接信息,但是从风格来看,大多数织物系萨珊波斯(图 155)和拜占庭帝国(图 156)出产。丝织品展现了非常高的技术水平和风格样式,它们都是以相同的复合斜纹技术[3]织成,这一点正是 10 世纪之前所有伊朗和拜占庭顶级丝织品的主要特征。这批织物都是用手工提花织机制作的,其本质与织丝的机器完全相同,直至 19 世纪后动力织布机的引入。

首次通过丝绸之路引入的带有图案的汉代丝织品,使用的纺织工艺则完全不同,而且明显是在另一种织机上完成的。这批丝织品的图案以经线纺成,使用

[1] 巴尔米拉,古城名,位于今叙利亚中部霍姆斯省,是连接大马士革和幼发拉底河的重要节点,曾为丝绸之路上的中心城市,公元 3 世纪之后为罗马帝国摧毁,重建之后规模缩小,于 15 世纪蒙古西征后逐渐废弃。

[2] 杜拉—欧罗普斯,古城名,指幼发拉底河畔的一座古城,位于今叙利亚境内。曾先后为帕提亚帝国、罗马帝国与萨珊帝国统治,公元 3 世纪左右废弃。遗址内发现了公元 2 世纪左右的会堂,保留了大量精彩的壁画,有 "东方庞贝" 之称。

[3] 复合斜纹技术(compound twill technique),机织物的一种斜纹变化组织,有同一斜向的两条或两条以上宽度不同的斜纹复合而成。

的则是相对简陋的织机,以补其手工技巧的不足,耐心是保证织品质量的重要因素。此时期的中国实际上并不存在手工织机,尽管许多论断并不同意这一说法。(这种织机)出现于近东,是应更新现有的纺织技术以适应丝绸这种新型媒材的需求出现的。杜拉出土的复合斑点纹丝织品残片或许代表这一技术发展的初期面貌。

唐代中国织物上同时出现的近东复合斜纹技术和萨珊的织物图案,充分说明了伊朗在将这一技术传播至远东中的作用(图 157)。通过中亚的阿斯塔那、千佛洞中出土的大量萨珊织物和中国的复制品,伊朗纺织纹样与技术的传播脉络颇为清晰。片治肯特的绘画以及波士顿棺床浮雕中表现了萨珊的银器,也描绘了萨珊织物的大量使用,某种程度上说明了萨珊伊朗文化在中亚和唐代中国占据着主流地位。

萨珊织物对于西方的巨大影响丝毫不逊于其在远东的影响(图 158)。萨珊王朝灭亡很久之后,独特的萨珊纹样母题仍然在拜占庭的织物中居于统治地位。例如,自 11 世纪末之后,亚琛出现了一种顶级的"大象丝绸"(elephant silk),织造于拜占庭皇家宙克西帕斯浴场(zeuxippos)。但这种丝织品明显源于一种伊朗样式,比如卢浮宫藏的一件 961 年为呼罗珊之王阿布·曼苏尔·布赫塔金(Abu Mansour Bukhtakin)制作的织物。相同的纹样传播至西方更远之地,如西班牙(图 159)。这种影响不仅仅表现在织物上,在罗马化时期的雕塑中同样有所表现。伊朗在中世纪早期的西方以及东方织物艺术的发展中所扮演了创造性的角色,这是不可否认的。

然而,正如我们在瓷器和金属工艺等其他类型的艺术中所见,东西方之间存在着一种循环往复的互相影响。一种文化元素的影响永远不是单向而行的,总是源自对对方影响的一种回应。以银器和织物为代表的萨珊伊朗艺术是唐代装饰艺术中的主流。但是很快,在伊斯兰时代初期,唐代的瓷器正是沿着同样的商路重回发源地,从而对伊斯兰时期伊朗的瓷器艺术产生了同样深远的影响,进一步影响了整个西方世界的瓷器艺术。中国织物的影响轨迹与之相类,同样对伊斯兰时代初期的伊朗具有影响,甚至可能对整个近东的织物艺术都有影响,只是

这种影响并不像瓷器艺术那般戏剧化。

我们从许多阿拉伯和波斯的文献中了解到此时期中国织物的使用之广与评价之高。近东的复合斜纹布,出于技术的需要产品通常比较厚实且笨重。图案的织成则通过改变织物各个部分的颜色得以实现。色彩愈是丰富,织物愈加笨重。如果说这一技术织成的繁复精彩的纹样能够吸引中国人,那么以轻柔精致为特征的中国锦缎一定令伊朗的织工着迷不已。或许正是在这一影响下,纺织技术发展中下一个伟大的技术变革才出现在了 10 世纪的伊朗。

曾作为白益王朝(Buyid)[1]和塞尔柱王朝[2]早期都城的赖伊[3](Rayy)城外,有一座名为纳卡拉哈尼(Nakkara Khaneh)的山。1928 年,山中的墓葬里出土了大量的丝织品。这些丝织品的年代大多可追溯至 10 世纪晚期至 17 世纪早期,都是使用萨珊技术和中国锦缎织成的复合斜纹布,名为"迪阿斯帕尔"(diasper),或者用里昂织工的术语即"特结锦"(lampas)。在这批迪阿斯帕尔中,最重要的是几件伊朗织工在成功研制出这项技术前的试验性制品。在图 158 中所展示的织物就属于这一试验阶段。织物间隙中的"树下竹鹤"主题显然是中国影响的产物。迪阿斯帕尔(即特结锦)技术的发展是手工织机技术进一步发展的结果,底料和花纹之间不同的质料对比使得图案的组合得以实现。这批幅面庞大、设计繁复的复合斜纹织物可以用最少的原料完成,从而形成非常轻巧优雅的织物,如图 159、160 这两个例子所展现的。这种技术,由伊斯兰织工从伊朗传播至西班牙、意大利,成为中世纪欧洲织物艺术的主流,也为所有近东和欧洲丝织工业的发展奠定了基础,直至 19 世纪动力织机终结了生产艺术品的手纺工艺。再次需要强调的是,特结锦技术至少在元代时已经传入中国(图 161)。

在所有的案例中,虽然附带的风格因素不可忽视,但技术方面的影响才是至关重要的。某种程度上,唐代的织物同时受到萨珊织物在技术和风格两方

[1] 白益王朝,又称布耶王朝、韦希王朝,于932年至1055年间统治伊朗西部,后为塞尔柱人推翻。
[2] 塞尔柱王朝,11世纪时塞尔柱突厥人在中亚、西亚建立的伊斯兰帝国。
[3] 赖伊城,又名拉格哈,西亚著名古城,位于今伊朗德黑兰省。此城早在米底王国时期便已建立,曾为阿拉伯人、突厥人以及蒙古人所毁,后多次重建。白益王朝与塞尔柱王朝均曾定都于此。

面的影响。中国在技术和风格上对白益王朝时期的影响则可通过其余几个案例得以进一步说明。唐代阔口壶上的凤首（图151），与千佛洞出土的一件唐代织物上的几乎完全相同，从波士顿棺床浮雕中的表现来看，这样凤凰图案显然受到了萨珊艺术中公鸡图案的影响。而元代保存下来的织物中，凤凰在蒙古时期的伊朗瓷器中也是常见的母题。尽管并无实例证明，我们可以推测凤凰在14世纪意大利的织物中成为了一种流行的母题（图162），当然意大利的凤凰图案可能直接来源于埃及的马穆鲁克织物。当然，反之也受到了蒙古伊朗艺术的影响。

这种文化元素的传播中最为有趣，同时阐释的也最为过度的案例之一就是"双头鹰"（double-headed eagle）母题。双头鹰图样或许来自一个织工的发明，毕竟头的对称性安排对于解决一个技术难题来说是一种比较简单直接的方案。"双头鹰"母题在赖伊出土的织物中出现了多次（图163），拜占庭和西班牙的织工经常会摹制这一图案（图165）。毋庸置疑，哈布斯堡和西班牙后期王室外衣袖子上的双头鹰图样即来源于此。这一母题在16世纪西班牙的织物中流行开来，然后通过某种途径传播至澳门（图164），由中国的织工摹制之后并出口至葡萄牙。

在过去两千年的大多数时间中，东西方之间通过伊朗交替传播的另一种重要母题是经常出现在中国织物上的葡萄藤纹。葡萄藤纹作为一种装饰母题的起源，在古典世界和近东的艺术中不见于文物之上。其最流行的时期或许是希腊化时期的希腊和近东，作为酒神信仰的一种象征，几乎被滥用至从葡萄酒杯、建筑装饰至石棺等一切东西上。希腊化的酒神信仰和伊朗的阿娜希塔（Anahita）信仰混融之后，形成了萨珊艺术中这一母题的来源。藤蔓成为了女神的象征，与此同时也成为《阿维斯塔》（Avesta）中"豪摩"（homa）的同义词。这一母题在萨珊艺术中出现了无数次，如片治肯特的绘画和波士顿棺床浮雕中所表现的那样，也出现在了宴饮仪式上的银质酒器（图166）。尽管我们知道张骞在出使大宛返回中原的过程中首次将葡萄藤纹引入中国，但是葡萄藤纹直到唐代才在中亚和萨珊艺术的影响之下最终成为一种装饰性的母题（图167）。

延伸阅读

专题研究

N. Barnard, *Bronze Casting and Bronze Alloys in Ancient China*（《古代中国的青铜器铸造与青铜合金》），（Canberra, Monumenta Serica Monog. XIV, 1961）.

G. Brett, "West–East"（《西方—东方》），*Bulletin of the Royal Ontario Museum of Archaeology*, NO.2（October, 1953）.

—— "East–West"（《东方—西方》），*Bulletin of the Royal Ontario Museum of Archaeology*, NO.19（October, 1959）.

H. Garner, *Chinese and Japanese Cloisonné Enamels*（《中国与日本的珐琅器》），London, 1962.

——, "The use of imported and native cobalt blue in Chinese Blue and White"（《中国青花瓷对进口与本地钴蓝料的使用》），*Oriental Arts*（Summer, 1956）.

Bo Gyllensvärd, "T'ang Silver and Gold"（《唐代的银器与金器》），*Bulletin of the Museum of Far Eastern Art*, NO.29（1957），pp. 1–230.

R. Soame Jenyns and William. Watson, *Chinese Art*（《中国艺术》），New York, 1963, p. 11, Pl. 9.

通识读物

A. J. Arberry, *The Legacy of Persia*（《波斯遗珍》），Oxford, 1953.

R. Ghirshman, *Persia from the Origins to Alexander the Great*（《远古至亚历山大大帝时期的波斯》），Thames and Hudson,1964.

——, *Iran, Parthians and Sasanians*（《伊朗、帕提亚人与萨珊人》），Thames and Hudson, 1962.

A. Gordard, *L'Art de l'Iran*（《伊朗的艺术》），Paris, 1962.

William Boyer Honey, *The Ceramic Art of China and Other Countries of the*

Far East（《中国及其他远东国家的瓷器艺术》），London, 1945.

A. Lane, *Early Islamic Pottery*（《早期伊斯兰陶器》），London, 1947.

B. Laufer, *Sino-Iranica*（《中国与伊朗》）（Field Museum of Natural History, pub. 201, Anthropological Series, vol. XV, no.3, Chicago, 1919）.

第六章　当代的文化和艺术交流

西奥多·鲍维

　　过去的三千年里,东西方在艺术观念、形式、技巧、材料方面上的传播与交流几乎从未停止。很难说哪一方的影响力更大,这种交流看起来是均等的。但至少从 16 世纪开始,西方可能更多接受了东方的影响。伊斯兰国家阻断了古老的陆上传播路线,16 世纪之后东西方之间的接触依靠海上"香料之路"(Spice Route)的开通得以重新建立起来。

　　西方自始至终都对进口东方的艺术品十分狂热。但是直至近代之前,西方令人炫目的东方艺术品收藏,大多数属于猎奇之物或是小巧精致的艺术品——比如丝绸、瓷器、玉器、象牙、珠宝等等。这些艺术品大多体型较小,便于携带,具有一定的艺术水准,而且制作相当精致。西方复制并改进了诸多东方的技术,一系列融合东西的艺术风格普遍地出现在了 18 世纪的建筑、园林、家具设计以及装饰艺术领域之中(图 168—图 175)。"中国风"(Chinoiserie)、"土耳其风"(Turquerie),以及稍晚的"日本风"(Japonaiserie),这些术语用来指代那些创造了精彩绝伦的作品的风格。但是这类风格的成功,至少在部分上要归功于 18 世纪西方巴洛克晚期风格和洛可可风格对于外来艺术中矫饰倾向的欣赏(图 170、图 172),其中最具代表性的有明清时期的艺术、莫卧儿帝国的艺术和德川幕府统治时期的日本艺术。机缘巧合之下,在东方出现了某种同样的艺术运动,"西洋风"(Occidenterie,图 201)这一术语得以提出,但东

方出现的这一运动更像是一种昙花一现的现象。相较艺术而言,中国明显对西方的医药学和数学更感兴趣(图177—图183);印度则完全不同(除了某几位莫卧儿统治者,图190—图193);日本则在短暂的对外开放之后仍将所有的异国元素拒之门外(图184—图189)。

出人意料的是,西方引入的大量东方艺术品中几乎没有绘画和雕塑。这种非实用性的艺术品直到1850年之后才开始进入西方。绘画、雕塑以及建筑通常被视为神圣不可侵犯的美学观的化身,直到近代之后,世界各地创作绘画、雕塑和建筑的艺术家才开始吸收彼此的美学观念。下文将讨论几个最近的案例,或许能够解释部分具有自身传统的艺术家是如何开始理解另一种文化的美学价值观的。

建筑方面的影响在此无法进行充分的论述。西方在尖顶、或许还有高穹顶方面的概念以及技术可能源自东方(图175、图176)。18世纪至19世纪,中式园林风靡英格兰乃至整个欧洲大陆。目下,日式装修以及受禅宗观念影响的园林设计颇受欢迎,在美国更是如此。今天的日式建筑,在改进西方技术的同时创造了一种名副其实的国际风格。

雕塑作为亚洲大多数国家中最为重要的艺术门类,西方对于此方面却知之甚少,因而西方艺术中也少见东方雕塑的影响。罗丹是文献记载中唯一一位对部分印度近代雕塑大加赞赏的西方雕塑家。希腊和罗马雕塑的确对2至3世纪犍陀罗地区的印度工匠产生了显著的影响,但是融汇中西的犍陀罗雕塑对于印度本土雕塑发展的影响却要远远小于其对中亚、中国、朝鲜、日本等地佛教造像的影响。数百年后希腊艺术的烙印在这些遥远的地区仍可得见,但有时需要一位专家才能将之分辨而出。

西方的绘画是否受到了东方观念的影响? 由于我们视绘画为最适合传神达意的艺术形式,因此值得付出一番努力来对这一问题做出恰当的回应。从历史上看,中国和日本也认同绘画的重要地位,因此西方对于东方绘画影响的问题同样具有挑战性。

大约五十年之前,伯纳德·贝伦森(Bernard Berenson)提出锡耶纳画派的风

格中有一些中国元素；他认为，西蒙尼·马蒂尼[1]以及其他几位画家可能看到过中国的绘画。这一论点很难获得文献上的支持，但有部分学者宣称在托斯卡纳艺术中找到了东方的影响。稍加联想，我们甚至可以说达·芬奇的理论和实践与宋代某些画家之间存在着明显的联系。乌切洛[2]和皮萨内洛[3]作品中的亚洲人形象看起来远比大量圣像画中表现代表着东方的三博士的形象要更为贴近现实，因为艺术家亲眼见过来自东方的人，而不只是从其他绘画中模仿东方人的形象。贝里尼父子[4]和丁托列托[5]描绘了威尼斯与黎凡特公国以及奥斯曼帝国的接触。17世纪后，荷兰人开始与印度进行商贸往来，伦勃朗（图204）及其同时期的画家开始接触到了波斯和印度的细密画（图202、图203）。[6]

18世纪时，布歇[7]和利奥塔尔[8]分别受到了中国和奥斯曼帝国的影响。19世纪时则有德拉克洛瓦[9]和弗罗芒坦[10]潜心研究北非的东方元素。但是，这些体验并没有转化为长期的影响。德拉克洛瓦在北非旅行了数周时间，带回了土著艺术中关于色彩的新观念，但并没有转化成具有深远影响的美学观念。雅各布·贝里尼（Jacopo Bellini）和利奥塔尔，两人在奥斯曼土耳其都居住了四年以上时间，却没有带回任何能够引起西方绘画变革的新元素。

[1] 西蒙尼·马蒂尼（Simone Martini，约1284—1344），意大利画家，生于锡耶纳，他的画风对于哥特式艺术风格具有重要影响。
[2] 保罗·乌切洛（Paolo Uccello，1397—1475），意大利文艺复兴初期画家，对于透视学有深入研究。代表作有《圣罗马诺之战》。
[3] 安东尼奥·皮萨内洛（Antonio Pisanello，约1395—1455），意大利文艺复兴初期画家与镂章家，师从著名画家法布里亚诺，代表作有《圣乔治与特拉布松公主》。
[4] 贝里尼父子，指威尼斯画派的奠基人雅各布·贝里尼（Jacopo Bellini，约1400—1470）及其子金特里·贝里尼（Gentile Bellini，约1429—1507）、乔凡尼·贝里尼（Giovanni，约1430—1516）。
[5] 丁托列托（Jacopo Tintoretto，1518—1594），意大利画家，擅长利用前缩法，构图大多基于一个向外扩展的中心点，动作激烈。
[6] 伦勃朗是最早欣赏印度莫卧儿王朝细密画的欧洲画家之一，他曾收集了一册莫卧儿细密画并进行摹仿，他于1628—1656年创作的彩画中有20册可以看到莫卧儿细密画的影响。
[7] 布歇（Francois Boucher，1703—1770），法国画家、版画家，洛可可风格的代表。
[8] 利奥塔尔（Jean-Étienne Liotard，1702—1789），瑞士画家，艺术品交易商。1725年开始外出游历求学，曾为教皇克莱门特十二世及诸多红衣主教画像，曾在伊斯坦布尔生活了四年，绘制了大量土耳其贵族肖像和当地的风土人情，具有浓郁的东方情调。回到欧洲后，利奥塔尔仍经常穿着土耳其人的服饰，因此又被称为"土耳其人画家"。
[9] 德拉克洛瓦（Eugène Delacroix，1798—1863），法国浪漫主义绘画的代表，代表作有《自由领导人民》。
[10] 弗罗芒坦（Eugène Fromentin，1820—1876），法国画家、作家。年轻时即前往阿尔及利亚旅行，是最早表现阿尔及利亚风土人情的画家之一。

毋庸置疑,东方主义和异国风情促进了西方艺术的发展,高更投身于原始主义(Primitivism)就是最好的例子。但这些例子均未触及这一问题的核心,即西方对于绘画的认识是否与东方,尤其是远东的绘画理论融为了一体,并形成一种美学意义上举足轻重的新观念。尽管对东西方来说,绘画是一种在深层次的艺术理论方面有一定共同点的艺术形式,但表面看来东西方的绘画几乎没有直接的交流。我们在文艺复兴时期欧洲绘画中欣赏到的东方主要是黎凡特式的,本质上可以说是阿拉伯化或伊斯兰化的。其服饰和背景的色彩使用令人眼花缭乱,之后迅速展现出多种传统影响的结果。中国风逐渐流行之后,我们可以发现同样对于矫饰和繁缛细节的强调。东方从未向西方展示过真实的自我,之所以如此说,是因为从未有能够展现东方精神的个人或私人艺术品抵达西方。柏朗嘉宾、鲁不鲁乞或马可·波罗是否曾经带回过哪怕一件东方的画作?达·芬奇或任何一位意大利艺术家是否曾有幸舒展一幅手卷并神游其中?只有他们的确如此做过,或许我们才有理由考虑中国对于西方艺术的影响。但即便时至今日,欧洲画家中的大多数仍对中国和日本的绘画漠不关心:相关作品的收藏着实乏善可陈,无论公私收藏领域皆是如此,只有少数欧洲博物馆的收藏尚可,前提是不与美国的同类收藏相比。

东方艺术对于西方绘画产生过重大影响的唯一时期是 1865 年至 1900 年期间,惠斯勒(Whistler,图 206)、德加(Degas)、劳特雷克(Lautrec)、马奈(Monet,图 207)、梵高(Van Gogh)以及其他一小部分画家,收藏了日本的浮世绘并在构图、设计、色调关系等方面获益良多(图 210—图 214)。而在日本人看来,这不过是他们艺术中一个极小的分支罢了(图 205、图 208、图 209)。但是当西方绘画在塞尚的带领下进入一个新的时期之后,东方的影响似乎戛然而止。20 世纪之后,除了克利(图 216)或马蒂斯(图 220),很少有欧洲艺术家曾展现出对于东方艺术的强烈兴趣或是在其作品中体现出浓厚的东方影响。

美国艺术家对东方艺术的反应有所不同。最初美国对于收藏中国的艺术品颇有兴趣,这里指的是真正的艺术品,而不是那些中国出口的外销工艺品。这一点远比西方世界中任何一个国家都要早,而这一收藏兴趣也日渐蓬

勃发展起来。波士顿美术馆是收藏中国艺术品的先行者,对于美国其他的博物馆产生了重大的影响。大都会艺术博物馆、费城博物馆、弗利尔美术馆、克利夫兰美术馆、芝加哥艺术学院、堪萨斯的威廉·罗克希尔·纳尔逊美术馆(William Rockhill Nelson Gallery)、以及福格美术馆(仅列举耳熟能详者)都拥有极佳的东方艺术收藏,且馆藏仍在不断的扩充。即使政局形势使学者们无法直接在亚洲工作,国内收藏的这批艺术品仍然可以作为进行高水平学术研究的基础。而且艺术家也可近水楼台先得月,经常且长期地接触这批以各种媒材制成的珍贵东方艺术品。此外,我们既有兴趣,也有能力去劝说一些东方国家出借他们的艺术珍宝在美国的博物馆中巡回展出。这种巡回展出在欧洲极为少见。最后,美国还有许多官方和半官方的途径帮助学生和艺术家在东方旅行和工作。

现在,我们应当在一些美国艺术家的作品中追寻东方艺术影响的痕迹。但是,除了一些陶器艺术家以及类似马克·托比[1](图219),莫里斯·格雷夫斯[2](图215)、乌尔夫特·威尔克[3](图218)、沃尔特·巴克[4](图217)以及其他有限几位画家,东方的影响几乎可以忽略不计。一位名为阿德·莱因哈特[5]的艺术家,作品中几乎看不到任何东方化风格的影响,却发展出了一套明显受中国美学理论影响的艺术理论。他曾就这一题目做过颇具学术性的介绍,他的理论对当下同时期的艺术家会有何种影响则有待讨论。

在世界的另一边,四个主要国家——伊朗、印度、中国、日本——对于西方艺术的反应不尽相同。除了日本,其他三个国家似乎对西方艺术一无所知,也毫无

[1] 马克·托比(Mark Tobey,1890—1976),美国抽象表现主义画家,曾游历中国、日本、黎巴嫩、土耳其、以色列、墨西哥等国家,作品中体现出浓烈的东方书法影响。
[2] 莫里斯·格雷夫斯(Morris Graves,1910—2001),美国神秘主义画家,受到了亚洲美学及哲学的影响。
[3] 乌尔夫特·威尔克(Ulfert Wilke,1907—1987),德裔美国抽象表现主义画家、书法家,艺术收藏家。
[4] 沃尔特·巴克(Walter Barker,1921—2004),美国抽象表现主义画家,就学于美国北卡罗来纳大学格林斯伯勒分校艺术系,毕业后留校任教。艺术风格深受其导师马克思·贝克曼影响,对于历史和文学都有相当的兴趣。
[5] 阿德·莱因哈特(Ad Reinhardt,1913—1967),美国抽象表现主义画家,于纽约大学艺术学院完成学业之后任教于布鲁克林学院,直至去世。他的著述包括了对于自己和同时代画家作品的评价,与马克·托比、乌尔夫特等人交往过密。

兴趣去探索此领域。诚然,中国一向对于引入外来的形式、技巧、材料持开放态度,正如本书中列举的诸多例子所说明的那样。中国人对于西方绘画的预期,正如本书中之前的讨论,应当至少影响了一部分喜欢西方艺术技法而非理论的中国画家。

佛教绘画重视用色彩和明暗对比法(chiaroscuro)[1]形成的体量感来表现人体,与西方艺术有较远的亲缘关系。这种风格大约在 4 世纪左右引入中国,在唐代时达到顶峰,最终在 7 世纪至 12 世纪的日本臻至大成。这种创制于中亚的手法与印度和希腊化两种传统均有关联,正是这一技法催生了本质上与中国强调线条的绘画传统相左的画派。当佛教逐渐衰微之后,绘画开始成为一个小圈子中甚至私人抒情达意的方式,并且受到了道教理论的影响,同时与诗歌产生了密切的联系。

较中国人而言,固步自封且闭关自守的日本人却早已准备好了接受这种激进的新型艺术观念。尽管从 15 世纪开始,道教关于绘画的观念就已经在日本流行开来,1799 年,一本名为《西洋画谈》(Seiyo Gadan)的小册子在东京出版。该书作者司马江汉[2]寓居长崎期间了解到了西方绘画的手法。一名荷兰商人给了他杰拉德·德·莱德西[3]所写的《绘画的艺术》复本(Schilderkonst,英译名为 The Art of Painting)。司马江汉大受启发:西方艺术家力求准确地模仿现实对他来说远比中国和日本画用毛笔作 "墨戏"(playful avocation)要更加严肃,同时也更有意义,油画技法的表现性也胜过水彩。欧洲人在透视、三维、明暗对比以及其他方面的技巧,使得本土的画作看起来像 "孩子的涂鸦"。

由于这种对道教理论的不敬可能被政府视为离经叛道且加以严厉的惩

[1]　明暗对比法,起源于文艺复兴时期画家在染过色的纸上用白颜料和墨、不透明颜料或水彩颜料作画,形成强烈的对比效果。后来艺术史家便用一词便用来形容具有强烈明暗对比效果的画作,也指通过明暗对比来塑造三维体量感的技术。

[2]　司马江汉(1747—1818),本名安藤峻,日本江户时代学者、艺术家。出生于今日本本州岛中部的东京。凭借其西式手法作画而闻名于世。他多年致力于绘画技巧的创新工作,大胆探索,形成自身独特艺术风格,在天文学以及哲学等方面亦成就斐然。

[3]　杰拉德·德·莱德西(Gerard de Lairesse,1641—1711),荷兰黄金时期画家、艺术理论家。涉猎广泛,对于音乐、诗歌以及戏剧都有研究。

罚，我们不清楚司马江汉的书是否曾传播开来。歌川丰春[1]、葛饰北斋[2]、歌川广重[3]和稍早的奥村政信[4]等浮世绘画家大多都略带怪异地使用了西方的透视法。圆山应举[5]更为激进，甚至发明了一种摄影取景般的视点，不禁让人联想到丢勒的作品。他也曾严谨地研究过人体。但是在1868年之前，日本并没有艺术家群体大规模地使用西方艺术创作手法。1868年之后，有些艺术家不仅仅采用了外来的技法，而且全面否定了本土传统中的概念、风格、技巧以及材料。

对于任何对古典日本艺术形式抱有敬意的西方人来说，很难不偏不倚地表达对艺术领域内西方化倾向的看法。这一流派的作品中显然具有深厚的潜力，但是缺少原创性。遍览日本的画廊和美术馆，看到的却是各种从印象主义到最近的波普运动、满目尽是西方风格的日本化作品，这实在扫兴无比。只有在版画这种媒介中，日本艺术才真正获得了重生（图221）。在抽象表现主义的手法方面，日本人成功赋予这种国际化到失去了所有特点的艺术形式以民族气息，在此我们才看到了一种西方影响下的值得欣喜的成果。

在过去的五十年中，一些日本的收藏家积累起了可观的西方艺术收藏，大多为现代作品；在战后的岁月里，日本一直在举办西方艺术巡回展，并且送日本的艺术家和学生出国学习。整体而言，如果他们在接触另一种艺术传统之前已经对自身文化传统拥有透彻的理解，侨居海外的日裔艺术家在融汇东西方审美观念上应当拥有得天独厚的机会。然而残酷的事实却是生而为东方人并不意味着与生俱来的特殊艺术视角，否则我们拥有的美籍日裔画家（Nisei painter）会远比目前多得多（图228—图230）。

[1] 歌川丰春(Utagawa Toyoharu, 1735—1814)，日本江户时代后期浮世绘画家，创立了歌川派。此时传入日本的西方绘画技法对于歌川丰春具有显著影响，他吸收了西方艺术中的几何透视法，从而在浮世绘作品中创造了一种纵深感。
[2] 葛饰北斋(Katsushika Hokusai, 1760—1849)，日本江户时代浮世绘画家。他用浓艳的色彩勾画出山水的最具代表性的特征，开创了一种新套色版画风格。代表作有《富岳三十六景》。
[3] 歌川广重(Utagawa Hiroshige, 1797—1858)，即安藤广重，日本江户时期画家。
[4] 奥村政信(Okumura Masanobu, 1686—1764)，日本版画家，画家、出版商。
[5] 圆山应举(Maruyama Okyo, 1733—1795)，日本艺术家。将西方的写实主义和东方的装饰性笔法结合，开创了圆山画派。

英国占领印度和法国在东南亚的殖民行动并没有使得这些地区对于西方艺术具有更为深入的认识。这里的人民至多不过通过书本和复制品了解西方艺术中的杰作。在几位西方教授和艺术家的鼓励下，本土的艺术家经常用西方的手法来创作传统的主题。有时，即使是鼓励民族艺术和手工艺的复兴，也不过是出于吸引特殊的西方市场这一愚蠢动机。当下在中国和日本，融合东西两种美学模式的可能性要取决于那些在两种传统中均如鱼得水的，且具有相当影响力的艺术家，或者甚至只取决于一种具有极强原创性风格的出现（图222—图227）。

总之，即使是在20世纪下半叶，东西方在艺术上的相互影响也是有限的，在本质上也不具有足够的活力。某种程度上，早期西方通过传教士和商人将自己的艺术观念和作品渗透至亚洲的尝试，是当代亚洲大陆西方化或者说美国化的前奏。就大多数方面而言，这一过程并不尽如人意。目前来看，我们从东方学到的（比如日本的建筑和设计），从质与量上看要远比他们从我们这里学到的高明得多。

延伸阅读

有关艺术影响

B. Berenson, *Essays in the Study of Sienese Painting*（《锡耶纳画派研究论集》），1918.

C. R. Boxer, *Jan Compagnie in Japan, 1600-1850*（《荷兰东印度公司在日本，1600–1850》），1950.

R. C. Craven, Jr., "A Short Report on Contemporary Painting in India"（《简论印度的现代绘画》），*Art Journal*, v. 24, no. 3（Spring, 1965），226–233.

L. Olschki, "Asiatic Exoticism in Italian Art of Early Renaissance,"（《文艺复兴初期意大利艺术中的亚洲异域风》）*Art Bulletin*（1944），95ff.

I. V. Pouzyna, *La Chine, l'Italie et les Debuts de la Renaissance*（《中国、意大

利与文艺复兴的开始》), 1935.

Ad Reinhardt, "Timeless in Asia"(《生不逢时的亚洲艺术家》), *Art News*（January, 1960）.

——, "Twelve Rules for a New Academy"(《新学院派的十二条准则》), *Art News*（May, 1957）.

G. Soulier, *Les Influences Orientales dans la Peinture Toscane*(《托斯卡纳绘画中的东方影响》), 1924.

O. Statler, *Modern Japanese Prints: An Art Reborn*(《现代日本版画：一种艺术的重生》), 1956.

另，1958 年秋季《大学艺术期刊》(*College Art Journal*) 几乎整版用来讨论东西方之间艺术各个方面的关系，有约瑟夫·坎贝尔(Joseph Campbell)、胡·孟斯塔贝格(Hugo Munsterberg)、乌尔夫特·威尔克(Ulfert Wilke)以及其他一些学者的专文。

关于文化交流

C. R. Boxer, *Fidalgos in the Far East*(《远东的葡萄牙绅士》), 1947.

Hugh Honour, *Chinoiserie*(《中国风》), 1961.

Clay Lancaster, *The Japanese Influence in America*(《日本对美国的影响》), 1963.

A. C. Moule, *Christians in Asia before the Year 1550*(《1550 年前亚洲的基督徒》), 1930.

L. Olschki, *Guillaume Boucher, a French Artist at the Court of Khans*(《纪尧姆·布歇，一位在可汗宫廷供职的法国艺术家》), 1946.

S. C. Welch, "Early Mughal Miniature Paintings"(《早期莫卧儿艺术中的细密画》), *Ars Orientalis*, v.3,1959, pp.133–146.

Royal Ontario Museum, Toronto, *East-West*（东方—西方）, 1952, and *West-East*

（西方—东方）, 1953, catalogues of exhibitions with texts by Gerard Brettt, F. S. G. Spendlove and Helen Fernald.

Musée Cernuschi, Paris, *Orient-Occident*（东洋—西洋）, Rencontres et Influences Durant Cinquante Siècles d' Art, 1958–59. Catalogue of an exhibition sponsored by UNESCO, with texts by V. Elisséeff, R. Bloch, J. Auboyer, C. Sterling and others.

第七章　地理大发现时代的目录学

理查德·里德

欧洲人之所以能够在15世纪至16世纪时进入地理大发现这一伟大的时代，很大程度上要归功于古典和中世纪时期活跃于地中海世界的一批地理学家和宇宙学家（cosmographer），如庞波纽斯·梅拉[1]、小普林尼[2]、斯特拉波[3]、索利努斯[4]、马克罗比乌斯[5]以及托勒密[6]。诚然，他们对于世界的认识大多不过是管中窥豹和臆测推断，他们笔下的远东狭小无比且充满想象。除了很少几部游记外，文艺复兴时期的旅行者对于未知世界的面貌除了猜测之外鲜有可靠的文献以作

[1] 庞波纽斯·梅拉（Pomponius Mela，生卒年不详），古罗马最早的地理学家，他继承并发展了之前古希腊古典地理学家的研究成果，他的著作《地球的形状》直到16世纪时还是欧洲人了解世界的重要途径。

[2] 小普林尼（Pliny the Younger，约61—113），古罗马作家、执政官。由舅舅老普林尼抚养长大，在图拉真统治时期曾担任比提尼亚行省的总督。小普林尼目前有上百封书信留之今日，来往的人群包括了罗马皇帝图拉真及各类社会名流，因而涉及了罗马上层生活的各个层面以及叙利亚地区的风土人情，具有极为重要的历史价值。

[3] 斯特拉波（Strabo，约前64—前24），古希腊哲学家、历史学家、地理学家。曾居住于小亚细亚地区，代表作有《地理学》，描述了他所知晓的世界不同地区的风土人情。此书在斯特拉波生前并未获得重视，直至1469年才在罗马出现了第一个拉丁文译本，之后逐渐为欧洲人所重视。

[4] 索利努斯（Gaius Julius Solinus，生卒年不详），活动于3世纪左右，以撰写拉丁文语法著作和辑录各类文献知名。代表作有《世界奇观》（De mirabilibus mundi），书中按编年史的框架叙述了世界各地的奇景，其文献大多来源于老普林尼的《自然史》和梅拉的地理学研究著作。

[5] 马克罗比乌斯（Macrobius Ambrosius Theodosius，约380—440），罗马帝国晚期博学家，代表著作有《<西庇阿之梦>评释》，其书对西塞罗《西庇阿之梦》进行了注解和评述，并按照古希腊地理学家的观点为此书附加了一幅世界地图。

[6] 托勒密（Claudius Ptolemaeus，约90—168），古希腊数学家、天文学家、地理学家。他的《地理志》一书在前人研究的基础上，汇集了部分罗马帝国晚期时人所知的古代希腊—罗马世界的坐标，也已经认识到东部中国和马来半岛的存在，他的地理学研究对欧洲文明对于世界的认识产生了重大影响。

凭据。

《世界奇观》(*Le Livre des Merveilles du Monde*,现藏摩根图书馆[1])就是一个典型的例子,这一成书于 15 世纪的著作中汇集了源自如索利努斯、马克罗比乌斯、普林尼以及奥罗修斯(Orosius)[2]等古代和中世纪学者所记载的信息。这一写本可能是为了勒内一世(René d'Anjou)[3]所作,包含了五十七幅让·富凯(Jean Fouquet)[4]所作的插画,描绘了近东和更远的亚洲(即"斯基泰")地区的风土人情(图 231、图 233)。插画中有一部分相当准确,而有的则完全是想象的产物。

庞波纽斯·梅拉所著的畅销书《宇宙志》(*Cosmographia*),首次印刷于 1471 年。至 16 世纪中期时,此书已经印刷超过 25 版。1498 年在萨拉曼卡(Salamanca)[5]印制的版本包括了一幅世界地图(图 234)和几页描绘印度和阿拉伯地区的图版。索利努斯的《史丛》(*Polyhistor*)在 1473 年首次印刷出版之前便以写本的形式广为流传。此书中汇集了自然界中各类奇幻物种的传说,尽管随着之后的版本更新,书中开始采纳更为可靠的材料。1538 年在巴塞尔印制的版本中加入了几幅木版刻印的地图,其中一幅描绘了葡萄牙人在印度洋活动的情景。

古典作家的作品在市场上流通并发挥影响力的同时,另一种文学形式——游记——也极大地引起了 15 世纪至 16 世纪富有学养的欧洲人的热情,其中最为重要并最具影响力的旅行者即是马可·波罗。尽管他著名的《马可·波罗行

[1]　指位于纽约麦迪逊大道的摩根图书馆(Pierpont Morgan Library),由银行家约翰·皮尔庞特·摩根(John Pierpont Morgan)的小儿子赞助成立。

[2]　奥罗修斯(Paulus Orosius,约375—418),罗马帝国时期传教士、神学家、历史学家,师从圣奥古斯丁。他的《驳异教的世界史》从基督徒的世界观出发,首次撰写了基督教认知下的世界历史,直至文艺复兴时期还是欧洲人了解世界史的重要文献来源。他的这一著作开以理性态度研究历史学之先河,对于后世史学家具有深远影响。

[3]　勒内一世(René d'Anjou,1409—1480),来自法兰西皇室家族瓦卢瓦—安茹家族,曾任安茹公爵,1435 至 1442 年为那不勒斯之王,又称安茹的勒内、勒内一世、好王勒内。

[4]　让·富凯(Jean Fouquet,1420—1479),法国宫廷画家,善于为写本绘制精美的小型插图和袖珍画。富凯是最早前往意大利学习绘画的法国画家之一,意大利的透视法彻底改变了他的技法。代表作有《查理七世的肖像》。

[5]　萨拉曼卡,位于今西班牙西部,为萨拉曼卡省的省会所在。

纪》在 14 世纪初面世时受到了世人的怀疑,仍被翻译成多种语言,并以写本的形式广泛地流通,成为存世描述亚洲最为知名作品之一。马可·波罗关于东方胜景的生动描述,令大发现时代的探险者们魂牵梦萦。尽管有些许夸大之处,他基本真实的观察提供了关于亚洲这片神奇土地相当切实的记载。"领航者"亨利王子(Prince Henry the Navigator)[1]拥有一件《马可·波罗行纪》写本复制品,哥伦布则拥有一件拉丁文的初版印刷品,书中附有大量的注解。

大量《马可·波罗行纪》的写本复制品留存至今。摩根图书馆馆藏的《亚洲奇观》(Le Livre des Merveilles d'Asie,法国,14 世纪)是一件质量上乘的 14 世纪晚期插图写本。书中附有诸多生动有趣的细密画,描绘了马可·波罗旅行中记录的相关地点和重要事件(图 235)。第一版《行纪》的印刷本出现在德国,名为《贵族骑士马可·波罗所作之书》(Das buch des edelñ Ritters vñ landtfarers Marcho Polo,[2]纽伦堡,1477,图 232)。更为流行且受众更广的第一本拉丁文译本则于 1483 年在豪达(Gouda)印刷而成,名为《远东之地》(De cõsuetudinibus et cõdicionum orientaliũ regionũ)。随着此书日渐知名,之后的版本和翻译中整合了新的信息,但是马可·波罗所述的原文基本上没有改变,一直保存到今天,以向作者的诚实恳切和明鉴识断致敬。

中世纪最具争议的游记是传为神秘的约翰·德·曼德维尔(John de Mandeville)所著的一本行记汇编。此书完成于 14 世纪,事实和幻想糅杂于书中,令当时的欧洲人着迷不已。此书真正的作者并不为人所知,尽管学界竭力尝试确定他的身份,至今甚至无法确定他是否真的去过任何一个书中描写的地方。这本游记集充满了作者想象中的虚构事物,掺杂了大量来自不同文本的描述,主要有鄂多立克(Ordoric of Pordenone)的《东方地区之描述》(Descriptio Orientalium Partium),威廉·冯·博尔登斯勒(Wilhelm von Boldensele)和柏

[1]　亨利王子(Prince Henry,1394—1460),葡萄牙国王若昂一世的第三子,维塞乌公爵。他是一名虔诚的基督徒,视阿拉伯人为死敌,祭祀王约翰的传说使他终生致力于推动葡萄牙的航海探险与海外贸易事业。在他的推动下,葡萄牙的航海技术、知识以及装备均获得了极大的发展,葡萄牙因而得以率领欧洲进入大发现时代。

[2]　作者原注名为 Das puch des edelñ Ritters vñ landtfarers Marcho Polo。

朗嘉宾以及其他几位古典时期作家的作品。德文版名为《行旅于应许之地》（*Reysen und Wanderschafften durch das Gelobte Land*，斯特拉斯堡，1483），附有数张木版画，说明当时已经开始流行将这一想象视为现实的趋势。

虽然还带有部分中世纪时期的想象文学，但与曼德维尔风格完全不同的一本著作是《贝尔拉姆与约瑟伐特的寓言》（*Fable of Barlaam and Josaphat*），传为大马士革的圣约翰所作，他是一个生活在8世纪的叙利亚修士。这一故事实际上是基督教版的释迦牟尼生平，或者更为确切的说是"本生"（jataka）式的寓言。这一作品十分流行，在1471年印刷本出现之前，已经有几乎所有欧洲语言的译本（包括冰岛语，14世纪时译成）。首次印刷的是德文版，1476年在奥格斯堡（Augsburg）出版，也是第一本附有插图的版本。书中六十四幅木版画中很多局部说明了印度和基督教在"道成肉身"的故事上具有明显的相似性（图237）。

希腊天文学家、地理学家、数学家托勒密（2世纪）的作品，连接了两个时代的地理认识。文艺复兴时期的地理学家，几乎是一字不易地接受了托勒密的观点，并为他的著作配上了地图。但是地图中吸收了当时的先进地理知识，与托勒密的观点有所抵牾。

但是，许多托勒密的错误认知，比如印度洋是一片封闭的海洋，直到迪亚兹[1]和达·伽马[2]的历史性远航才被推翻。他所谓的雄伟的南方大陆，即"未知的南方大陆"（Terra Australis），不断激励着欧洲的探险者，直到18世纪时库克的远航。[3]而且，或许最为重要的是，他错误的估算方式是哥伦布决心向西寻找一条抵达印度的航线的主要原因。

15世纪时，托勒密著作中最为著名的版本，当属1482年在乌尔姆（Ulm）印刷的《宇宙志》（*Cosmographie*）。第一版中收录了葡萄牙人沿着非洲西海岸远航所获得的地理知识。约翰·冯·阿恩海姆（Johann von Armheim）被认为是此

[1] 迪亚兹（Bartolomeu Dias，1450—1500），葡萄牙航海家，来自葡萄牙王室家族。1488年首次率船队绕过好望角，为开辟从欧洲到亚洲的海上航路奠定了基础。

[2] 达·伽马（Vasco da Gama，约1469—1524），葡萄牙航海家，他指挥的1497年至1499年的远航，首次开辟了从欧洲至印度的海上航路。

[3] 指1769年至1700年间英国航海家、海军军官库克首次率船队抵达澳大利亚东南海岸。

版世界地图（图 236）的绘制者，反映了欧洲此时盛行的对于托勒密和马可·波罗著作的依赖。1600 年之前，托勒密著作各类版本中不断更新换代的世界地图，为我们呈现了一幅地理大发现时代的图像史。

至 15 世纪末，印刷技术与日渐成熟的插图技术结合起来，使得哈特曼·舍德尔[1]的《编年史之书》(*Registrum huius operis libri cronicarum cu figuris et ymagibus ab inicio mudi*，纽伦堡，1493）这一精彩绝伦的合集得以面世，此书又以"纽伦堡编年史"之名为人所知。该书之所以如此重要，是因为其中附有大量的木版插图，描绘了有史以来所有的重要人物：亚历山大大帝、帖木儿(Tamerlane)、波斯王大流士(Darius of Persia)均在其中。另外还描绘了一些欧洲人坚持认为真实存在的东方神异生物。雅各布·菲利波·福里斯蒂[2]的《史续》(*Novissime Hystoriarum*，威尼斯，1503）是在体例上与舍德尔著作相近的另一部编年史，囊括了对于已知世界的城市和小镇的简要描述，书中附有几幅君士坦丁堡和敖德萨(Odessa)[3]的木版风景画。

主教朱利亚诺·达帝[4]所作的《印度之歌》(*Secondo cãtare dell india*，罗马，1494—1495)，他是著名的哥伦布信件的翻译者，用韵文再现了位于东方的异域之地（图 238）。书中多幅木版画表现了栖息在东方的奇异生物，其中经常包括一些并不存在的神兽。目前已知仅有四件抄本传世，侧面也说明了当时这本书的流通不广这一事实。

16 世纪是欧洲扩张的伟大时期。当时极力鼓吹欧洲对外扩张且具最具影响力的出版物当属蒙塔博多(Fracanzano da Montalboddo)所著的《重新发现的国家》(*Paesi novamente retrouati*，维琴察，1507)一书。从 1507 年至 1528 年，这本书先后印刷了十五版。该书的主要内容是介绍新大陆，但是达·伽马的远航

[1] 哈特曼·舍德尔(Hartman Schedel, 1440—1514)，德国历史学家、医学家、人文主义者，制图师。他最著名的作品是《纽伦堡编年史》，同时他也是最早使用印刷技术的制图师之一。
[2] 雅各布·菲利波·福里斯蒂(Jacopo Filippo Foresti, 1434—1520)，奥斯定会托钵修士，编年史家和圣经学者。
[3] 敖德萨，位于今乌克兰南部，黑海北岸。
[4] 朱利亚诺·达帝(Bishop Giuliano Dati, 1445—1524)，罗马天主教会主教，教皇利奥十世任命其为圣莱昂主教。

及其发现、佩德罗·阿尔瓦雷斯·卡布拉尔[1]前往印度的远航亦有涉及。此书结构清晰明了、叙事条理、描述准确,对于地理学具有重要的贡献。《重新发现的国家》一书目的在于普及信息,而且在这一点上做的十分突出。尽管书中披露了诸多远航与探险成果,许多欧洲人仍然相信远方异域存在着奇禽异兽。洛伦斯·弗里斯(Lorenz Fries)所作《航海图的使用方法与说明》(*Underweisung und uszlegunge Der Cartha Marina oder die mer carte*,斯特拉斯堡,1530)一书封面画上的狗头食人兽说明了这一愚见的顽固不化。

16 世纪,葡萄牙印度洋建立了自己势力范围。这是属于达·伽马、阿方索·德·阿尔布克尔克[2]、若昂·德·卡斯特罗[3]以及路易·德·卡蒙斯[4]的时代。此时的葡萄牙文学在叙事编年史和史诗上都达到了巅峰水平。若昂·德·巴罗斯[5]是活跃于葡萄牙帝国时期的一名杰出编年史作家,他曾用葡萄牙文写过一首古典散文。此文对于研究探寻通往印度航线的尝试以及 16 世纪上半叶帝国的建立是绝对不可忽视的关键材料。他所著的《亚细亚》(*Asia*,里斯本和马德里,1552—1615)一书以"十年"(Decades)为段分为四卷,第一卷包括从亨利王子(Prince Henry)到达·伽马以及弗朗西斯科·德·亚美达[6]被任命为印度总督时期的葡萄牙的远航。第二卷描述亚美达的工作以及伟大的阿方索·德·阿尔布克尔克。第三卷叙述了葡萄牙人如何在东南亚和东印度建立

[1] 佩德罗·阿尔瓦雷斯·卡布拉尔(Pedro Alvares Cabral,约1467—1520),葡萄牙航海家,1500年率船队从里斯本出发前往印度,无意中抵达了今日巴西所在的南美洲,一般被认为是最早抵达巴西的欧洲人。

[2] 阿方索·德·阿尔布克尔克(Afonso de Albuquerque,1453—1515),葡萄牙贵族,16世纪著名葡萄牙海军将领。他是葡萄牙征服东印度群岛的功臣,先后参加了霍尔木兹之战、果阿之战以及马六甲围攻战等关键战役,是16世纪葡萄牙海上霸业的奠基者,有"东方凯撒"之称。

[3] 若昂·代·卡斯特罗(Joao de Castro,1500—1548),葡萄牙贵族,葡萄牙第四任印度总督。曾先后参加突尼斯围攻战、第乌围攻战等关键战役,在远航前往印度时保留了详细的航海日志,并附有地图、图片和详细注解。

[4] 路易·德·卡蒙斯(Luis de Camões,约1524—1580),葡萄牙诗人,代表作为《卢济塔尼亚人之歌》,以长诗的形式叙述了达·伽马远航至印度的事迹,有学者认为他对韵文的使用可与维吉尔、但丁、莎士比亚等人比肩,堪称葡萄牙文学史上最伟大的诗人。

[5] 若昂·德·巴罗斯(João de Barros,1496—1570),葡萄牙帝国早期最杰出的历史学家之一,曾任葡萄牙几内亚与印度事务府总监,因而对东方相当的了解。他的代表作《亚洲十年》主要叙述了葡萄牙对印度、东南亚地区的征服史,其中对中国也有一定的记载。

[6] 弗朗西斯科·德·亚美达(Francisco de Almeida,约1450—1510),葡萄牙贵族,探险家,葡萄牙第一任印度总督。亚美达在第乌围攻战的海战中获得大胜,对于葡萄牙在印度洋建立霸权做出了重大贡献。1510年在返回葡萄牙时,于好望角与当地土著发生冲突丧命。

起自己的统治；第四卷直到 1615 年才出版，通过 1538 年的第乌围攻战[1]叙述了帝国的历史。

迭戈·都·科托[2]承继了巴罗斯的未竟之志，他增写了之后的八卷"十年"，并重写了第四卷。这部十一卷本的"十年纪"最终于 1778 年付梓。科托生命中大多数时间都在印度的果阿（Goa）担任文献的保管者，他很好地继承了巴罗斯的衣钵。整体来看，他们两人的工作为我们书写 16 世纪葡萄牙帝国史奠定了基石。

另一位卓越的历史学家费尔南·洛佩斯·德·卡斯塔聂达[3]于 1528 年抵达印度，花了几年的时间周游了整个国家。他的《葡萄牙人发现和征服印度的历史》（*Historia do descobrimento e conquista da India pelos Portuguezes*）于 1551 年至 1561 年间在科英布拉（Coimbra）首次出版。由于此书先于巴罗斯的《亚细亚》面世，因而获得了相当高的评价。其法文译本（1553）、西班牙文译本（1554）、意大利文译本（1556）、英文译本（1582）也随之陆续面世。卡斯塔聂达对前往非洲的远航兴致缺缺，但他用颇多笔墨描述了达·伽马到卡斯特罗这一段时期。尽管他的史书缺少巴罗斯著作的那种神韵，但信息翔实，具有相当的学术价值。

关于费尔南·门德斯·平托[4]这位西班牙最为著名亚洲旅行者的记载曾长期被认为是伪托之作。《朝圣》（*Peregrinaçãm*，里斯本，1614）一书描述了这位伟

[1] 第乌围攻战(the siege of Diu)，1538 年古吉拉特苏丹国与埃及和奥斯曼帝国的联合舰队围攻葡萄牙掌控的第乌城（位于今印度西部海岸），葡萄牙以弱势兵力坚守据点 4 个月之久，直至亚美达率领的葡萄牙舰队击溃了敌军，此战因而成为葡萄牙与奥斯曼帝国战争的一个关键转折点，自此葡萄牙逐渐掌控了印度洋的制海权，以奥斯曼帝国为代表的伊斯兰世界则日渐衰落。

[2] 迭戈·都·科托（Diego do Couto，约 1542—1616），葡萄牙历史学家，曾在葡占印度居住了近十年时间，1595 年负责果阿档案局，于此期间继巴罗斯之后继续撰写《亚洲十年》。此外，他还是路易斯·德·卡蒙斯的至交好友，曾为卡蒙斯描述东方的风土人情。

[3] 费尔南·洛佩斯·德·卡斯塔聂达（Fernão Lopes de Castanheda，约 1500—1559），葡萄牙历史学家，曾陪同父亲前往葡占印度，在此渡过了近十年时间，收集了大量关于葡萄牙征服和管理印度的一手材料，其代表作《葡萄牙人发现和征服印度的历史》中包含了诸多地理学和民族学方面的重要材料，在欧洲广为流行。

[4] 费尔南·门德斯·平托（Fernão Mendes Pinto，1510—1583），葡萄牙旅行家、作家。自 1537 年起，通过搭乘葡萄牙的战船、货船等方式，平托先后前往印度、波斯湾、暹罗、中国、日本等地旅行，1558 年结束旅行后回到了葡萄牙。他写给耶稣会以报告东方传教情况的信件此时已经公开发表，从而使得他在整个欧洲声名显赫。

大的探险者于 1537 年至 1558 年间周游中国、日本、东南亚以及诸多岛屿的经历。平托是最早抵达日本的欧洲人之一，1542 年他作为圣方济·沙勿略（Saint Francis Xavier）的同伴行至日本。他的《朝圣》一书现在公认是本人所作，而且相当准确。

16 世纪中期，葡萄牙帝国在亚洲达到鼎盛时期，当时最能感受到葡萄牙帝国巅峰时期的人当属若昂·德·卡斯特罗（João de Castro），一名历经近东和印度多场战役的退役老兵。葡萄牙在印度次大陆占领区域的大多数地区都有他的足迹。1548 年他被任命为总督，不久便去世。1545 年，为了筹集修复第乌的费用，他以自己的胡须起誓向果阿的商人借贷，这一姿态为他赢得了巨大的声誉。哈辛托·弗莱雷·德·安德拉德（Jacinto Freire de Andrade）在《尊贵的第四任印度总督若昂·德·卡斯特罗的一生》（*Vida de Dom João de Castro quarto Viso-Rey da India*，里斯本，1651）一书中为卡斯特罗作有年表。

只有路易斯·德·卡蒙斯（Luis Vaz de Camões）的传奇史诗，超越了葡萄牙地理文学中这些伟大的散文编年史家。他的史诗《卢济塔尼亚人之歌》（*Os Lusíadas*，里斯本，1572）以古典风格写成，作为献给帝国荣耀世纪的无上赞礼。主要内容是关于达·伽马的远航，但是书的主题却是颂扬葡萄牙的伟大。他用韵文写就的历史富有真情实感，因为他在效忠王室的过程中在东方生活了相当长的时间（图 239）。

至 16 世纪时，撰写世界编年史仍然非常流行，且资料愈加翔实。安托万·杜·皮内（Antoine du Pinet）的《欧洲，亚洲和非洲以及印度和新大陆的多个城镇和要塞的植物，地形和描述》（*Plantz, pourtraitz et descriptions de plusieurs villes et forteresses, tant de l'Europe, Asie et Afrique, que les Indes et terres neuves*，里昂，1564）一书收录了世界所有主要地区的风景、地图、人物肖像以及景观（图 240）。此书与亚伯拉罕·奥特柳斯[1]在《世界现状》（*Theatrum orbis terrarum*，安特卫普，1570）一书中刊登的地图，清晰地展现了自欧洲人对亚洲地区产生真正

[1] 亚伯拉罕·奥特柳斯（Abraham Ortelius，1527—1598），地理学家，制图师。被认为是第一幅现代意义地图的创造者。

的兴趣之后,他们在半个世纪内所取得的与亚洲相关的制图学方面的成就。

　　此时的新世界,以耶稣会为主的传教团体在收集信息和观察东方的居民方面扮演了重要的角色。耶稣会士寄给位于罗马和其他欧洲城市的上级的信件是一个极其丰富的信息宝库。弗朗西斯科·阿尔瓦雷斯(Francisco Alvarez)[1]的《埃塞俄比亚万物志》(Historia de las cosas de Ethiopia,萨拉戈萨,1561)就是一本收集了在远东和巴西传教的耶稣会士信件的重要著作:"部分位于葡属印度、日本国以及巴西的耶稣会兄弟传回了多封信件的复制品…描述了大中华帝国人民的诸多律法与习俗。"[2]其中包括了七封信件(其中一封报告了圣方济·沙勿略的逝世),描绘了中国和日本的风土人情。另外,在《耶稣会在东方》(Rerum a Societate Jesu in Oriente,科隆,1574)一书中,乔凡尼·彼得罗·马菲(Giovanni Pietro Maffei)[3]搜罗了一系列珍贵信件,是最早包括印出日本文字的欧洲印刷品之一。路易斯·弗洛斯(Luis Froes)[4]撰写的一封长信是其中最为重要的信件,其中包括了关于日本的珍贵记录。这一信件刊登于《日本岛简介》(Brevis Japaniae insulae descriptio,科隆,1582)之中。

　　胡安·冈萨雷斯·德·门多萨[5]撰写的《大中华帝国史》(Historia de las cosas mas notables, hritosy costumbres, del gran Reyno dela China,罗马,1585)在其出版之后立刻成为欧洲研究中国的经典之作,在之后的一个多世纪内均是如

[1]　弗朗西斯科·阿尔瓦雷斯(Francisco Alvarez,约1465—1541),葡萄牙传教士,探险家。1515年与葡萄牙使团一道前往埃塞俄比亚。

[2]　原文为 Copia de diversas Cartas de Algunos padres hermanos de la compañia de Jesus…en las Indias del Rey de Portugal, y en el Reyno d'Japon, en la tierra de Brasil. Con la description d'las varias leyes, y costumbres de la gente del gran Reyno de la China.

[3]　乔凡尼·彼得罗·马菲(Giovanni Pietro Maffei,1533—1603),意大利耶稣会传教士,作家。一生著述颇多,曾为耶稣会创始人圣依纳爵·罗耀拉撰写传记,也曾应红衣主教亨利之请撰写过印度史。他有数本著作讲述了耶稣会在东方的传教活动。

[4]　路易斯·弗洛斯(Luis Froes,1532—1597),葡萄牙耶稣会传教士,1563年抵达日本进行传教,曾谒见幕府将军足利义辉。在日本传教期间撰写了一部日本史,这一著作成为葡萄牙耶稣会士陆若汉(João Rodrigues Tçuzu)撰写日本史的基础。

[5]　胡安·冈萨雷斯·德·门多萨(Juan González de Mendoza,1545—1618)西班牙奥古斯丁会修士,天主教会利帕里地区主教。他曾受西班牙国王菲利普二世委托携带赠给万历皇帝的礼物出使中国,然而最终于墨西哥取消了访问中国的计划。因此门多萨从未来过中国,也不懂中文,他的《大中华帝国史》主要利用在东方的传教士的信件和记录,尤其利用了1557年出使中国的卢阿尔卡(Luarca)的《实录》(Verdadera Relacion)。

此。这是第一本通过印刷技术表现中国人形貌特征的欧洲书籍。该书在 16 至
17 世纪重印过多次,被译为多种语言,包括由罗伯特·帕克(Robert Parke)翻译
的英文本,名为《大中华帝国史》(*The Hisotrie of the Great and mightie Kingdome
of China*,伦敦,1588)。

　　英文读者群体鲜能见到关于东方的著作,直到 1577 年《东西印度群岛旅
行史》(*The History of Travayle in the West and East Indies*,伦敦)的出版。这一
作品实际上是理查德·艾登[1]《新世界十年史》(*Decades of the Newe Worlde*,
伦敦,1555)的扩写版,1576 年艾登去世后由理查德·威尔斯(Richard Willes)
续写完成。威尔斯加入了安东尼·詹金森[2]在俄罗斯和中东的旅行,路德维
奇·迪·瓦尔萨马[3]在近东和印度的行记,盖略特·伯来拉[4]对于中国的描述,
以及从马菲(Maffei)从日本寄回的耶稣会士信件中的节选(图 246)。

　　地理文学中代表性英文著作当属理查德·哈克卢伊特[5]里程碑性的远航探
险文集,这本文集出版于 16 世纪 90 年代。尽管这位活动于伊丽莎白时期(译
者案:即 1558 年至 1603 年女王伊丽莎白一世统治时期)的伟大人物并未亲自
出海远航,但他在推动其国人关注英国的远航活动方面居功至伟。作为一名立
志于此事业的翻译者、收藏家、宣传家,哈克卢伊特将毕生的精力奉献于推动英
国在全世界的探险和殖民活动。

　　《英国主要的远航和发现》(*The Principal Navigations Voyages and Discoveries
of the English Nation*,伦敦,1589)以单卷本形式出版,分为三个章节。前两章以

[1]　理查德·艾登(Richard Eden,约 1520—1576),英国炼金术士、翻译家。将诸多地理学研究译为英文,
　　　推动了都铎王朝时期英国海外扩张的热情。
[2]　安东尼·詹金森(Anthony Jenkinson,约 1529—1611),英国旅行家,曾代表英国皇室和莫斯科公司前
　　　往俄国,谒见伊凡雷帝,也是最早前往俄罗斯地区进行探险的英国人之一。
[3]　路德维奇·迪·瓦尔萨马(Ludovico di Varthema,约 1470—1517),意大利贵族、旅行家。他的足迹遍
　　　布中东,也曾抵达印度。他于 1503 年抵达麦加,是最早前往麦加朝圣的非穆斯林欧洲人之一。
[4]　盖略特·伯来拉(Galeotto Pereira),生活于 16 世纪,葡萄牙冒险家,在中国福建和广州地区从事走私
　　　活动,后被明军抓获并被囚数年。被判流放后经葡萄牙人群体的救助得以回国,后将自己在中国
　　　的见闻以及中国司法审判程序汇编出版成《中国报道》(Enformação das cousas da China)一书。
[5]　理查德·哈克卢伊特(Richard Hakluyt,约 1552—1616),英国牧师、历史学家、地理学家。1577 年起任
　　　职于牛津大学,对于海外贸易和探险颇有兴趣。在担任女王伊丽莎白顾问时,他极力鼓吹海外殖民,
　　　成为英国海权扩张的积极倡导者。

亚洲为主题,哈克卢伊特描述了约翰·纽伯利(John Newberry)和拉尔夫·费奇(Ralph Fitch)于 1583 年前往印度的远航、安东尼·詹金森在 16 世纪 50 年代和 60 年代的远行,还收录了莫斯科公司(Muscovy Company)[1]的成员在波斯及其周边海域几次航行的记录。

更为精彩的第二版于 1598 年至 1600 年间以三卷本的形式出版,体例上与第一版保持一致,但增加了大量的信息,包括弗雷德里克(Cesar Frederick)前往东印度的远航,托马斯·史蒂文斯(Thomas Stevens)1579 年前往果阿的远航以及一系列与英国在东方活动有关的纪录。

当理查德·哈克卢伊特于 1616 年逝世时,萨缪尔·帕切斯[2]这位才情略逊一筹的作家继承了哈克卢伊特的衣钵,继续搜集关于远航和探险的信息。1625 年,帕切斯出版了四卷本的《哈克卢伊特遗著或帕切斯之朝圣》(*Hakluytus Posthumus or Purchas His Pilgrimes, Contayning a History of the World in Sea Voyages and Land Travells, by Englishmen and Others*,伦敦)。哈克卢伊特的谋篇布局和字里行间的神韵在此书中已经消失不见,但是帕切斯的记载中确实包括很多重要的史料。他的著作不仅关注英国人,还包括了来自其他国家探险者的描述:如约翰·萨利斯[3]前往摩鹿加群岛(Moluccas)和日本的航行日志,托马斯·罗伊爵士[4]出使大蒙古国的记录,艾蒙德·斯科特(Edmund Scott)关于爪哇群岛的叙述,安东尼·雪利[5]在波斯的旅行,以及最为重要的尼古拉斯·皮门塔[6]发自印度的诸

[1] 莫斯科公司,亦名俄罗斯公司,16 世纪时由伦敦商人组成的对外贸易特许公司,享有在俄国、高加索和中亚进行贸易的特权。

[2] 萨缪尔·帕切斯(Samuel Purchas,约 1577—1626),英国牧师,1600 年毕业于剑桥大学圣约翰学院,获神学学士学位。1614 出版了《帕切斯之朝圣》一书,收录了部分重要的游记和探险日志,在国内广为流行。帕切斯在其逝世前将之扩写成四卷本后出版,成为探险史上的重要资料。

[3] 约翰·萨利斯(John Saris,约 1580—1643),最初抵达日本并谒见德川家康的英国商人之一。他的行记于 1900 年出版,名为《萨里斯船长 1613 年远航日本记》(*The Voyage of Captain John Saris to Japan, 1613*)。

[4] 托马斯·罗伊爵士(Sir Thomas Roe,约 1581—1644),英国外交官,曾担任英国驻莫卧儿王朝、奥斯曼帝国以及神圣罗马帝国大使。

[5] 安东尼·雪利(Anthony Sherley,1565—1635),英国旅行家,曾前往波斯推动英国和波斯的贸易往来,并颇受波斯沙赫阿拔斯一世的重用,其对波斯的记录于 1613 年出版。

[6] 尼古拉斯·皮门塔(Nicolas Pimenta,1546—1614),葡萄牙传教士,1562 年加入耶稣会,后担任果阿地区主教。

多信件。

　　与此同时，在德国的法兰克福，德·布雷家族[1]正准备出版史上最为详尽且最具野心的远行全集，书中从头到尾附有诸多雕印地图和风景版画（图241—图243）。整体来看此书可以分为两个系列："大远行"（Grands Voyages）系列主要以美洲为主题，以及亚洲的一部分和非洲；"小旅行"（Petits Voyages）系列则以小开本形式印出，分十三个部分。此全集有拉丁文本和德文本两种，于1597年至1628年间陆续出版。"小旅行"中包括了扬·哈伊根·凡·林斯霍滕[2]、科内利斯·德·豪特曼[3]、雅各布·科尼利斯[4]、威布兰德·凡·沃维克[5]、雅各布·凡·内克（Jacob van Neck）、约里斯·凡·斯皮尔贝尔亨[6]以及威廉·巴伦支[7]等人的远航行记。

　　至16世纪末，荷兰人开始入侵葡萄牙人在东印度的殖民地。荷兰作家中声名最盛、历史地位最为重要者当属林斯霍滕，他曾于1585年乘船至印度。林斯霍滕的《行记》（Itinerario，阿姆斯特丹，1596）使他的名字与鼓吹海外扩张的专家哈克卢伊特联系起来，但是林斯霍滕的观点来自实地观察，因而更具有可信度。此书后有英文译本面世，名为《东西印度群岛远航记》（Discours of Voyages into ye Easte & West Indies，伦敦，1598）。林斯霍滕的荷兰同胞视此书为实用的航行指南，因为书中详细地记载了前往东印度及更远地方的航线。林斯霍滕精

[1]　德·布雷家族（the De Bry family），来自西班牙的著名版画制作家族。第一代创始人为西奥多·德·布雷（1528—1598），他将欧洲人前往美洲的探险绘制成版画，其后曾在欧洲多地居住。其子约翰·西奥多·德·布雷与约翰·以斯利·德·布雷继承他的事业。

[2]　扬·哈伊根·凡·林斯霍滕（Jan Huyghen van Linschoten，1563—1611），荷兰商人、历史学家，曾前往印度旅行，其游记于1596年出版。

[3]　科内利斯·德·豪特曼（Cornelis de Houtman，1565—1599），荷兰探险家，发现从欧洲前往东印度的新海上路线，并开始经营香料生意，打破了葡萄牙对这一领域的垄断。

[4]　雅各布·科尼利斯（Jacob Cornelisz，1564—1639），荷兰探险家、海军将领，1598年带领荷兰船队前往印度尼西亚群岛。

[5]　威布兰德·凡·沃维克（Wybrandt van Warwijck，1566—1615），明代史料称之为"韦麻郎"。荷兰海军将领，曾率领荷兰舰队抵达摩鹿加群岛。荷兰东印度公司成立后，曾率两艘军舰入侵福建澎湖，要求与明政府通商，后被明军击退。

[6]　约里斯·凡·斯皮尔贝尔亨（Joris van Spilbergen，1568—1620），荷兰海军将领，曾远航至非洲、亚洲以及美洲，1617年完成了环球一周的壮举。

[7]　威廉·巴伦支（Willem Barentsz，约1550—1597），荷兰航海家、制图家。曾为寻找北极航道中的东北航线前后三次前往北极圈远航。

明地觉察到葡萄牙人的衰弱，并提醒自己的同胞加强荷兰在东印度地位的机会（图244）。

17世纪至18世纪的地理文学与之前的作品相比，并没有太多标新立异之处。艺术收藏、游记、地图以及编年史的出现，从未停止开拓欧洲人眼界的脚步，只不过这些文学作品多理性判断，少臆测揣度。布劳父子[1]、凡·德·亚[2]（图247—图251）、西乌斯[3]作品的大量出版，一定程度上弥补了时人文采的衰颓。

图绘蒙古人、印度人、中国人、波斯人以及其他东方不同民族的木版插画，为赫尔曼·法布罗尼斯[4]的《世界简史新编》（Newe Summarische Welt Historia，1612）增色不少。这一综合性的世界史著作特别关注了亚洲部分。

默基瑟德·泰弗诺[5]经常被称作"法国的哈克卢伊特"。他的四卷本《关于各类奇异旅行的报道》（Relations de divers voyages curieux，巴黎，1663—1672）的确使其堪与那位声名卓著的英国殖民史家比肩。泰弗诺的视野广至整个世界，所有人的远航与旅行都是他关注的对象。与亚洲相关的记述中，他参考了白乃心[6]和吴尔铎[7]前往中国的旅行，梅思霍德[8]于1619年前往孟加拉湾的远航，安东尼·詹

[1]　布劳父子，指威廉·布劳（Willem Janszoon Blaeu，1571—1638）父子三人。威廉·布劳为荷兰制图家、地理学家、出版商。其子约翰·布劳与科内利斯·布劳协助父亲制作了多幅世界地图。威廉·布劳与约翰·布劳被认为是荷兰制图学黄金时期的代表人物。
[2]　彼得·凡·德·亚（Pieter van der Aa，1659—1733），荷兰出版商，出版了大量地图集，并重印了许多绝版的地图，在当时的欧洲非常流行。
[3]　列维勒斯·西乌斯（Levinus Hulsius，1546—1606），荷兰出版商，科学仪器制作者，撰写了许多关于地理学仪器的著作。
[4]　赫尔曼·法布罗尼斯（Hermann Fabronius，1570—1634），德国诗人，宗教改革家，曾以化名出版有多部世界历史和罗马帝国编年史著作。
[5]　默基瑟德·泰弗诺（Melchisedec Thévenot，约1620—1692），法国作家、科学家、制图师。泰弗诺出身贵族，家庭富裕，通晓阿拉伯语、希伯来语等在内的多种语言，对于东方研究充满了浓厚兴趣。在他的《关于各类奇异旅行的报道》附有他自己绘制的多幅中东地图。
[6]　白乃心（Jean Grueber，1623—1680），生于奥地利的林茨，1641年加入耶稣会。曾请求前往中国传教，1658年抵达澳门，之后前往北京，受耶稣会委托与吴尔铎神父探索从欧亚抵达中国的陆上交通路线。吴尔铎神父于印度不幸去世后，与罗德神父继续前进，穿越波斯、土耳其、伊兹密尔，之后乘船前往罗马汇报。在重新返回中国的路上，不幸于君士坦丁堡患病，逝世于帕塔克城。
[7]　吴尔铎（Albert d'Orville，1622—1662），生于比利时的布鲁塞尔，1646年加入耶稣会，1659年来华。1661年于白乃心自陕西出发，一同探索开辟东西方交通的路线，成功翻过雪山抵达尼泊尔后，不幸于印度北部的亚格拉逝世。
[8]　威廉·梅斯霍德（William Méthwold，也作William Methold，1590—1653），英国东印度公司总督。1616年进入东印度公司作翻译，之后在印度各地旅行，回国后游记发表，被收录入帕切斯的《朝圣》中。

金森的旅行，托马斯·罗伊（Thomas Roe）的回忆录，卫匡国[1]和卜弥格[2]对于中国的描述以及纽霍夫[3]用德文记录的中国见闻。

科内利斯·哈扎特[4]在其《天主教与基督教》（*Catholisches Christenthum*，维也纳，1678—1725）一书中，记录了罗马天主教在全世界的传教史，共有三卷。材料方面以耶稣会士以及其他传教士的信件为主，还囊括了教会在不同目标驱使下发起的诸多活动的记载，并配有了一系列版画描绘了在远东发生的殉道场景。

17世纪下半叶，一系列法文书写东南亚行记逐渐面世。居伊·塔沙尔[5]的《耶稣会神父的暹罗之旅》（*Voyage de Siam, des peres Jesuites*，巴黎，1686—1689），共两卷本，记录了耶稣会士绕过好望角的六次远航，穿过了东印度群岛，抵达暹罗（Siam，图245）。《肖蒙骑士出使暹罗记》（*Relation de l'Ambassade de Mr. Le Chevalier de Chaumont a la Cour Du Roy de Siam*，巴黎，1686）一书中记载了路易十四派遣使团谒见暹罗王之事，还附上了几幅版画，包括一幅皇家驳船的图版。跟肖蒙（Chaumont）一样，西蒙·德·拉·卢贝尔[6]也是前往暹罗宫廷的特别使节，但是他在自己《1687年至1688年卢贝尔先生率皇家使团出使暹罗王

［1］ 卫匡国（Martino Martini，1614—1661），字济泰，意大利耶稣会传教士。1641年加入耶稣会，明崇祯十六年（1643）来华，在浙江一带传教。清军入浙后，在山西、河南、福建一带游历，绘制地图并多有著述。1650年成为中国区耶稣会驻罗马代表，赴罗马解决中国礼仪之争。途中向欧洲各国介绍中国的地理与文化，同时其作品《中国新地图册》在阿姆斯特丹付梓。1657年返华后在杭州传教，1661年因感染霍乱在杭州去世。

［2］ 卜弥格（Michal Boym，1612—1659），生于利沃夫，波兰耶稣会传教士。其父为波兰国王齐格蒙特三世的御医，因此卜弥格可能掌握了相关的医药学知识。1642年乘船前往远东传教，1643年抵达澳门，之后进入广西在南明末代皇帝朱由榔的朝廷中传教。受南明太后王氏的委托向教皇英诺森十世和耶稣会总会长求援，卜弥格携带援信返回罗马后发现英诺森十世已经去世，新教皇亚历山大七世只在回信中表达了自己的安慰。1659年回到中国时，在广西因病去世。

［3］ 约翰·纽霍夫（Johan Nieuhof，1618—1672），生于于尔森，荷兰旅行家，一生中大多数时间都在海外旅行。在加入荷兰东印度公司之后，1654年作为使团随从前往中国，1657年离开中国。他的《从荷兰东印度公司派往鞑靼国谒见中国皇帝的外交使团》（也称《东印度使团访华记》）一书于1665年在阿姆斯特丹出版，书中的插图和纽霍夫本人经历所写成的游记促进了欧洲人对于清代中国风土人情的认识。

［4］ 科内利斯·哈扎特（Cornelius Hazart，1617—1690），比利时耶稣会传教士、历史学家。1634年加入耶稣会，他的著作大多是为了驳斥来自低地国家的加尔文主义者。

［5］ 居伊·塔沙尔（Guy Tachard，1651—1712），法国耶稣会传教士、数学家。受路易十四委托先后两次前往暹罗，进行从印度至中国的科学调查，并与暹罗国王签订了通商协议。

［6］ 西蒙·德·拉卢贝尔（Simon de la Loubère，1642—1729），法国外交家、作家、数学家、诗人。曾出使暹罗，归国后应路易十四要求撰写了关于此次出使的见闻，同时带回了来自印度的天文学知识。

国记》(*Du Royaume de Siam...en* 1687 & 1688, 巴黎, 1691)[1]一书留下了关于暹罗日常生活更为详尽的记录。他所涉猎的范围更为广泛, 从亚洲的天文和数学到暹罗语、棋以及吸烟等均包括在内。

1696 年, 李明[2]作为一名耶稣会士, 出版了他的《中国现状新志》(*Nouveaux Mémoires sur l'Etat de la Chine*), 第二年出版了英文译本《回忆录》(*Memoirs and observations......Made in a late journey through the empire of China*, 伦敦, 1697)[3]。作者曾于 1685 年前往中国。他的书是以一系列寄给欧洲重要人物信件的形式写成的, 但是其中包括了对于中国国情和人民详细的研究。后来, 李明被指控对中国文明的赞美中多有不实之辞, 描述上缺乏客观性: 他的书之后被巴黎官方下令销毁。

研究中华帝国最为详尽且重要的材料之一是另一位耶稣会士杜赫德[4]的著作, 他在罗马工作, 主要信息来源是传教士的信件。他的《中华帝国及其所属蒙古地区的地理、历史、编年纪、政治和博物志》(*Description géographique, historique, chronologique, politique et physique de l'empire de la Chine et de la Tartarie Chinoise*)一书于 1735 年在巴黎首次出版, 第二年在海牙以四卷本形式重印并附有地图, 直到 18 世纪时仍是研究中国的最佳著作之一。

1668 年, 法国医师查尔斯·德隆[5]开始了自己在东方长达十年的旅行, 他最终穿越印度群岛抵达果阿。在果阿时, 他被宗教裁判所裁定为异端邪说, 最

[1] 该书全称为 *Du Royaume de Siam par Monsieur de La Loubere envoyé extraordinaire du Roy auprès du roy de Siam en 1687. & 1688*, 原文中使用的为简称。

[2] 路易·勒孔德(Louis Le Comte, 1655—1728), 中文名李明, 字复初, 法国耶稣会传教士。1685 年受洪若翰神父委托来华传教, 1687 年抵达中国, 回国后努力向欧洲介绍中国的道德哲学。

[3] 作者在原文中只提供了该书的简称, 该书英文全称为 *Memoirs And Observations Topographical, Physical, Mathematical, Mechanical, Natural, Civil, And Ecclesiastical. Made In A Late Journey Through The Empire Of China, And Published In Several Letters. Particularly Upon The Chinese Pottery And Varnishing.*

[4] 杜赫德(Jean Baptiste Du Halde, 1674—1743), 法国耶稣会传教士, 历史学家。在耶稣会传教士报告的基础上, 撰写了《中华帝国及其所属鞑靼地区的地理、历史、编年纪、政治和博物志》, 奠定了法国汉学研究的基础。

[5] 查尔斯·德隆(Charles Gabriel Dellon, 1649—1710), 法国医学家、作家。青年时期便开始外出旅行, 曾远行至印度, 并与葡萄牙宗教裁判所发生了严重冲突。回到法国后, 在孔蒂亲王的赞助下完成了自己的研究。

终被驱逐出葡萄牙的领地。他亲笔所书的旅行记录具有相当的研究价值,后来出版了英文本,名为《东印度远行记》(A voyage to the East-Indies,两卷本,伦敦,1698),展示了作者作为一位敏锐的观察者是如何认识欧洲人和亚洲人的生活与习俗。书中还记载了多种当地的疾病以及相应的治疗方式。

1692年,同时觊觎着东西方的彼得大帝(Peter the Great)曾派遣一名丹麦人埃费尔特·伊斯布兰茨·伊台斯[1]经陆路前往北京办理外交事务。此次旅途耗费了近三年时间,为他提供了充足的机会去记录他对于这一国家和人民的所见所闻。他的书被译成了英文,名为《经莫斯科陆路前往中国三年旅行记》(Three years travels from Moscow over-land to China,伦敦,1706)。

伟大的荷兰学者尼古拉斯·维特森[2]所作的《亚洲的东北部与欧洲》(Noort ooster gedeelte van Asia en Europa,阿姆斯特丹,1705)一书共有两卷本,不厌其烦地记录了关于蒙古人统治地区的一切信息。书中所附的插画表现了中国人生活的方方面面,以及当地的自然景观和城市的布局。大量的地图和维特森提供的权威解读使得这本书成为不可或缺的学术研究成果。

威廉·科克斯[3]的《俄罗斯在亚洲与美洲远航发现记》(Account of the Russian Discoveries between Asia and America,伦敦,1780)一书,特别关注了俄国前往北太平洋和阿拉斯加的远航,但是书中也有较少的细节讲述了俄国对于西伯利亚和俄中关系的兴趣。书中还附有几张大型的地图和图版折页,其中包括西伯利亚和俄国的详细地图。

尽管已经有了大量相对真实的关于东方的记录,18世纪的欧洲却仍然沉迷于东方的神秘之中。为从这一充满误解但是盲目狂热的态度中牟利,一名诡计多端的年轻人想出了一个好主意。他假扮成一个皈依基督教的东方人,这一伪装成功

[1] 埃费尔特·伊斯布兰茨·伊台斯(Everard Ysbrants Ides,1657—1708),丹麦商人、旅行家、外交家。1692年作为俄国使团成员之一前往康熙统治时期的中国。
[2] 尼古拉斯·维特森(Nicolaas Witsen,1641—1717),荷兰政治家,外交家、制图师、作家。曾掌管荷兰西印度公司并出使英国,在莱顿大学学习之后对于语言和地图具有浓厚的兴趣。他是荷兰研究俄罗斯事务的专家,也是最早对西伯利亚进行科学地理调查的欧洲人。
[3] 威廉·科克斯(William Coxe,1748—1828),英国历史学家,牧师。曾于欧洲各国游历,担任多位英国贵族的旅行随从,撰写过多部关于俄罗斯、瑞典、丹麦等国家风土人情的著作。

持续了一段时间，后来成为当时最令人震惊的文学骗局之一。此人名为乔治·萨马纳扎[1]，是一个法裔英国人，以化名行于世。他一开始假扮为日本人，后来又自称福尔摩沙人（Formosan）[2]。他发明了一种语言和宗教，以便于自己行骗。凭借这一声名，他出版了《福尔摩沙的历史及地方志》（*An historical and geographical description of Formosa*，伦敦，1704），一定程度上平息了对于他本人真实性的质疑。由于他从未去过德国以东的地方，萨马纳扎的描述基于已有的文献记载和他他自己丰富的想象力。最终，他忏悔地承认了自己的谎言之后开始了隐居生活。

1789 年，《世界各民族的宗教仪式与风俗》（*Cérémonies et Coutumes Religieuses de tous les Peuples du Monde*）由阿姆斯特丹的莱伯特（Laporte）印行。四卷中有一卷专门讨论亚洲。书中的内容主要是伯纳德·皮卡德[3]为首创作的版画（图252—图254），鲜有文字说明。因此书过于依赖前代荷兰作家的记载，皮卡德在其相当高水平的插图中延续了大量讹传和对事实的明显曲解。这套著作是一个相当有趣的例子，反映了当时反宗教神学的思潮。

随着 19 世纪考古学的发展，关于亚洲的报告和认识变得更加科学，而不再沉湎于传说和寓言之中。一个新的时代即将到来，学者的客观冷静逐渐取代了隐藏在前文所列的诸多行记背后的猎奇之心。

延伸阅读

E. Bretschneider, *Medieval Researches from Eastern Asiatic Sources*（《元明人西域史地论考》），1887.

[1] 乔治·萨马纳扎（George Psalmanazar，约 1679—1763），法国人，自称是第一个访问欧洲的台湾人，因而成为萨缪尔·约翰逊等一干英国上流人物的好友。被揭穿之后，他在回忆录中表示"乔治·萨马纳扎"这一名字也是化名，其本名至今不为人所知。

[2] 即今日中国台湾地区。

[3] 伯纳德·皮卡德（Bernard Picard，1673—1733），法国版画家，擅长为书籍绘制插画。生于巴黎，1696 年移居安特卫普，1711 年后移居阿姆斯特丹。他最著名的作品即《世界各民族的宗教仪式与风俗》一书，但是皮卡德本人从未到过亚洲，他对于亚洲风土人情的描述大多依赖于当时欧洲收藏的一批印度雕塑。

M. Letts, *Mandeville's Travels*(《曼德维尔游记》),1953.

B. Penrose, *Travel and Discovery in the Renaissance, 1420-1620*(《文艺复兴时期的旅行与发现,1420–1620》), 1952.

A. T'Serstevens, *Les Précurseurs de Marco Polo*(《开拓者马可·波罗》), 1959.

Yule and Cordier, *The Book of Ser Marco Polo*(《马可·波罗之书》), 1920.

第八章　外邦人—野蛮人—怪物

丹尼斯·塞诺[1]

　　人类虽是一种公认的社会性动物,但是我们对于维系人类社群存在的根本纽带几乎一无所知。在大多数情况下,个体选择加入此群体而非彼群体的原因尚不清楚,同样一个立足已久的社群允许或拒绝个体加入的判断标准亦不明确。我们的日常生活中总能感到群体内部存在着一种同心协力、共同进退的氛围,然而营造这一氛围的动力又源于何处? 人类的血脉中流淌着与生俱来的自身认同感,但是一群人如果想要凝聚成一个团体,只有通过标榜自我群体与其他群体的差异之处才能得以实现。通过这种标新立异,一个群体方能获得自身的合法独立性。

　　然而,潜藏在"非我族类"之下的区分标准究竟是什么? 标准本身不可避免地带有主观和独断的色彩,因为人和人之间并没有本质上的区别。肤色在某些地区比较重要,语言也可以作为维系社群认同的重要纽带,但二者均非普世标准。英国和美国是独立的国家,虽然二者的官方语言都是英语。瑞士是一个统一的国家,但是国内有多种官方语言。地理疆界更非"天生如此";北爱尔兰人

[1]　丹尼斯·塞诺(Denis Sinor, 1916—2011),印第安纳大学教授,首先提出了"中央欧亚"(the Central Eurasia)这一概念,是中亚研究领域成果最为卓越的学者之一。他出生于一个匈牙利家庭,1939年在匈牙利教育部的资助下前往法国学习,师从伯希和。二战时加入法军,后成为法国公民。退役之后进入剑桥大学任教,成为中亚研究领域最有影响力的学者之一。1962年进入印第安纳大学任教,在他的领导下,印第安纳大学成为中亚历史和语言学研究的重镇。

所使用的英语比住在大不列颠的苏格兰人更加"地道"。可见这些所谓的区分标准均系人为设定，它们缺乏一种普世性。

且不论群居形成的最初原因为何，人类社群确实演化出了属于自身的行为模式。这些模式极其复杂，从经济活动到宗教理念，它们在人类生活的方方面面都发挥着相当的影响。尽管几种模式之间可能享有共同的组成元素，但元素的组合方式却是独一无二的，元素组合之后进而形成了一种松散意义上的"文明"（civilization）。在此臆测文明起源之时区分彼此的因素毫无意义。现存最早的历史证据已经说明，不同的人类群体在行为模式上具有明显的区别。而这些区别反之进一步加深了不同群体间已经存在的鸿沟。以一个旁观者的视角来看，外部环境相似并处于相同经济条件下的两个邻近部落 A 和 B，它们之间可能没有任何差别。但是两个部落内部的成员对于彼此之间的所有重要区别一定是心知肚明的：A 部落的图腾是鹳，B 部落的则是鹰。路德会（Lutherans）和天主教会之间的区别对于一个 16 世纪的中国人来说可能无足轻重，但是两大教会间却引发了多场惨烈的战争。同样的问题在某个世纪可能举足轻重，时过境迁之后却变的无关紧要。"重要"与否需要视时间和地点而定，但在对于"什么是重要的"这一问题享有共同判断标准的个体经常会感受到一种萦绕在群体成员心中的集体认同感。理论上讲，忠于一个群体是一种自愿、主观的行为。但从实践上来看，大多数生于某个群体内的成员最终将生于斯、长于斯，最后逝于斯。不仅仅因为他们别无选择，原生群体的一系列基本价值观已经深入骨髓，他们会本能地拒绝另一种行为模式。

大多数人类群体的成员虔诚地信奉着自身族群的价值观，坚信自身族群的区分标准是本质性的。简而言之，他们坚信自己的"文明"即使不是无可匹敌，至少也是最佳选择之一。他们会带着怀疑甚至毫不掩饰的敌意去对待任何来自其他群体的成员——"外邦人"（foreigner）。

然而，外邦人被赋予了一个很重要的角色：只需要他们存在，便足够催生或重塑群体内的集体认同感。外邦人是我们观察、嘲笑的对象。他与我们不同，总是出人意料，甚至滑稽不堪。外邦人是人类吗？当然，因为他有一个头、

两只眼睛、两条腿和人类的体型。但是他能说话吗？或者说他是"日耳曼人"（*niemci*）[1]，即哑巴吗？日耳曼人对于斯拉夫人来说便是。如果他能够说话，他是否能够如法兰克人（Franks）那样，坦诚地（frankly）与人交谈？

"立于我门前的陌生人，

他或许真诚无比，或许满怀热忱，

然而他不通我族之语，

我亦不知他有何居心……"

吉卜林[2]在字里行间反映着一种观念，这一观念在圣奥古斯丁的名言表现地更为直白："若两人相遇…彼此语言不通，两类异种的野兽都会比他们更快建立起彼此间的交流。因此一个人宁愿与自己的狗随行相伴，也不愿与操异族语言的陌生人同行。"

即使外邦人与我们说的是同一种语言，他的服饰难道不是怪异可笑的？身着制服是一种特权，比如并不是所有人都能穿上将军的制服。但是制服同时意味着一种责任；在大多数社群中，服饰能够展现其主人在这个群体内的地位和阶层。不正是风帽塑造了僧侣的典型形象？外来者总是身着奇装异服，衣服的纽扣可能都在右边，而其他所有人（即中国人），纽扣都在左边。中国史籍中以"衣冠之治"形容政事清明。穿着野蛮人服饰的罗马人令人不齿，13世纪时因改着土耳其风格的发式和衣着而被教皇严厉斥责的匈牙利国王同样也是可耻的。

只要外邦人处于孤立无援的状态，他就可能是被嘲笑的对象。如果他不表现出悔过之意，就会令人厌弃。而一旦他永不悔过的时刻到来，外邦人就变成了野蛮人（barbarian）。好奇消失不见，他令所有人鄙夷嫌恶，尤其是当他并非独身一人时。外邦人在前往中国、拜占庭或者华盛顿时，只要他谦卑地奉上贡品，统治者便会带着父亲般的仁慈，半推半就地接受，如此外邦人就是可以被接受的。

[1] Niemci，波兰语中对"日耳曼人"（Germans）的称呼。

[2] 约瑟夫·吉卜林（Joseph Rudyard Kipling, 1865—1936）英国记者、诗人、作家。1907年获得诺贝尔文学奖，是英国第一位诺贝尔文学奖获得者。他创作的巅峰期恰逢欧洲海外殖民行动的高峰时期，因而作品中带有明显的帝国主义和种族主义色彩。本章作者引用的这首诗为吉卜林1922年所作一首无韵诗《陌生人》（*The Stranger*）。

但是如果外邦人的数量太多且心怀叵测，他们就会被视为忘乎所以的野蛮人。本应当保持沉默的野蛮人狂妄地认为这个世界属于他们，凭其自身蛮力便可以在文明的土地上"引吭高歌、携手共舞，使用本族语言互相交流"。

　　野蛮人最缺乏的是礼仪。他不知道如何表现才得体。希腊人哀叹，野蛮人举止"毫无分寸"；在中国关于礼仪的书中，言谈举止的标准在文明人和野蛮人之间是有所区别的，"有直情而径行者，戎狄之道也"[1]。生活于13世纪的麦格努斯[2]曾感叹："他们被称作野蛮人，是不受法律、政府或其他任何约束体系以美德为目的进行管理的人。"如果有序是好的，无序是不好的，将自身的秩序加诸于野蛮人身上难道不是文明人的责任吗？但是这一秩序究竟为何？一个野蛮人如何才能被教化？

　　无论如何，野蛮人必须存在。野蛮作为文明的对立面，反之协助定义了"文明人"。每一方都有自身扮演的角色，"内冠带，外夷狄"[3]。野蛮人远居蛮荒之中，以令人无法容忍的方式生活；他们生性邪恶。因此征服野蛮人是以一种德行。"对于文明人来说，他们以一个自由人的身份征服世界，并建立起自由的秩序；而野蛮人天生则是奴隶，只能被奴役……"——孟德斯鸠仍持有的一种骇人的观点。培根[4]则声称，野蛮人的对立面是"理性的存在"。野蛮人没有权利，他所拥有的一切也非其所应得。他的财富或者权柄是从他人之处窃取而来。对待野蛮人应该像对待野兽一样使其不得靠近。他必须为人狩猎或是困之笼中。

　　的确，典型的野蛮人作为人类秩序——即当权者的头号死敌，被困之于笼中：他是来自歌革和玛各[5]统治之下的邪恶臣民（图266）。我们是如此幸运，

[1] 原文为："to follow the inclinations is the way of the Barbarian." 此句原出自《礼记·檀弓下》。

[2] 埃尔伯特斯·麦格努斯（Albertus Magnus，？—1280），亦被称为"圣埃尔伯特斯"。德国罗马天主教会主教，后被封为圣徒，天主教会三十六圣师之一。

[3] 原文为 "Inside are those who don the cap and the girdle（the Chinese）;outside are the Barbarians." 此句原出自《史记·天官书》。

[4] 罗杰·培根（Roger Bacon，约1219—1292），英国方济各会修士，哲学家，博涉各类知识，尤其精于亚里士多德的哲学思想，并对阿拉伯世界的科学成果有相当的了解。

[5] 歌革（Gog）和玛各（Magog），在《圣经》的旧约、新约以及《古兰经》中都曾出现过，象征着假先知和与上帝敌对的力量。将其视为一个群体的观念在罗马帝国时期开始，指位于亚历山大之门以外的族群。他们本身是不洁净之人，甚至在传说中是以人为食的群体。

一些英雄——以西方传统来看,即亚历山大大帝——将他们拒之于不可翻越的高山之外。"他时刻警惕着堕于世界之极的那些邪恶族民,他呼唤自己的子民:'以汝之身,助我之力,直至我建起高墙,隔绝邪恶之民'……之后他在将亚当的神圣子民与歌革和玛各隔绝开来的门上落下双重封印,歌革和玛各虽然也是亚当的后裔,但却形同野兽"。如此,在蛮荒之中,肮脏不堪的野蛮人被高墙和铁门圈禁在出现反基督主义的堕落之地(图 265、图 267)。圣约翰曾经预言:"那一千年结束,撒旦须从牢狱中获释,迷惑居于大地四隅的国度,即歌革和玛各。令他们征战,他们的人数多如沙海。"

正如我们已经注意到的,野蛮人数量极多。他们游荡在文明人为自身征服的一小块飞地之外。他们要么处于监禁之中,正如被暂时圈禁的歌革和玛各的子民一样,要么生活在世界边缘的"四个角落",即圆形穹顶的天空无法覆盖的方形地面。

外邦人、陌生人,或许是怪异甚至是奇形怪状的(grotesque),但是他的畸形更接近于好笑而非恐怖。为什么我们要害怕那些用自己一只脚的阴影覆盖住自身的独脚人(Sciapodes,图 259),以及两足后翻且每只脚有八个指头的人、耳朵硕大无朋可以用作斗篷的人(图 257)、没有嘴只有一个圆形的孔洞需要在管子的帮助下才能进食的侏儒? 对于我们来说他们不过是茶余饭后的谈笑之资而非恐惧的来源。我们听说过没有脖颈的人。在某个地方,所有人在胸的中部都有一个孔洞;这个国家的贵族都是通过别人抬着一根穿过胸的杆子四处移动(图 270)。令人吃惊的是,只要稍微审视一下这些奇特传说,它们反映的不是人类想象力的丰富,而是其匮乏不堪。这些对于奇特人类描述的变化极少,同样的描述从希腊到西欧,从中东至中国,它们如陈词滥调般重复出现。

野蛮人可能是人类,但只有极少情况下才会如此。他所居之地在"世界"(Oikoumene)[1]之外,他栖息于北部的蛮荒之中,此地终年不见日光,致命的北风肆意呼啸。野蛮人向着已经沾染有些许野蛮气息的文明世界的边界挺进,只有

[1] 希腊语,指"有人居住的世界",一般代指自罗马帝国时期开始处于世俗和宗教帝国管理下的文明世界。

恐怖怪物组成的先头部队跟随者他们的脚步。他们可能位于长城之外,构成了对文明的实在威胁。外邦人只是有些许奇异之处或奇形怪状;而野蛮人外形上类似怪物,其内心中的"兽性"绝非偶然出现,而是与生俱来的,这一点是他们的本质所在。

怪物或许有马一样的蹄子,正如西方世界中的恶魔一样。马人(Hippopodes,图 258),一种生过来就有马蹄的人类,为希腊人、罗马人和中国人所熟知。但是希腊人和中国人都指出了狗头怪物的存在(图 255、图 264、图 269),他们认为这种怪物栖息在印度的某地或者环绕陆地的海洋岸边的沙漠中。匈人阿提拉(Attila the Hun)经常被描述为犬首人身的形象。狗头人在法国许多罗马式的教堂中都有表现,象征着基督的最终胜利,因为甚至是怪物都(前来教堂)礼拜。在鲜为人知的圣克里斯多夫的传说中(图 263),帮助基督渡河的巨人圣人只是一个可怜的野蛮人,名叫雷波布(Reporbate)——他就是犬首人身。[1]

怪物的角色是必要的。多亏他们,我们这些文明人才会感激生活的文明社会的先进。"秩序"只有在与"无序"对比时才存在。富有的快乐只有在与贫穷的困境对比时才会为人所珍惜。然而,又有什么能比自命不凡更加有效地将群体凝结在一起? 显然,没有人类社会能在无外部压力的条件建立起来。那些组成人类社群的个体总会对曾经定义了自身社群的标准失去信仰。只有那些游走于边界之外若隐若现的幽灵,才能防止群体内部的分崩离析。

对于我们所有人来说幸运的是,野蛮人和怪物具有独一无二的特质:如果他本身并不存在,我们完全可以捏造一个出来。自然而然,他就会以奇特或怪异的形象出现,身上背负着脱离于我们自身社群而悲惨不堪的标志。仅仅是他的出现,就足够重新创造一种认同感觉。我们或许会有自身的困难——疾病、贫穷、战争、饥饿——但是至少我们还有人类的头部、四肢和文明的礼仪。"在理想的完美世界中,一切都是以完美的目的而设。"[2]

[1] 雷波布,亦名雷波布斯(Reprobus),即圣克里斯多夫,曾肩负基督过河。东正教认为他的形象是犬首人身的怪物,天主教则认为他是一个巨人,作者此处将两大教派的说法融合为一体。

[2] 引自伏尔泰的名言,原文为:"Tout est pour le mieux dans le meilleur des mondes."

延伸阅读

A. R. Anderson, *Alexander's Gate, Gog and Magog, and the Inclosed Nations* (《亚历山大之门，歌革和玛各以及封闭的国度》), 1932.

J. Baltrusaitïs, *Le Moyen Age Fantastique*(《奇幻的中世纪》), 1955.

R. Wittkower, "Marvels of the East: a Study in the History of Monsters," (《东方的神奇生物：关于怪物史的个案研究》)*Journal of the Warburg Institute*, V (1942), pp. 159–196.

第九章　"普世英雄"的图像学

西奥多·鲍维

　　将"普世英雄"这一主题纳入东西方艺术交流带来的文化认识、观念播迁和思想互动等层面的讨论之中也并无不当,因为共同的主题意味着世界的东西两个部分在社会和政治方面存在着统一之处。普世性(universality)似乎是宗教的本质特点,但没有任何一个宗教人物,无论是基督、穆罕默德还是佛陀,能够证明自身的宗教具有这一特性。当伊斯兰教的传播西跨地中海、远至西班牙,东至印度和东南亚、远达菲律宾时,它已经接近成为一种普世性的宗教。时至今日,伊斯兰教在这一辽阔地域内的诸多地区仍具有一种神圣的力量。然而并没有任何一位伊斯兰教的领袖在全世界范围内被奉为公认的英雄。伊斯兰教也没有实现中心集权和政教统一。中世纪和浪漫主义时期,在欧洲和东方都备受尊崇的萨拉丁(Saladin,图290)几乎是仅有的一位能够激发整个世界想象力的伊斯兰教人物,但是他很难称得上"普世英雄"这一称号。

　　唯一能够配得上这一至高荣誉的候选者,是那些渴望征服世界或者建立起广袤帝国的独裁军事领袖。譬如阿提拉(Attila,图288)、成吉思汗(图289)、忽必烈汗、帖木儿等来自亚洲的征服者,他们作为军事领袖在自己统治时期征服了欧亚大陆上的大片领土,但他们更有可能被视为世界的摧毁者而非统一者。歌颂他们不朽功业的文学作品寥寥无几。阿提拉本人声名狼藉,伏尔泰则在自己的戏剧《中国孤儿》(*L'Orphelin de la Chine*)中将成吉思汗塑造成了一个"欧洲

之父"式的人物。多亏柯尔律治[1]的作品,忽必烈对我们来说已经是一个家喻户晓的历史人物,但也仅限于此。帖木儿在西方文学中如雷贯耳般的大名主要依靠马洛(Marlowe)的《帖木儿大帝》(*Tamburlaine the Great*),虽然这一剧本在面世后近四百年的时间里几乎没有被编为戏剧上演。

帖木儿(1336? —1405)并非蒙古人,而是突厥人(图292—图296)。虽然他宣称自己是成吉思汗的后裔,在其生前他的帝国从未将中国纳入帝国版图之中。两名来自西方的访客—— 一名阿拉伯人和一名西班牙人,曾分别作为使节觐见过帖木儿,并留下了关于这位伟大人物仅有的一手文献,但即使二者加在一起也太过简略。1401 年,当帖木儿兵临大马士革时,著名的突尼斯历史学家伊本·卡尔顿[2]曾于军中谒见帖木儿。他受到了热情的招待,帖木儿刨根问底地询问这位史学家关于自己国家来源(马赫里布)[3]的问题。伊本·卡尔顿唯一注意到的个人特征就是帖木儿身体上的缺陷:拜给他带来"瘸子"外号的膝伤所赐,帖木儿不得不在侍从们搀扶下才能坐到马背上。三年后,西班牙国王的使节克拉维约[4],抵达帖木儿位于撒马尔罕的宫廷。他形容帖木儿"已垂垂老矣,以至于眼睑几乎整个垂下来"。自此之后,这位曾经盛宴款待西班牙使节的统治者,再也没有留下任何关于他性格和外貌特点方面的信息。

在没有可靠文献记载而仅知其存在的情况下,神话的创造会进行的更为顺利。一个绝佳的例子就是祭祀王约翰(Prester John)的传奇故事(图291)。这一人物可能是由许多想象虚构而成,他是统治世界的唯一基督候选人,一位教区横跨蒙古至埃塞俄比亚的教皇。马可·波罗坚信他的存在,并认为成吉思汗

[1] 萨缪尔·柯尔律治(Samuel Taylor Coleridge,1772—1834),英国浪漫主义诗人、文学批评家、哲学家,是19世纪英国影响力最大的文学批评家之一。作者此处指柯尔律治1797年所作的一首诗歌《忽必烈汗》。
[2] 伊本·卡尔顿(Ibn Khaldun,1332—1406),出生于今日之突尼斯,阿拉伯学者、历史学家、社会学家。他的代表作是为自己撰写的一部自传《伊本·卡尔顿东西旅行自传》。
[3] 马赫里布(Maghrib),阿拉伯语(al-Maghrib)的音译,指"西方之地",即今日北非地中海沿岸的摩洛哥、阿尔及利亚、突尼斯一带。
[4] 罗·冈萨雷斯·克拉维约(Don Ruy González de Clavijo,? —1412),西班牙宫廷大臣、旅行家、作家。15世纪时曾奉亨利三世之命出使帖木儿帝国,并于撒马尔罕见到了帖木儿。他的行记以《克拉维约东使记》之名出版。

在战争中击败了祭祀王,征服了曾经属于他的领土。1165 年,罗马教皇,拜占庭的国王以及诸多西欧的君主,接到了一封来自这位祭祀王的"来信"(Letter),在信中他宣称希望协助他们从异教徒的手中解放圣地。在亚洲存在着一位基督教神权政治的盟友君主,这一传说在之后的数个世纪内一直被视为事实。在 16 世纪,一位曾抵达祭祀王宫廷的葡萄牙传教士阿尔瓦雷斯(Francisco Alvarez)报告称,祭祀王约翰的领土确实曾远至埃塞俄比亚。

亚历山大大帝在艺术和文学方面的影响要远远超过这些东方的领袖(图298– 图 305、图 307– 图 310)。这位来自马其顿的征服者并非是德行无可挑剔或具有宽宏伟量的人物。但是,他符合绝大多数普世英雄的条件:外形俊美,英明神武,好学求知,举足轻重的历史地位,以及对于东方和西方所有人来说都是完美的个人品质。他立志在自己所征服的辽阔领土中实现政治统一,只是一个意外导致了他兵锋未及印度和中国。这位吸收了东方思想的亚里士多德的高足,几百年来在广袤的大陆上以多种方式刺激着浪漫主义者的创作热情。在他的一生中,他摧毁了阿契美尼德王朝(图 306),使波斯的能工巧匠遍及大陆。与此同时,他在亚洲建立了诸多历史名城。作为一个历史人物,他成为无数的艺术家、诗人、剧作家、小说家、哲学家、历史学家和考古学家的灵感来源。最终,他成为了一个传奇,他的传说以至少三重身份流传于各地:亚历山大,西方的征服者和冒险者;伊斯坎德尔(Iskander)[1],东方的圣人和探险者;以及左勒盖尔奈英(Dulcarnain)[2],伊斯兰教的保护人。

亚历山大的传说本身至少九十余种版本,从冰岛至蒙古,亚历山大的故事有希腊文、拉丁文、叙利亚文、阿姆哈拉文、阿拉伯文、法文、英文、西班牙文、意大利文、德文、摩尔达维亚文、俄文、波斯文、印地文、缅甸文以及马来文等版本。只有中文和日文显而易见地缺席了。与其他任何亚洲国家相比,日本在

[1]　伊斯坎德尔,即西亚和中亚地区的阿拉伯、突厥语族对于亚历山大大帝的称呼。这一名称在希腊语中则意为"人类守护者"。
[2]　左勒盖尔奈英(亦作 Dhu al-Qarnayn),阿拉伯语意味头生双角之人,《古兰经》中称此人得安拉启示获悉处理万事的途径。他在太阳的两角,即日落处与日出处赏善惩恶,并在文明人与歌革和玛各的子民之间建立了高墙。一般认为是指亚历山大,也有人认为是指古波斯的大流士。

抵抗所有形式的外来影响方面最为激进,尽管亚历山大的个性极为契合这个国家精彩绝伦的史诗传统。中国则在汉代时期一定对这位伟大的征服者有所耳闻。自亚历山大逝世至16世纪,他的传奇在东西方之间从未停止流传的脚步。通过这种传说上的信息交换,亚历山大在世界的东西两地都成为了一位理想化的英雄。

当其他文学形式取代了史诗成为主流表现手法,亚历山大又化身成为不可胜数的悲剧、歌剧和芭蕾的颂扬对象。其中有拉辛的《亚历山大》(*Alexandre*)[1],黎里的《亚历山大和康巴斯白》(*Alexander and Campaspe*)[2],以及李的《亚历山大之死》(*Alexander the Great or the Rival Queens*)[3]。梅塔斯塔西奥[4]关于这一主题的戏剧为格鲁克(Glück)、帕伊谢洛(Paisiello),奇马罗萨(Cimarosa)和凯鲁比尼(Cherubini)等著名作曲家所作的五十多部歌剧提供了素材。亚历山大真实和想象中的冒险,也促进了"科幻"(science fiction)这种文学体裁的出现,与奇遇文学也有相当密切的联系。

拜占庭的教堂中将基督表现为"全能者"(Pantocrator)的方式与亚历山大作为世界征服者和统治者的角色亦有关联。在文艺复兴末期至19世纪初期这段时间中,亚历山大是拉斐尔、索多马[5]、阿尔特多费尔[6]、扬·勃鲁盖尔[7]、勒·布伦[8]和德拉克洛瓦等画家在自身代表作中表现的对象。普世英雄的主题对于现

[1] 让·拉辛(Jean Racine, 1639—1699),法国戏剧作家,与高乃依和莫里哀并称17世纪法国最伟大的三位剧作家。他的《亚历山大》于1665年上演。

[2] 约翰·黎礼(John Lyly, 1553—1606),英国戏剧作家、诗人,他的《亚历山大和康巴斯白》于1584年出版。

[3] 纳撒尼尔·李(Nathaniel Lee,约1653—1692),英国戏剧作家,1677年他撰写的悲剧《亚历山大之死》出版,描写了亚历山大两任妻子罗克珊娜和斯妲特拉二世之间的宫廷斗争。这部悲剧使得李一夜成名,成为当时著名的剧作家。

[4] 彼得·梅塔斯塔西奥(Pietro Metastasio,约1698—1782),意大利宫廷诗人,剧本作家。亨德尔、莫扎特等18世纪著名的歌剧作家都为梅塔斯塔西奥的剧作谱过曲。

[5] 伊尔·索多玛(Il Sodoma, 1477—1549),指意大利文艺复兴时代末期的画家乔凡尼·巴齐。

[6] 阿尔布雷希特·阿尔特多费尔(Albrecht Altdorfer, 1480—1538),生于巴伐利亚的雷根斯堡,文艺复兴时期画家、版画家、雕塑家,多瑙河画派的代表画家之一。

[7] 扬·勃鲁盖尔(Jan Brueghel the Elder, 1568—1625),尼德兰文艺复兴盛期画家老彼得·勃鲁盖尔(Pieter Bruegel the Elder,约1525—1569)之子,擅画静物,欧洲早期静物画代表画家之一,与鲁本斯来往密切。

[8] 夏尔·勒·布伦(Charles Le Brun, 1619—1690),法国宫廷画家,深受普桑影响,被路易十四誉为"有史以来最伟大的法国画家"。

代的艺术家来说已经无关紧要,历史学家和考古学家取而代之成为亚历山大传说的痴迷者。

延伸阅读

A. Abel, *Le Roman d'Alexandre*(《亚历山大的传说》),1928.

H. W. Clarke, *The Sikander Nama e Bara*(《亚历山大大帝记》), 1881.

M. Bieber, *Alexander the Great in Greek and Roman Art*(《希腊罗马艺术中的亚历山大大帝》), 1964.

R. Grousset, *Conquérant du Monde*(《世界的征服者》), 1960.

——, *L'Empire des Steppes*(《草原帝国》), 1960.

C. Mercer, *Alexander the Great*(《亚历山大大帝》), 1962.

V. Slessarev, *Prester John, the Letter and the Legend*(《祭祀王约翰,来信与传说》), 1959.

M. A. Stein, *On Alexander's Track to the Indus*(《沿着亚历山大的足迹:印度西北考察记》), 1929.

W. W. Tarn, *The Greeks in Bactria and India*(《巴克特里亚与印度的希腊人》), 1951.

译后记

2019 年初,承导师李凇先生之委托,接下了翻译这本论文集的任务。彼时译者正处于准备博士资格考试阶段,虽已开始着手翻译,总以各类琐事为由为自己的拖延症开脱。当年 12 月完成资格考试后,新冠肺炎疫情出现,开始长达半年的居家封闭期。终日困坐家中,好处是再没有理由拖延,遂用八个月的时间译完初稿。开学之后,利用图书馆的资料核查校对及增加译注,又用两月有余,最终在 2020 年底初步完成了这本文集的翻译。

正如读者看到的,这本文集收录的论文所关注主题的时间和空间跨度相当之广。就讨论的时代而言,从青铜时代一直延续到当代;讨论的主题,则有青铜器、丝织品、绘画、插图等。坦白来说,很多内容超出了译者研究的领域,读者在书中看到的译注,很多是译者本人检索相关研究后所得的结果。

傅雷先生重译《高老头》的序言中将翻译比作临摹画作,所求不在形似而在神似。中西文字之扞格,在学术语言的使用中尤其明显。为了准确传达原文的意思,译者不得不为译文的流畅加以修改。韵味自远不及原文,但求传情达意而已。受学力所限,如有舛误,均由译者本人承担。

导师李凇先生的信任是译者能够完成此稿的前提,陈元棪编辑的敦促、校对与建议是译稿能够顺利完成的重要助力。在此谨致谢意。

曲康维

2021 年 6 月 28 日于畅春园

图　版

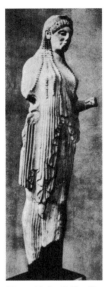
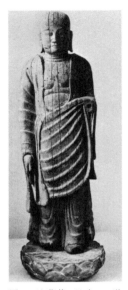
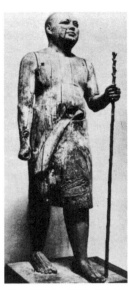

图1 科瑞,希腊,前6世纪,大理石,雅典卫城博物馆藏

图2 地藏像,日本,10世纪,木质,普林斯顿大学艺术博物馆藏

图3 村长像,埃及,前2600年,木质,开罗博物馆藏

图4 胜利者,耆那教,9世纪,砂岩,纽约赫拉曼内克(Heeramaneck)收藏

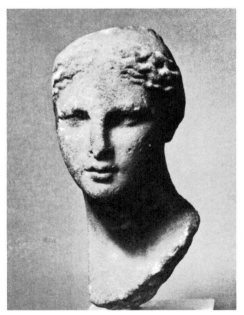
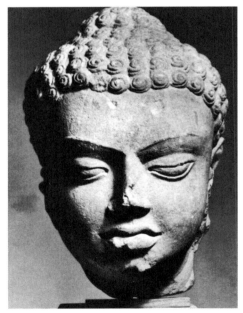

图5 阿芙洛狄特残像,希腊,前4世纪,大理石,布隆明顿印第安纳大学艺术博物馆藏

图6 佛头像,印度,笈多时期,5—6世纪,石质,美国私人收藏

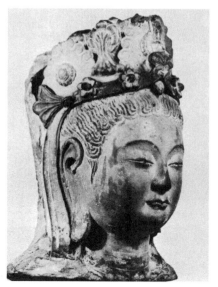

图7　菩萨像，中国，隋代，6世纪，石质，大都会艺术博物馆藏

图8　拉斐尔，《披纱巾的少女》，意大利，16世纪，布面油画，佛罗伦萨碧提宫藏

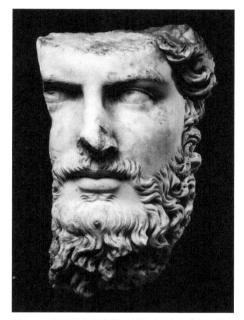

图9　一尊罗马皇帝头像，希腊－罗马，2世纪，大理石，大都会艺术博物馆藏

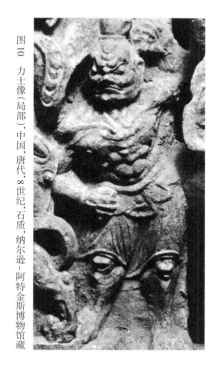

图10　力士像（局部），中国，唐代，8世纪，石质，纳尔逊－阿特金斯博物馆藏

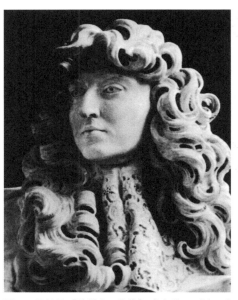

图11 贝尼尼,《路易十四胸像》,意大利,17世纪,大理石,凡尔赛宫藏

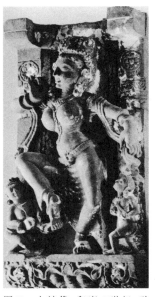

图12 女神像,印度,7世纪,砂岩,美国私人收藏

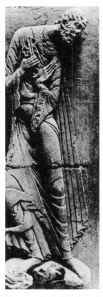

图13 圣彼得像,法国,12世纪,石质浮雕,穆瓦萨克圣彼得大教堂

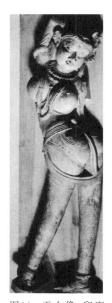

图14 天女像,印度,卡久拉霍风格,11世纪,砂岩,丹佛美术馆藏

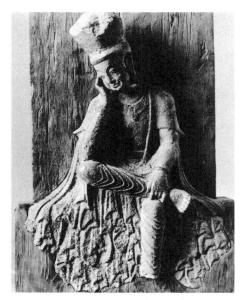

图15 思惟菩萨像,中国,北魏,6世纪,石质,波士顿美术馆藏

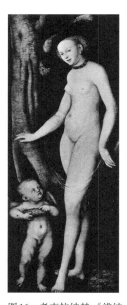

图16 老克拉纳赫,《维纳斯和小爱神》,德国,16世纪,坦培拉,罗马博尔盖赛美术馆藏

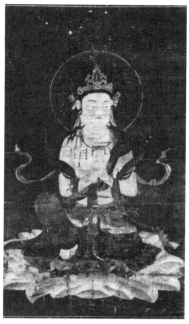

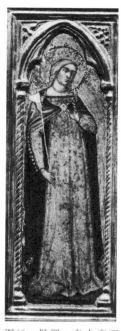

图17 董其昌,《乔木昼阴图》,中国,1555—1636年,纸本水墨,波士顿美术馆藏

图18 佚名,《大势至菩萨》绢画,日本,11世纪,绢本设色,本杰明·罗兰收藏

图19 保罗·韦内齐亚诺,《圣乌苏拉》,意大利,14世纪,印第安纳大学艺术博物馆藏

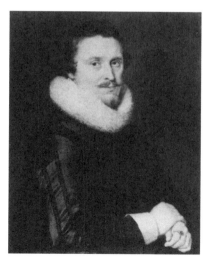

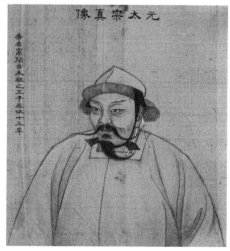

图20 托马斯·德·基瑟,《一位无名绅士的肖像》,荷兰,17世纪,阿尔伯特·埃尔森夫妇(Collection of Mr. and Mrs. Albert Elsen)收藏

图21 (传)姚文瀚,《窝阔台像》,清乾隆时期,1736—1795年(绘有二十四位帝王肖像的《历代帝王像》中的一开),大都会艺术博物馆藏,哈克内斯夫人(Mrs. Edward S. Harkness)1947年捐赠

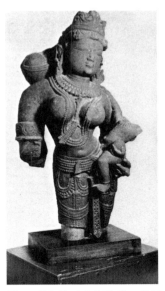

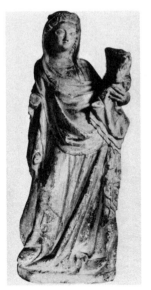

图24　俱毗罗残像，印度中部，10—11世纪，白砂岩，弗兰克·卡洛（Frank Caro）收藏

图22　母与子，卡久拉霍，约11世纪，砂岩，霍普（Hope）收藏

图23　圣母子，法国，13世纪，彩绘石膏，霍普收藏

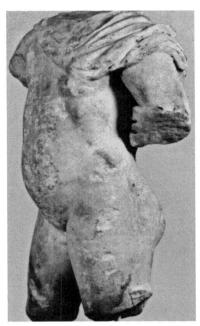

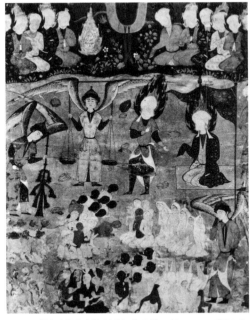

图25　青年男子像，希腊－罗马，时代不明，大理石，印第安纳大学艺术博物馆藏

图26　《最后的审判》，波斯，萨法维王朝，15—16世纪，细密画，菲利普·霍弗收藏（Philip Hofer Collection）

图27　天刑星，原图为日本一幅13世纪的卷轴画，本图摘自《家永三郎著作集》第六卷，1960年

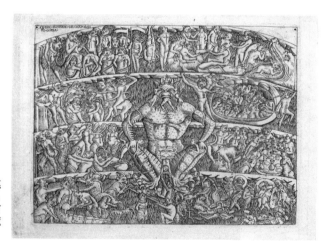

图28　(传)巴尔迪尼，《但丁笔下的地狱》，佛罗伦萨，15世纪，版画，美国华盛顿国家美术馆藏，罗森沃尔德（Rosenwald）藏品系列

图29　佚名，《牧放图》，北宋，绢本，弗兰克·卡洛收藏

图30　柯罗，《孤独的城堡》，法国，1796—1865年，蜡笔，印第安纳大学艺术博物馆藏

图31 狩野常信,《山海图》,日本,约1700年,印第安纳大学艺术博物馆藏

图32 约翰·马林,《家中戏作》,美国,1879—1953年,水彩,赫伦艺术博物馆藏,印第安纳波利斯

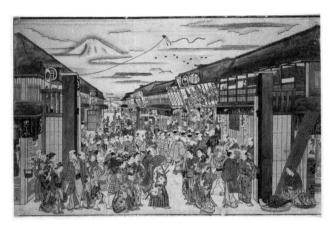

图33 奥村政信,《境町茸屋町芝居町大浮绘》,日本,1690—1768年,木版印刷,罗伯特·劳伦特(Robert Laurent)收藏

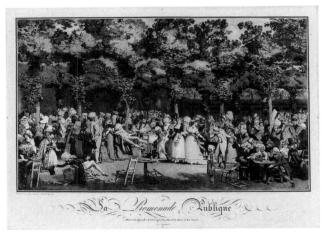

图34 菲利贝尔·德布库,《漫步的民众》,法国,1755—1832年,飞尘蚀版,芝加哥艺术学院藏

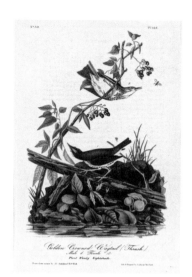

图35 约翰·詹姆斯·奥杜邦,《金冠鹟莺》,摘自奥杜邦《美洲鸟类》,印第安纳大学莉莉珍本图书馆藏

图36 佚名,《鹡鸰图》,明代早期,14世纪,绢本,本杰明·罗兰藏品

图37 佚名,《叶上对虾图》,(传)北宋,约公元11世纪,绢本,弗兰克·卡洛收藏

图38 威廉·贝利,《餐巾上的鸡蛋》,美国,静物素描,霍普收藏

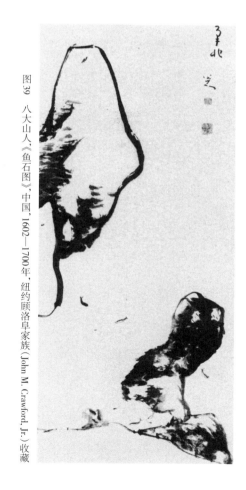

图39 八大山人,《鱼石图》,中国,1602—1700年,纽约顾洛阜家族(John M. Crawford, Jr.)收藏

图40　夏昶,《湘江图》,中国,1388—1470年,山水局部,纳尔逊–阿特金斯博物馆藏

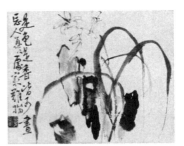

图41　李鱓,《百合图》,中国,18世纪早期,芝加哥艺术学院藏,尼克森基金(S. M .Nickerson Fund)购买

图42　白隐慧鹤,《寿星图》,日本,1685—1768年,纸本水墨,乌尔夫特·威尔克(Ulfert Wilke)藏

图43　王翚,《晴峰图》,中国,1632—1717年,弗兰克·卡洛收藏

图44　石涛,《春耕图》册页,芝加哥艺术学院藏,
巴金汉姆基金(Kate S. Buckingham Fund)购买

图46　佚名,《四季山水之冬景》,中国,18世纪,大
理石,纳尔逊－阿特金斯博物馆藏

图45　英信胜,《章鱼和鹦鹉螺》,日本,19世纪,
摺物,芝加哥艺术学院藏

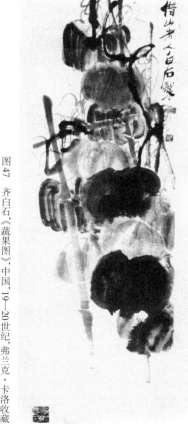

图47　齐白石,《蔬果图》,中国,19—20世纪,弗兰克·卡洛收藏

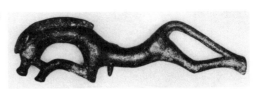

图48 飞马纹颊片,高加索地区,前12—前9世纪,赫拉曼内克收藏

图49 双马纹颊片,伊特鲁里亚地区或高加索地区,前8世纪或更早,印第安纳大学艺术博物馆藏

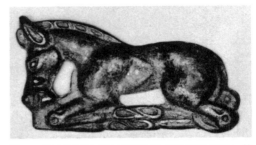

图50 卧马纹牌饰,鄂尔多斯地区,前7世纪或更早,赫拉曼内克藏品

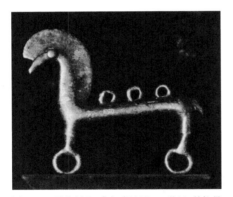

图51 立马纹颊片,高加索地区,10世纪,赫拉曼内克藏品

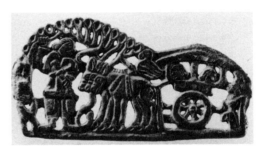

图52 人物御驴车纹牌饰,西伯利亚或鄂尔多斯地区,7世纪早期(存疑),赛克勒(Arthur Sackler)收藏

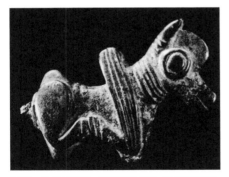

图53 卧马纹饰品,洛里斯坦地区,前10世纪或9世纪,印第安纳大学艺术博物馆藏

图54 卧马柄首,鄂尔多斯地区,前7世纪,赫拉曼内克藏品

图55 马型带扣,前6—5世纪,印第安纳大学艺术博物馆藏

图56 立马杆首,鄂尔多斯地区,前7世纪,赫拉曼内克藏品

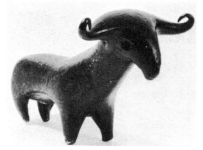

图57 公牛俑,中欧地区,哈尔塔施特时期,前1000年或更早,赫拉曼内克藏品

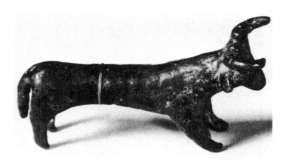

图59 公牛俑,可能出土于克里特岛,前1000年,贝利藏品

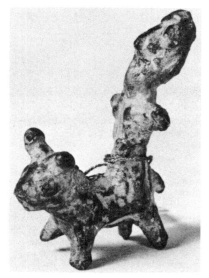

图58 骑牛人物俑,可能出土于撒丁岛,前10世纪,贝利(Burton H. Berry)藏品,借展于印第安纳大学

图60 穿鼻环的公牛俑,可能出土于西亚,时代不明,印第安纳大学艺术博物馆藏

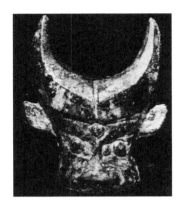

图61 刻有饕餮纹的水牛型面具，中国，商代，印第安纳大学艺术博物馆藏

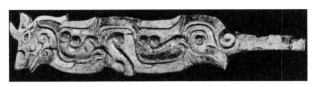

图62 卧牛首与鸟首带钩，中国，周代，印第安纳大学艺术博物馆藏

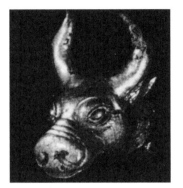

图63 黄金牛首，可能制作于中国汉代，印第安纳大学艺术博物馆藏

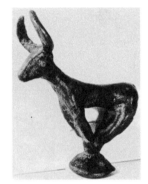

图64 青铜雄鹿，可能制作于赫梯帝国，贝利藏品

图65 对羊纹饰品，洛里斯坦地区，前10世纪，印第安纳大学艺术博物馆藏

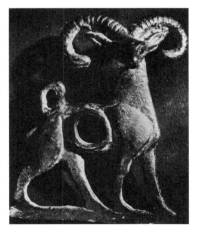

图66 盘角羊纹颊片，洛里斯坦地区，前10世纪，印第安纳大学艺术博物馆藏

图67 立羊纹饰品，可能出自安纳托利亚地区，前10世纪，贝利藏品

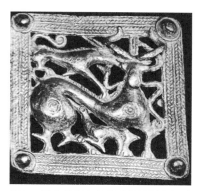

图68 雕有雄鹿与多种动物纹样的银牌饰,高加索地区,5世纪或更晚,赫拉曼内克藏品

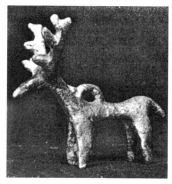

图69 青铜雄鹿,西伯利亚地区,前7世纪,印第安纳大学艺术博物馆藏

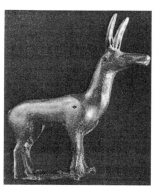

图70 青铜牝鹿,鄂尔多斯地区,前7世纪或更晚,印第安纳大学艺术博物馆藏

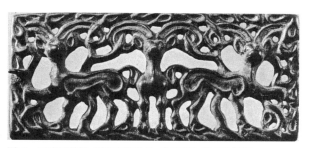

图71 三鹿纹牌饰,鄂尔多斯地区,前7世纪,赛克勒收藏

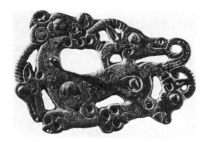

图72 三羊纹牌饰,西伯利亚或鄂尔多斯地区,前7世纪,赛克勒收藏

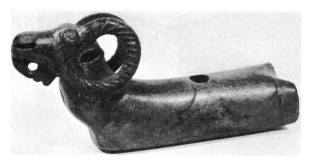

图73 盘角羊型柄首,鄂尔多斯地区,6-7世纪,赫拉曼内克藏品

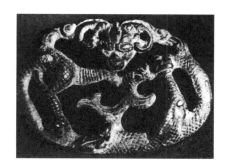

图74 交缠鹿纹带钩,中国,周代或更晚,印第安纳大学艺术博物馆藏

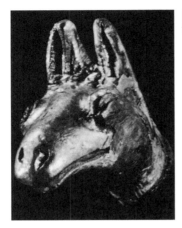

图75 鹿型金首,可能制作于中国汉代,印第安纳大学艺术博物馆藏

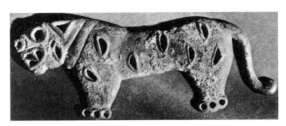

图76 立虎,鄂尔多斯地区,前6世纪,印第安纳大学艺术博物馆藏

图78 虎食动物纹牌饰,西伯利亚或鄂尔多斯地区,前8世纪,赫拉曼内克藏品

图77 对豹,洛里斯坦地区,前10世纪,印第安纳大学艺术博物馆藏

图79 虎噬巨蟒纹饰品,鄂尔多斯地区或中国,前6世纪或更晚,印第安纳大学艺术博物馆藏

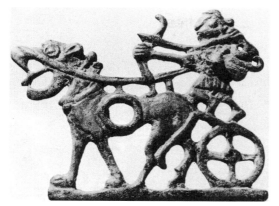

图80 弓手驭神车颊片,洛里斯坦地区,前8世纪,赫拉曼内克藏品

图81 鸟型器,洛里斯坦地区或中国,时代不明,印第安纳大学艺术博物馆藏

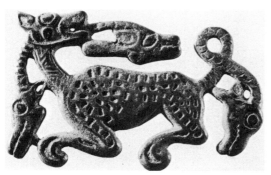

图82 四首神兽型饰品,鄂尔多斯地区,前7世纪,赛克勒藏品

图83 野猪型饰品,鄂尔多斯地区或汉代,前5世纪或更晚,印第安纳大学艺术博物馆藏

图84 坐熊型饰品,中国汉代,印第安纳大学艺术博物馆藏

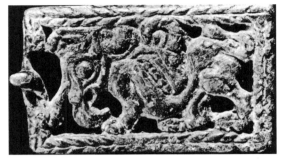

图85　乳齿象纹牌饰，鄂尔多斯地区，前7或6世纪，印第安纳大学艺术博物馆藏

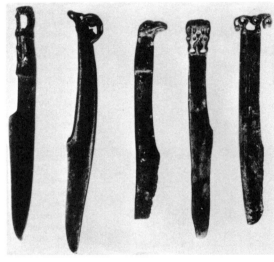

图86　五柄青铜短刀，出土于西伯利亚或鄂尔多斯地区的墓葬，前8—5世纪，赛克勒藏品（左起第二柄青铜刀属于卡拉苏类型，其他均属塔加尔类型）

图87　山羊首青铜刀，鄂尔多斯地区，塔加尔类型，约公元前7世纪，赛克勒藏品

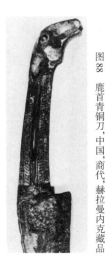

图88　鹿首青铜刀，中国，商代，赫拉曼内克藏品

图89　盘角兽首青铜刀，中国，商代，赫拉曼内克藏品

图90 四件青铜饰环,a.凯尔特式,b、c.西北伊朗式,d.斯堪的纳维亚式,前1000年,赫拉曼内克藏品

图91 蜻蜓眼,中国,发现于古洛阳,前5世纪,皇家安大略博物馆藏

图92 带有漆盘的蜻蜓眼,中国,周代,前5—前3世纪,皇家安大略博物馆藏

图93 鸟型象牙梳,中国,唐代,赛克勒藏品

图94 花纹锦残片，出土于杜拉－欧罗普斯，耶鲁大学博物馆藏

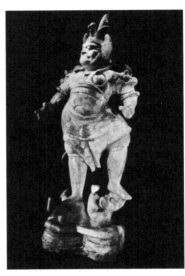

图95 天王，中国，5世纪或更晚，彩陶，印第安纳大学艺术博物馆藏

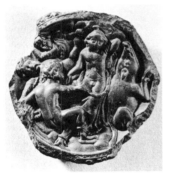

图96 朱庇特与伽倪墨得斯纹牌饰，塔克西拉出土，1—3世纪，滑石，纳尔逊–阿特金斯博物馆藏

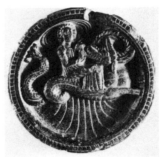

图97 驭蛇纹牌饰，塔克西拉出土，1—3世纪，滑石，艾伦伯格（Eilenberg）收藏

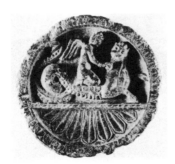

图98 天使驭龙纹牌饰，塔克西拉出土，1—3世纪，滑石，艾伦伯格收藏

图99 缠花纹舍利函盖，犍陀罗，3—5世纪，艾伦伯格收藏

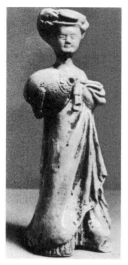

图100 女乐俑，中国，隋代，绿釉陶明器，大都会艺术博物馆藏，罗杰斯基金1923年购买

图101 巴尔米拉仕女，2—4世纪，石质浮雕，印第安纳大学艺术博物馆藏

图102 阿斯塔特女神像，叙利亚北部出土，5世纪，铜塑，纳尔逊－阿特金斯博物馆藏

图103 带有高加索人特征的佛弟子像，哈达，3—5世纪，灰泥雕塑，西雅图艺术博物馆藏，尤金·富勒（Eugene Fuller）纪念收藏

图104 胡人头像，中国，唐代，釉质粗陶，西雅图艺术博物馆藏，尤金·富勒纪念收藏

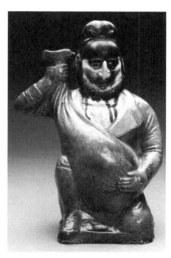

图105 粟特酒商俑，中国，西雅图艺术博物馆藏，尤金·富勒纪念收藏

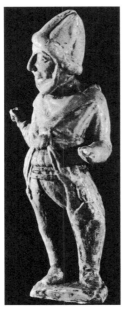

图106 闪米特商人俑，中国，唐代，釉质粗陶，皇家安大略博物馆藏

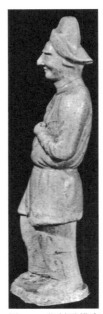

图107 花剌子模商人俑，中国，隋代，釉质粗陶，皇家安大略博物馆藏

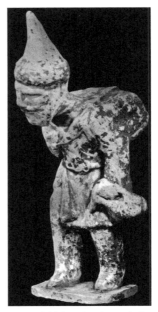

图108 喀什商贩俑，中国，唐代，三彩粗陶，西雅图艺术博物馆藏，尤金·富勒纪念收藏

图109 浓髯拥盾武士俑，中国，6世纪，三彩粗陶，印第安纳大学艺术博物馆藏

图110 带有高加索人特征的中国武士俑，中国，唐代，釉质粗陶，纳尔逊-阿特金斯博物馆藏

图111 回鹘突厥俑，中国，唐代，白陶俑，皇家安大略博物馆藏

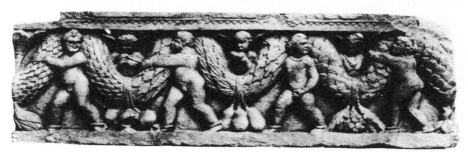

图112　花环间的小爱神,犍陀罗,3世纪,灰片岩,皇家安大略博物馆藏

图113　东南亚乐舞俑,中国,唐代,三彩粗陶,皇家安大略博物馆藏

图114　浓髯杂耍俑,中国,4—6世纪,无釉粗陶,纳尔逊－阿特金斯博物馆藏

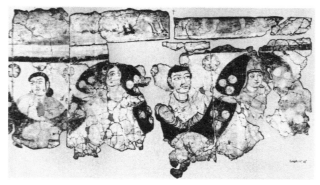

图115　米兰佛寺遗址壁画局部,3—4世纪,摘自安德鲁斯(F. H. Andrews)《中亚古代佛寺壁画》(*Wall-paintings from Ancient Shrines in Central Asia*),1948年

图116　头像(图115局部)

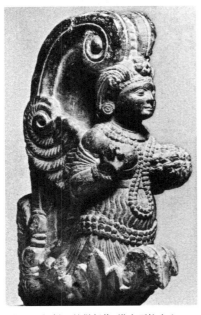

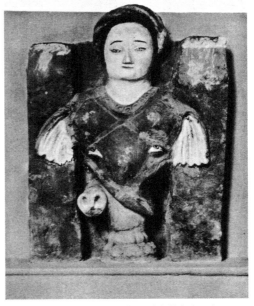

图117　翘托上的僧侣像,塔克西拉出土,1—3世纪,云母片岩,艾伦伯格收藏

图118　带有象头服饰的人像,克孜尔佛寺遗址出土,7—8世纪,彩绘灰泥,摘自勒柯克(Le Coq)《中亚古代佛教艺术》(*Die Buddhistische Spätantike in Mittelasien*)

图119　彩绘舍利函局部,库车,7世纪,摘自马里奥·布萨利(M. Bussagli)《中亚绘画》(*Painting in Central Asia*)

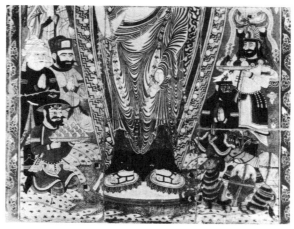

图120 众王礼拜佛足，柏孜克里克，8—9世纪（佛寺壁画局部），摘自《中亚古代佛寺壁画》

图121 回鹘王，高昌，7—8世纪（幡画局部），勒柯克《高昌——普鲁士王国第一次吐鲁番考察重大发现品图录》（*Chotscho: Facsimile-Wiedergaben der wichtigeren Funde der ersten königlich preussischen Expedition nach Turfan in Ost-Turkistan*），1913年

图122 执壶，叙利亚地区，帕提亚时期，1—2世纪，绿釉瓷，大都会艺术博物馆藏，萨缪尔·李基金（Samuel D. Lee Fund）

图123 双耳瓶（Amphora），中国，北齐时期，青釉瓷，纳尔逊-阿特金斯博物馆藏，纳尔逊基金

图124 三彩瓷碗,中国,唐代,皇家安大略博物馆藏

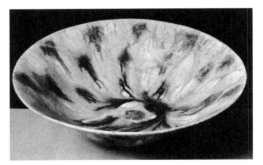

图125 瓷碗,伊朗或美索不达米亚,9世纪,斑驳器,克利夫兰艺术博物馆藏,伍斯特·华纳(Worcester R. Warner)藏品

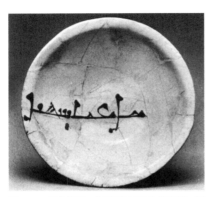

图126 青花瓷碗,美索不达米亚,萨迈拉,锡釉,9世纪,大都会艺术博物馆藏

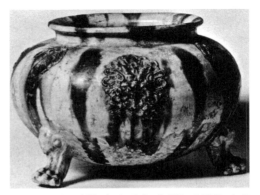

图128 三狮足水罐,中国,晚唐,蓝釉瓷,斑驳器,皇家安大略博物馆藏

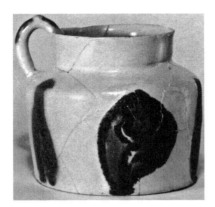

图127 瓷罐,萨迈拉,9世纪,钴蓝与绿松石彩,锡釉,克利夫兰艺术博物馆藏,斯通夫妇纪念基金(Norman Stone and Ella Stone Memorial Fund)

图129 瓷碗,伊朗,苏坦纳巴德地区,14世纪,釉下彩,克利夫兰艺术博物馆藏,购自维德基金(J. H. Wade Fund)

图130 青花瓷碗,中国,明代,克利夫兰艺术博物馆藏,匿名捐赠

图131 青花釉下彩瓷碗,土耳其,尼西亚,约1530—1540年,皇家安大略博物馆藏

图132 瓷盘,佛罗伦萨,美地奇作坊,1575—1590年,大都会艺术博物馆藏,麦克米兰与弗莱切基金(Mrs. Joseph V. McMullan and Fletcher Fund)捐赠

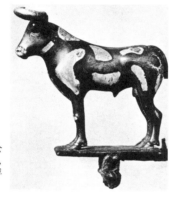

图133 青铜钿银公牛像,美索不达米亚,前2500年,巴黎卢浮宫藏

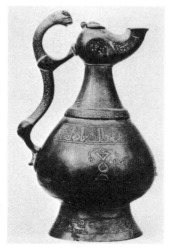

图135 钿银青铜执壶,伊朗,塞尔柱时期,12世纪,大都会艺术博物馆藏

图134 金银螺钿青铜顶饰,东周末期,约公元前4世纪,克利夫兰艺术博物馆藏,购自维德基金

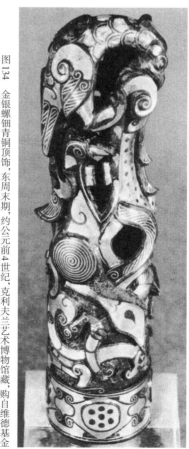

图136 钿银黄铜托盘，威尼斯，16世纪，沃尔特斯美术馆（Walters Art Gallery）藏

图137 胸饰，埃及，拉美西斯二世，约公元前18世纪，珐琅金，大都会艺术博物馆藏

图138 立凤，中国，唐代，珐琅金，明尼阿波利斯艺术学院藏，皮尔斯伯里夫人（Mrs. Stinson Pillsbury）捐赠

图139 耶稣像项链垂饰，法兰克地区，8世纪，黄铜上螺钿珐琅，克利夫兰艺术博物馆藏，购自维德基金

图140 铜胎珐琅碗底局部纹饰，美索不达米亚，苏克曼王子旧藏，1114—1144年，蒂罗尔州立博物馆藏

图141　盏托，中国，明代，景泰蓝，大都会艺术博物馆藏

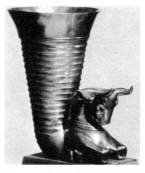

图142　卧牛型来通，伊朗，阿契美尼德时期，银质，辛辛那提艺术博物馆藏

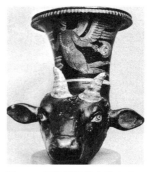

图143　厄洛斯纹公牛首来通，希腊，阿普利亚，前4世纪，陶瓷，大都会艺术博物馆藏，罗杰斯基金1903年购藏

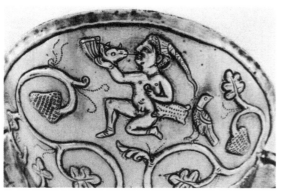

图144　来通图像（图147局部）

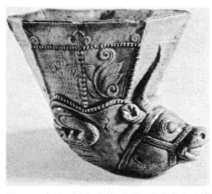

图145　来通，中国，唐代，瓷器，皇家安大略博物馆藏

图146　鎏金莲瓣纹铜碗，中国，唐代，波士顿美术馆藏

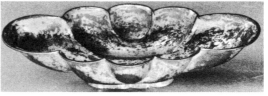

图147　鎏金錾人物纹银碗，伊朗，萨珊时期，克利夫兰艺术博物馆藏，约翰·塞弗伦斯基金（John Severance Fund）购买

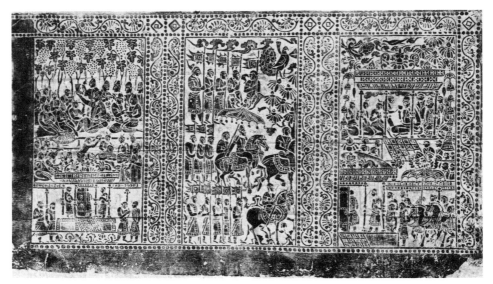

图148　北齐石棺床浮雕拓片,中国,北齐,波士顿美术馆藏(左右两侧石板中心的人物正在用来通饮酒)

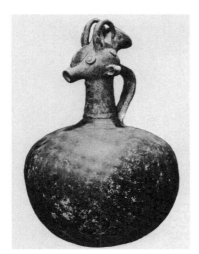

图149　兽首壶,伊朗,阿穆莱什,前1000-800年,瓷器,福鲁吉收藏(M. Foroughi),德黑兰

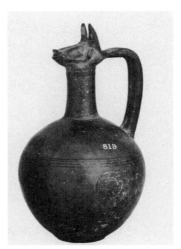

图150　厄尼诺奇酒罐(Oinochoe),塞浦路斯,塞浦路斯古风时期第一阶段,瓷器,大都会艺术博物馆藏,赛斯诺拉(The Cesnola)藏品

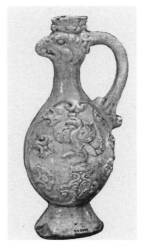

图151　凤首壶,中国,唐代,单色铅釉瓷器,皇家安大略博物馆藏

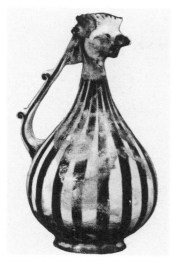

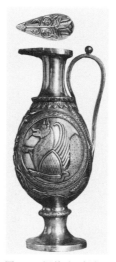

图152　釉下彩兽首瓷壶,伊朗卡尚地区,13世纪早期,皇家安大略博物馆藏

图153　银执壶,伊朗,萨珊时期,艾尔米塔什博物馆藏

图154　文锦,中国,汉代,前1世纪,艾尔米塔什博物馆藏

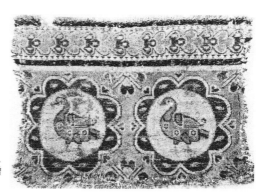

图155　丝织品,伊朗,萨珊时期,复合斜纹,克利夫兰艺术博物馆藏,织物艺术俱乐部馈赠（Gift of the Textile Arts Club）

图156　丝织品,拜占庭帝国（叙利亚或埃及地区）,5世纪,复合斜纹布,库珀联合装饰艺术博物馆藏,纽约

图157 锦幡,中国,唐代,丝织品,复合斜纹布,奈良法隆寺藏

图158 丝织品,白益王朝时期,10—11世纪,特结锦,克利夫兰艺术博物馆藏

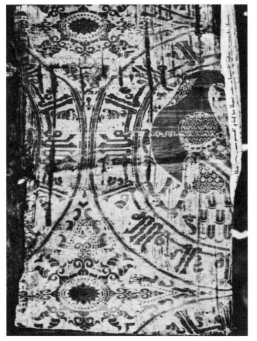

图159 金丝织物,西班牙,伊斯兰时期,14世纪,特结锦,萨拉曼卡主教座堂藏

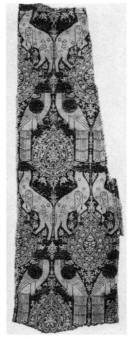

图160 金丝织物,卢卡,14世纪,特结锦,克利夫兰艺术博物馆藏,维德基金购买

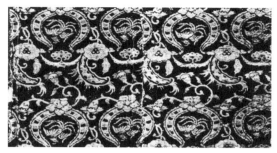

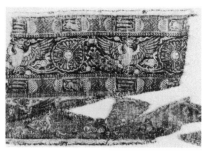

图161　金丝织物，中国，元代，特结锦，克利夫兰艺术博物馆藏，维德基金购买

图162　金丝织物，卢卡，14世纪，特结锦，库珀联合装饰艺术博物馆藏

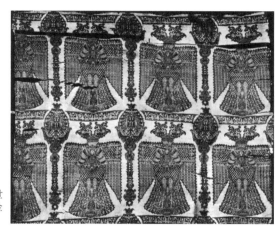

图163　丝织品，伊朗，白益王朝时期，11世纪，特结锦，克利夫兰艺术博物馆藏，维德基金购买（上有鹰鸟纹图案，译者案）

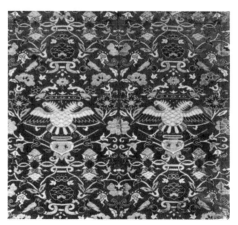

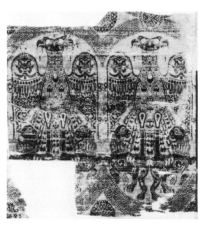

图164　丝织品，中国，16世纪，特结锦，大都会艺术博物馆藏，罗杰斯基金1912年购买

图165　丝织品，西班牙，12世纪，复合斜纹，克利夫兰艺术博物馆藏，维德基金购买

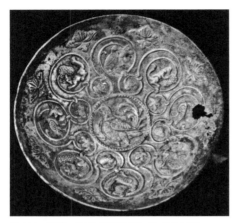

图166　银碗，伊朗，萨珊时期，马布比画廊（Mahboubian Gallery）藏，纽约

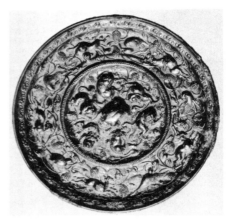

图167　瑞兽葡萄纹铜镜，中国，唐代，克利夫兰艺术博物馆藏，达德利·艾伦基金（Dudley P. Allen Fund）

图168　让·巴蒂斯特·皮勒芒（J. B. Pillement，1728—1808）绘，蒙奇（M. de Monchy）雕印，《中国游戏》中的插图，约1775年，库珀联合装饰艺术博物馆藏

图169　棉制彩绘印染立轴，金奈地区，1755年，库珀联合装饰艺术博物馆藏

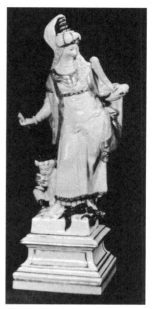

图170 "冬与夏",意大利,18世纪,彩陶,华兹华斯学会藏,哈特福德

图172 威廉·克里斯蒂安·迈尔,"亚细亚",柏林,约1170年,陶瓷,库珀联合装饰艺术博物馆藏

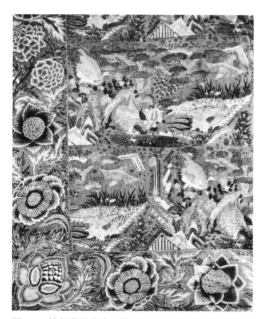

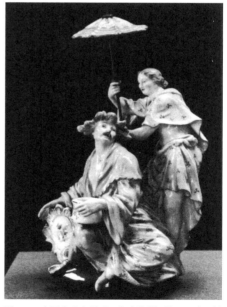

图171 棉制彩绘印染立轴,印度,18世纪下半叶,库珀联合装饰艺术博物馆藏

图173 中国文人与侍女,梅森瓷器,约1760年,赫伦美术馆藏,印第安纳波利斯

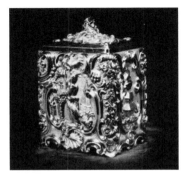

图174 威廉·克里普斯,茶罐,
伦敦,1772—1773年,银器,库珀
联合装饰艺术博物馆藏

图175 鎏金玻璃器,法国,
约1765年,库珀联合装饰艺
术博物馆藏

图176 (传)王振鹏,《大明宫图》局部,中国,13世
纪上半叶,顾洛阜家族藏品,纽约

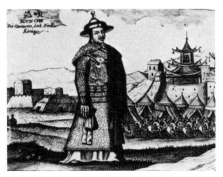

图177 康熙像,哈扎特著《天主教与基督教》一
书中的版画,维也纳,1678—1725年

图178　马国贤绘,"芝径云堤",《御制避暑山庄图咏三十六景》中的一开,约1724年,蚀刻铜版画,纽约公共图书馆藏

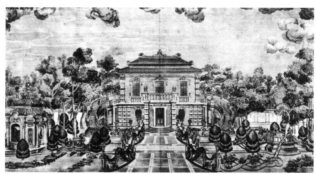

图179　佚名,《圆明园图》(译者案:此开为"方外观正面八"),1783年,铜版画,纽约公共图书馆藏

图180　柯升(Charles-Nicolas Cochin),《乾隆平定准部回部战图》,法国,1715—1790年,版画,国会图书馆藏

图181 青花瓷瓶,中国,康熙时期,
瓷器,约翰·波普藏品,华盛顿特区

图182 奶油罐,中国,乾隆时期,瓷器,埃
莉诺·戈登夫人收藏

图183 解剖图,摘自柯尔
莫斯《解剖新书》,莱比锡,
1759年,印第安纳大学艺术
博物馆藏

图184 有荷兰人和荷兰帆船纹饰的碗,日本,18
世纪,伊万里瓷器,西雅图美术馆藏,尤金·富勒
纪念藏品

图185　八边形方盘,左侧瓷器来自日本,18世纪,柿右卫门瓷器,右侧为梅森瓷器,18世纪,约翰·波普收藏

图186　"南蛮绘"屏风,日本桃山时期,1573—1615年,纸本彩绘描金,克利夫兰艺术博物馆藏,莱昂纳德·汉娜(Leonard Hanna, Jr.)遗赠

图187　门德斯·平托像,日本,19世纪,象牙根付,西雅图美术馆藏,尤金·富勒纪念藏品

图188　歌川丰春,《古罗马废墟》,日本,约1835年,木版画,罗伯特·劳伦特藏品(Robert Laurent Collection)

图189 歌川国虎,《罗得岛凑红毛舮入津之图》,日本,约1862—1865年,木版画,芝加哥艺术学院藏,艾米丽·科伦·恰德伯恩藏品

图190 印度佚名画家摹绘,曼坦尼亚的《寓言式的人物》,16世纪(?),斯图尔特·韦尔奇收藏

图191 《葡萄牙贵族和印度仕女》,莫卧儿时期,约1570年,细密画,斯图尔特·韦尔奇收藏

图192 《弹齐特琴的欧洲仕女》,莫卧儿时期,17世纪早期,细密画稿,斯图尔特·韦尔奇收藏

图193 《布道场景》,莫卧儿时期,17世纪早期,细密画稿,斯图尔特·韦尔奇收藏

图194 "谒见路易十四的暹罗使团",塔查尔《暹罗之旅》一书中的插图,印第安纳大学莉莉珍本图书馆藏

图195 "三位骑马的法国贵族",暹罗,18世纪早期,髹漆黑地描金,苏安·帕凯德宫漆器展览馆藏

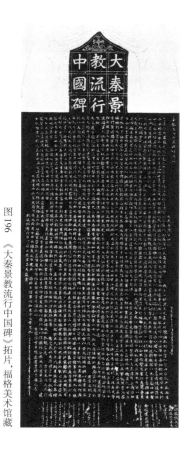

图196 《大秦景教流行中国碑》拓片,福格美术馆藏

图197 圣母子,中国,约18世纪,瓷器,德化窑,皇家安大略博物馆藏

图198 基督受难像,中国,晚明,象牙,拉尔夫·蔡特(Ralph M. Chait)收藏

图199 十字架,出土于新疆或者内蒙地区,14世纪,青铜,皇家安大略博物馆藏

图200 圣子像,中国,晚明,象牙,拉尔夫·蔡特收藏

图201 《圣母子》，根据利玛窦带来的《宝相图》摹绘，北京，1606年，普林斯顿大学图书馆藏

图202 《圣母子》，莫卧儿王朝，可能制作于公元17世纪，细密画，福格美术馆藏

图203 《主教像》，印度德干地区，约1600年，仿大理石纸上细密画，波士顿美术馆藏

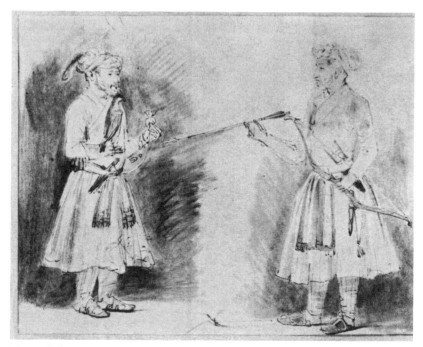

图204 伦勃朗，《印度驯鹰人和弓手》，荷兰，1606—1669年，素描，皮尔庞特·摩根图书馆藏

图 205　歌川广重,《两国桥之霄月》,日本,1831年,木版印刷,芝加哥艺术学院藏

图 206　惠斯勒,《高架桥》,美国,1878年,石版画,芝加哥艺术学院藏

图 207　马奈,《渡鸦首》,法国,1875年,石版画,芝加哥艺术学院藏

图 208　葛饰北斋,《鸭》,日本,约1840年,墨笔,芝加哥艺术学院藏

图209　葛饰北斋,《皿屋敷》,日本,约1820年,木版画,芝加哥艺术学院藏

图210　奥迪隆·雷东,《可能是首次尝试在花中表现异象》,为《起源》一书绘制的石版画,1883年,芝加哥艺术学院藏

图211　劳特累克,《在大使官邸:咖啡馆音乐会上的歌手》,法国,1894,石版画,芝加哥艺术学院藏

图212　卡萨特,《梳发女子》,美国,1891年,针刻飞尘,芝加哥艺术学院藏

图213 皮埃尔・波纳尔,《游船》,法国,1897年,彩色石版,芝加哥艺术学院藏

图214 蒙克,《背靠海岸的少女剪影》,挪威,1899年,木版画,芝加哥艺术学院藏

图215 莫里斯·格雷夫斯,《鸟型青铜礼器》,美国,1947年,水彩,西雅图美术馆藏,菲利普·帕德福德夫妇(Mr and Mrs. Philip Padelford)捐赠

图216 保罗·克利,《碎片夫人》,瑞士,1940年,墨笔,现代艺术博物馆藏

图217 沃尔特·巴克,《易经系列第5号》,美国,1963年,油彩,现代艺术博物馆藏,戴夫妇捐赠(Gift of Mr. and Mrs. Morton D. Day)

图218　乌尔夫特·威尔克,《加减号》,美国,1958年,墨笔,艺术家本人收藏

图220　亨利·马蒂斯,《环礁湖》,法国,来自《爵士》系列,1947年,拼贴画,印第安纳大学艺术博物馆藏

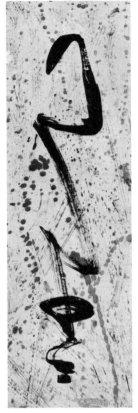

图219　马克·托比,《黑色长笛》,美国,1953年,坦培拉,威拉德画廊

图221　歌川丰春,《荷兰一景》,日本,1735—1814年,木版画,芝加哥艺术学院藏

图222　比田井南谷,《抽象书法》,当代日本艺术家,
乌尔夫特·威尔克收藏

图223　丁雄泉,《永无休止的轰炸》,当代中国艺术家,
1959年,布面油画,底特律艺术学院藏

图224　冈田谦三,《有鸟的风
景》,当代日本艺术家,赫伦美
术馆藏

图225　斋藤清,《障子》,当代日本艺术家,1954年,木版画,芝加哥艺术学院藏

图226　高桥信一,《主街》,当代日本艺术家,1959年,木版画,芝加哥艺术学院藏

图227　藤牧义夫,《夕阳》,当代日本艺术家,1934年,木版画,芝加哥艺术学院藏

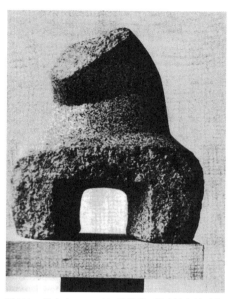

图228 绳文人,1962年,花岗岩,科迪埃与埃克斯特罗姆画廊藏,纽约

图229 大男孩,1952年,唐津瓷,现代艺术博物馆藏

图230 奇鸟,1952—1953年,希腊大理石,现代艺术博物馆藏

图231 "东西方的相遇",《世界奇观》一书的插图,法国,1450年或更早,皮尔庞特·摩根图书馆藏

图 232　"虚构的马可·波罗像",《贵族骑士马可·波罗所作之书》一书的扉页画,纽伦堡,1477年,印第安纳大学莉莉珍本图书馆藏

图 233　"赛里斯之地"(即中国),《世界奇观》中的插图,皮尔庞特·摩根图书馆藏

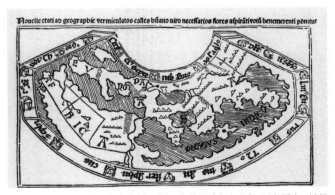

图 234　"世界地图",来自庞波纽斯·梅拉的《宇宙志》,西班牙文,摇篮版,印第安纳大学莉莉珍本图书馆藏

图 235　写本《亚洲奇观》中的一页,书稿和其中的插图制作于庞卡底,可能成书于14世纪,收录有马可·波罗远行。皮尔庞特·摩根图书馆藏

图236 "世界地图",来自托勒密的《宇宙志》,乌尔姆,1482年,印第安纳大学莉莉珍本图书馆藏

图237 "若撒法首次出城",首版德文印本《圣若撒法始末》中的一页,奥格斯堡,1476年,纽约公共
图书馆藏,斯宾塞藏品系列

图238 "锡兰岛",摘自利兹阿特·德·阿布鲁《印度奇观》,成书于1558年,皮尔庞特·摩根图书馆藏

图239 "卡蒙斯位于澳门的小屋",摘自乔治·斯当东爵士《英使谒见乾隆纪实》一书中的版画插图,伦敦,1797年,普林斯顿大学图书馆藏

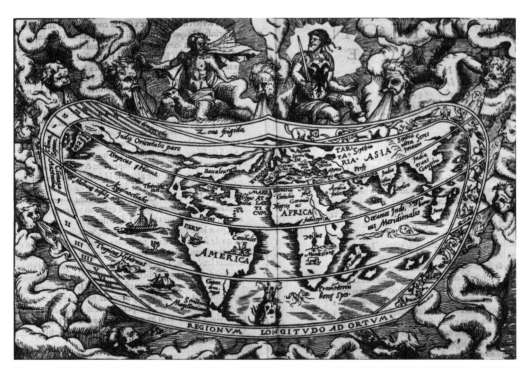

图240 "世界地图",安托万·杜·皮内《欧洲,亚洲和非洲以及印度和新大陆的多个城镇和要塞的植物,地形和描述》一书中的插图,1564年,印第安纳大学莉莉珍本图书馆藏

图241　1608年鞑靼大汗攻取布拉马普特拉,西奥多·德·布雷《小旅行》一书中的插图,约1628年,印第安纳大学莉莉珍本图书馆藏

图242　爪哇舞者,西奥多·德·布雷《小旅行》一书中的插图,约1628年,印第安纳大学莉莉珍本图书馆藏

图243　一座有门神守护的日本寺庙，西奥多·德·布雷《小旅行》一书中的插图，约1628年，印第安纳大学莉莉珍本图书馆藏

图244　"印度境内对立的婆罗门教与伊斯兰教"，林斯霍滕《游记》一书中的插图，伦敦，1598年

图245 "暹罗王与他的御象",居伊·塔查尔《耶稣会神父的暹罗之旅》一书中的插图,巴黎,1686—1689年,印第安纳大学莉莉珍本图书馆藏

图246 "日本文字",摘自马菲《耶稣会在东方》一书,科隆,1574年,印第安纳大学莉莉珍本图书馆藏

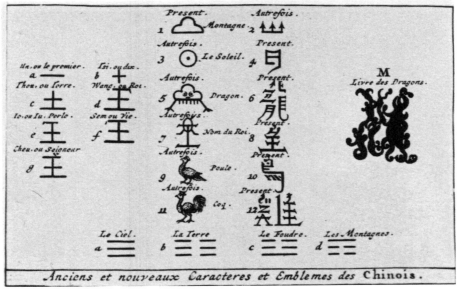

图247 古代与现代使用的中国文字,彼得·凡·德·亚印制的《世界欢乐走廊》亚洲部分的插图,1729年,印第安纳大学莉莉珍本图书馆藏

图248　京都的大名府，彼得·凡·德·亚印制的《世界欢乐走廊》亚洲部分的插图，1729年，印第安纳大学莉莉珍本图书馆藏

图249　东印度种植胡椒树的场景，彼得·凡·德·亚印制的《世界欢乐走廊》亚洲部分的插图，1729年，印第安纳大学莉莉珍本图书馆藏

图250　千佛寺(无疑表现的是京都的三十三间堂),彼得·凡·德·亚印制的《世界欢乐走廊》亚洲部分的插图,1729年,印第安纳大学莉莉珍本图书馆藏

图251　包括阿弥陀佛在内的日本神祇,彼得·凡·德·亚印制的《世界欢乐走廊》亚洲部分的插图,1729年,印第安纳大学莉莉珍本图书馆藏

图252 大梵天,《世界各民族的宗教仪式与风俗》一书中的插图,莱顿,1789年,印第安纳大学莉莉珍本图书馆藏

图253 帕西人(译者案:即印度的祆教徒)的塔式葬,《世界各民族的宗教仪式与风俗》一书中的插图,莱顿,1789年,印第安纳大学莉莉珍本图书馆藏

图254 中国的观音寺,《世界各民族的宗教仪式与风俗》一书中的插图,莱顿,1789年,印第安纳大学莉莉珍本图书馆藏

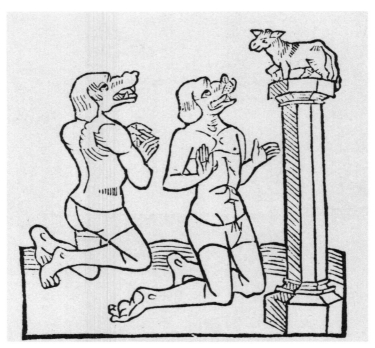

图255　狗头人，德文首版《曼德维尔》游记中的木版插图，1483年印刷于斯特拉斯堡，纽约公共图书馆藏，斯宾塞藏品

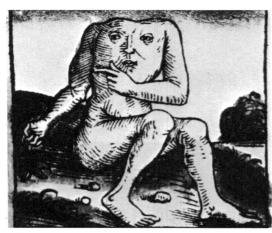

图256　无头人，双眼位于肩膀上，口位于胸部，沃格穆特为舍德尔《纽伦堡编年史》所绘的一系列奇异生物，木版插图，1493年，印第安纳大学莉莉珍本图书馆藏

图257　斯基泰地区双耳垂至地面的的巨耳人（Panotii），沃格穆特为舍德尔《纽伦堡编年史》所绘的一系列奇异生物，木版插图，1493年，印第安纳大学莉莉珍本图书馆藏

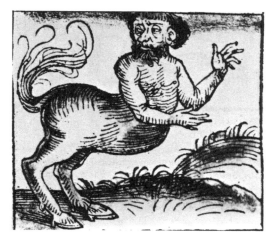

图258　马人,沃格穆特为舍德尔《纽伦堡编年史》所绘的一
系列奇异生物,木版插图,1493年,印第安纳大学莉莉珍本图
书馆藏

图259　巨大的独脚可以给自己遮阴的伞足人,沃格穆特
为舍德尔《纽伦堡编年史》所绘的一系列奇异生物,木版
插图,1493年,印第安纳大学莉莉珍本图书馆藏

图260　两性人,沃格穆特为舍德尔《纽伦堡编年史》所绘
的一系列奇异生物,木版插图,1493年,印第安纳大学莉莉
珍本图书馆藏

图261　长颈鸟喙人,沃格穆特为舍德尔《纽伦堡编年史》
所绘的一系列奇异生物,木版插图,1493年,印第安纳大
学莉莉珍本图书馆藏

图262　食人族,摘自达帝的《印度之歌》,罗马,1494——
1495年,印第安纳大学莉莉珍本图书馆藏

图263　以马面骑士形象出现的圣克里斯多
夫,来自一份未断代的俄罗斯写本

图264　狗头食人族,摘自弗莱斯《航海图的使用方法与说明》
一书,斯特拉斯堡,1530年,印第安纳大学莉莉珍本图书馆藏

图265　"亚历山大大帝筑起囚禁歌革与玛
各的高墙",《论占星术与占卜术》(Matali al-
Sa'ada wa-manabi al-sidaya,英译名为 Treatises
on Astrology and Divination)一书中的细密画,
土耳其,1582年,皮尔庞特·摩根图书馆藏

图266　伦敦市政厅中的巨人歌革与玛各,市政厅,伦敦,1708年,木制,理查德·桑德斯摄

图267　"亚历山大高墙内囚禁的各类种族",卡兹维尼所作波斯文《宇宙学》中的插图,16世纪,纽约公共图书馆,斯宾塞藏品

图268 中国的无头人,摘自《山海经》中的插图,当代印刷本,剑桥大学图书馆藏

图269 居于中国东部的犬身怪物,摘自《山海经》中的插图,当代印刷本,剑桥大学图书馆藏

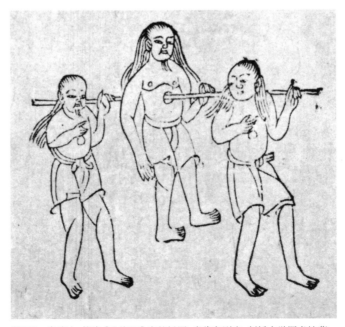

图270 穿胸人,摘自《山海经》中的插图,当代印刷本,剑桥大学图书馆藏

图271 《北斋漫画》第十二编（1834）中的两页版画，表现了"蛮国之灸治"的场景，《北斋漫画》中的插图，印第安纳大学艺术博物馆藏

图272 《北斋漫画》第三编中的两页，《北斋漫画》中的插图，印第安纳大学艺术博物馆藏

图273 海因里希·冯·维林,《一位日本武士》,德国,1685年,木版画,国会图书馆藏

图274 《葡萄牙武士像》,"南蛮绘"屏风中的一扇,约1600年,纸上彩绘贴金,西雅图美术馆藏,托马斯夫人和斯廷森纪念藏品

图275 （传）第三代歌川广重绘，《亚墨利加贩之图》，日本，约1860年，木版三联画，芝加哥艺术学院藏，艾米丽·科伦·恰德伯恩藏品

图276 《美国淑女》，长崎，约1875年，木版画，国会图书馆藏

图277 《佩里司令像》，长崎，1856年后，国会图书馆藏，木版画

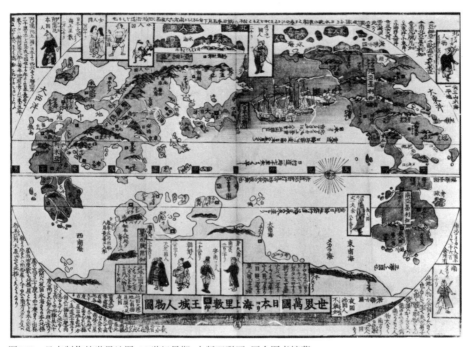

图278　日本制作的世界地图，19世纪早期，木版双联画，国会图书馆藏

图279　英文传单，约1855年，国会图书馆藏

图280 "英国女王在奥斯本宫招待中国家庭",英国,约1855年,版画,国会图书馆藏

图281 杜米埃,"在北京展出的欧洲舶来品",法国,约1859年,石版画,国会图书馆藏

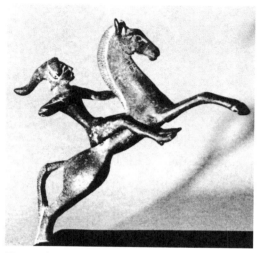

图282　骑马弓手，出土于坎帕尼亚的索苏拉，前5世纪，青铜，诺伯特·舒密尔藏品，纽约

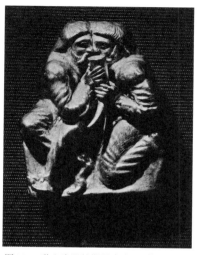

图283　歃血为盟的斯基泰人，西伯利亚，约公元前5世纪或4世纪，青铜牌饰，艾尔米塔什博物馆藏

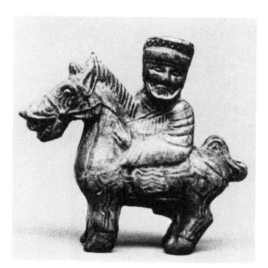

图284　骑马俑，中国，唐代或更早，陶制墓俑，大都会艺术博物馆藏，卢芹斋1916年赠

图285　《蒙古战士》，波斯，约1400年，细密画，波士顿美术馆藏

图286 维林,"鞑靼汗",德国,约1865年,木
版画,国会图书馆藏

图287 维林,"波斯卫士与波斯仕女",德国,
约1865年,木版画,国会图书馆藏

图288 "阿提拉像",摘自保罗·乔维奥,《军功卓著之人的颂词》,巴塞
尔,1575年,耶鲁大学图书馆藏

图289 "成吉思汗加冕为鞑靼王",《世界奇观》一书中的插图,摩根图书馆藏

图290 "萨拉丁像",摘自保罗·乔维奥,《军功卓著之人的颂词》,巴塞尔,1575年,耶鲁大学图书馆藏

图291 "印度的祭祀王约翰",木版插图,摘自达帝《印度之歌》,罗马,1493年,大英博物馆藏,伦敦

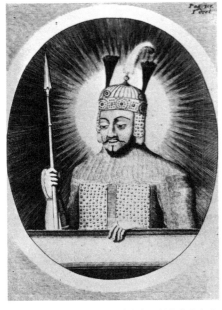

图293 "帖木儿像",维特森《亚洲的东北部与欧洲》一书中的版画,第一卷,阿姆斯特丹,1705年,印第安纳大学莉莉珍本图书馆藏

图292 "鞑靼之王帖木儿",摘自安德烈·泰韦《伟人肖像与生平记》,巴黎,1584年,耶鲁大学图书馆藏

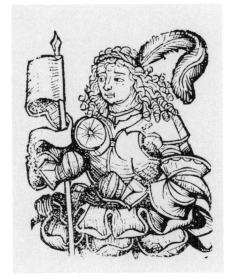

图294 "帖木儿像",摘自《纽伦堡编年史》,1493年,印第安纳大学莉莉珍本图书馆藏

图295 "战前的帖木儿",摘自沙里夫·阿里·雅兹迪所作《扎法尔纳马》(亦名《帖木儿史传》)写本,波斯,约1450年,细密画,大都会艺术博物馆1955年购买,罗杰斯基金

图296 "帖木儿大帝招待沦为阶下囚的奥斯曼土耳其王子",达拉姆·达斯,摘自《帖木儿传》(亦名《帖木儿家族史》),波斯,约1600年,细密画,大都会艺术博物馆1935年购买,罗杰斯基金

图297　世界地图，摘自奥特柳斯，《世界现状》，安特卫普，1570年，印第安纳大学莉莉珍本图书馆藏

图298　扮成赫拉克勒斯的亚历山大，希腊化时期，3世纪（时代存疑），青铜嵌饰，高4英寸，波顿·伯里藏品，印第安纳大学

图299　亚历山大大帝像，出土于埃及，2世纪，雪花石胸像，高9英寸，布鲁克林美术馆藏

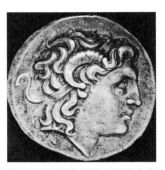

图300　狩猎中的亚历山大大帝，科普特人，8或9世纪，刺绣圆饰，羊毛，织物美术馆藏品，华盛顿特区

图301　长有犄角的亚历山大头像，马其顿，3世纪，银币，波顿·伯里藏品，印第安纳大学

图302　亚历山大升天，可能来自安纳托利亚地区，12世纪，青铜镜，直径约2厘米，密歇根大学藏品，安娜堡

图303　"亚历山大大帝像"，摘自保罗·乔维奥，《军功卓著之人的颂词》，耶鲁大学图书馆藏

图304　"扮成中世纪骑士的亚历山大"，彩色木版画，《纽伦堡编年史》，印第安纳大学莉莉珍本图书馆藏

图305　塞巴斯蒂安·雷克莱尔,《亚历山大攻下巴比伦》,法国,约1650年,版画,大都会艺术博物馆藏

图306　贾恩·萨德勒,《大流士三世》,德国,17世纪,版画,大都会艺术博物馆藏

图307 "亚历山大在中国进行海战",达拉姆·达斯,莫卧儿文版尼扎米《坎萨》诗集中的插图,1595年,大都会艺术博物馆藏,亚历山大·科克伦赠,1913年

图308 "亚历山大与七贤人",尼扎米《坎萨》诗集中的细密画,绘制于15世纪下半叶的赫拉特,大都会艺术博物馆藏,亚历山大·科克伦赠,1913年

图309 "亚历山大听取柏拉图的建议",达拉姆·达斯,摘自莫卧儿时期的《坎萨》诗集,约1595
年,大都会艺术博物馆藏,亚历山大·科克伦赠,1913年

Deux Gioci ou Iogues avec des longs cheveux et une barbe longue, et un Verteas des Indes.

图310　印度苦修者（Gymnosophists），西奥多·德·布雷，《东方印度》，法拉克福，1613年